OXFOR

崑劇朱買臣休妻

——張繼青姚繼焜演出版本

修訂版

雷競璇編

牛津大學出版社隸屬牛津大學，以環球出版為志業，
弘揚大學卓於研究、博於學術、篤於教育的優良傳統
Oxford 為牛津大學出版社於英國及特定國家的註冊商標

牛津大學出版社（中國）有限公司出版
香港九龍灣宏遠街 1 號一號九龍 39 樓

崑劇朱買臣休妻
——張繼青姚繼焜演出版本

雷競璇　編

第一版　2007
第一版修訂版　2023

ISBN: 978-0-19-549674-1

1 3 5 7 9 10 8 6 4 2

封面書名題字：古兆申

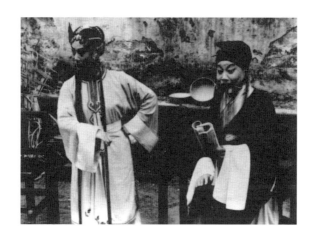

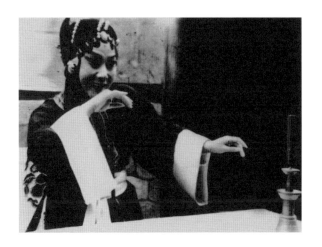

目錄

vii

從仕隱劇到夫妻戲（代序）

雷競璇

中國戲曲敷演的故事，往往根據歷史，但穿插種種附會和想像。當中既包含創作者的審美情趣，唱做表演的舞臺因素，也隱藏時代的風尚習俗和道德取捨，在世態和藝術之間，呈現有趣的互動。

中國戲曲歷來講究傳承，後代藝人學習前輩唱做，以沿襲為主，輕易不會改動。但一部戲成形後，又不是一成不變，而往往逐漸轉化，吐故納新；雖然緩慢，但長時間積累下來，面貌可以大為不同。這當中既有演出者的心思和考慮，也有觀眾的反應和期許，如果文獻足徵，資料完備，一部戲的演變就是一段有趣的歷史，可以觀照不同時代的情態。

作為本書主題的朱買臣休妻崑劇，很能夠說明上述情況。

朱買臣的事迹記載在《漢書》中，班班可考，只是民間得知其人其事，主要通過「馬前潑水」故事，我自己小時候就是聽長輩講述馬前潑水，而知道歷史上有一位朱買臣。但《漢書》並無馬前潑水情節，是借用其他典故闌入戲曲表演中，漸而深入民心，成為人所皆知的「歷史故事」。《漢書》的記載，對朱買臣夫妻關係著墨頗多，為後世的戲劇創作提供了豐

1

富的素材；歷史上的朱妻，最終自縊而死，但到了元雜劇敷演這段故事時，她卻得到與朱買臣破鏡重圓的結局，到了明清傳奇，舞臺上的朱妻又變成投水殞命。歷史與想像，真實與虛構，有如漫長的角力。本書收集的文章，對此有深入的探討。

朱買臣故事形成完整的戲劇表演，在元雜劇時期，之後通過各種地方戲曲，在舞臺上不斷搬演。作為本書主題的崑劇，上承元雜劇，之後從中斷地一直敷演至今，歷時約三百年，最為久遠，留下來的文獻資料也最多。在這漫長的演變中，故事主題也由元雜劇時期的「仕隱」，逐漸轉移到明清傳奇的「夫妻」，到了當代，焦點更為集中，主題愈益鮮明。這是重要而有趣的變化，本文嘗試考察，以之作為本書所收各篇文章的引言。

元雜劇《漁樵記》

元雜劇有《漁樵記》，流傳下來的完整劇本，見於息機子《古今雜劇選》和臧晉叔《元曲選》中，前者題作〈王鼎臣風雪漁樵記〉，後者題作〈朱太守風雪漁樵記〉，後世都簡稱《漁樵記》。兩者內容基本相同，只在個別用字上出現差異。兩書都在萬曆年間刻印，《古今雜劇選》可能較為早出，主人翁所以稱作「王鼎臣」，是由於明初語禁森嚴，說「朱」容易犯諱。從劇本的內容來看，兩者都可能經過明代人的刪改，如第一折中有「五軍都督府」

2

一詞，這是明代的建制，劇終又有「皇明日月光非遍」一句，也是證明。本書收入此元劇劇本作為附錄。

《漁樵記》劇本從文辭而言，屬於元雜劇中典型的「本色派」，即辭藻並不典雅優美，但通俗流暢，唸白尤其貼近當時人的口語，而且不避俚俗，因而富於生活氣息。其中第二折最有這種色彩，後世對此劇的注釋，也集中在這一折。這方面的語言特色到了後來的明清傳奇，有所弱化，很多借助諧音或者隱喻的潑辣對白，沒有保留下來，遣辭用字相對變得平淡無奇，不過，此劇在民間演出時，由於淺白易懂，一直受到歡迎。

《漁樵記》的故事重心在於「仕隱」，這一點可以從後世對此劇的歸類中看到。

將流傳下來的眾多雜劇嘗試進行分類，最早見於元末夏庭芝所著《青樓集》和明初朱權所著《太和正音譜》，後者提出「雜劇十二科」的說法，尤為後世經常引用，十二科中有「隱居樂道」一科。只是每科包括何劇，或者各劇歸入何科，沒有具體說明。後來者於是嘗試補充和完善，例如日人青木正兒調和傳統的七大類和「雜劇十二科」，並在每類之下各舉劇目若干作為示例。這方面的集大成者是當代戲曲學者羅錦堂，他在〈現存元人雜劇之分類〉一文中，將元劇分為八大類（歷史、社會、家庭、戀愛、風情、仕隱、道釋、神怪），每類之中視乎具體需要，再細分為若干項目，然後將存世的元劇按內容歸入所屬類別。《漁樵記》由此而歸入「仕隱劇」當中的「發迹變泰」一類，「發迹變泰」一詞則從宋人話本借用過來。

雖然分類有存其大體、遺漏枝節的毛病，羅錦堂將《漁樵記》歸入仕隱劇，還是相當合適。此劇從名字來看，已經透露隱耶仕耶的信息，劇中主人翁出場時，隱居在曹娥江畔，每日和朋友把盞談天，對富貴人家的奢華宣洩一下自己的不滿和不屑，過著「煙波漁父國，風雪酒家天」的歸隱生活，雖然貧窮，但也有風致，「他和那青松翠柏為交友，野草閒花作近鄰。但行處有八個字相隨趁，斧鐮繩擔，琴劍書文。」(《漁樵記》第三折【耍孩兒】) 朱買臣的退隱，有出仕無門的外在因素，也不思進取，「偎妻靠婦」的主觀因素。戲劇往往講求情節上的張力，而張力源於一定的矛盾，《漁樵記》的張力和矛盾大體分兩條綫索交叉進行，一為仕與隱，這通過嚴助出現、朱買臣被逼應試當官而得到分解；另一為夫與妻，當中矛盾由於「休妻」的決裂舉動而顯得無法挽回，但後來朱買臣得官，而決裂原來源於一種善意的圈套，於是亦得分解。元雜劇有不少婚變劇，但《漁樵記》的婚變原因比較不一樣。整部戲中，能夠由隱而仕最為關鍵，兩重矛盾都因此得到解決。

仕隱是元雜劇常見的題材，在羅錦堂的歸類中，入此類別的共有二十一部。由於有「邦有道則仕，邦無道則隱」、「達則兼善天下、窮則獨善其身」等古訓，歷來讀書人都關心仕與隱的問題，元代由於仕進情形特殊，士子的心思尤其敏銳而複雜。中國古代雖然有歌頌隱逸的傳統，正史中又不乏這方面的記載，但見諸戲曲小說，隱往往只是承托，重心一直在於

如何求官出仕；在羅錦堂的分類中，仕隱劇之下屬於「隱居樂道」一類的，只有《嚴子陵垂釣七里灘》和《西華山陳摶高臥》兩部戲，說的是天子呼來不上船的故事。倒過來的情況就更有趣，正史中記載的梁鴻、孟光是摒棄仕宦、安貧樂道的表表者，到了元曲的世界，竟然變成一心上進、求官得官的濁世夫妻（《孟德耀舉案齊眉》，在羅錦堂分類中入「家庭劇」）。

不過，出現這樣的「比例失調」，除了反映讀書人心目中的先後輕重，大概也有藝術和表演方面的考慮，此即隱居生活不容易建構跌宕起伏的情節，要生氣勃勃、枝葉繁茂，只能入世求之，創作者於是傾向到功名利祿的天地找題材。

在《漁樵記》中，朱買臣由隱而仕，岳丈的「激將法」發揮重要作用。這在情理上有不易自圓其說的地方，但這種「善意的圈套」，在元雜劇中卻屢見不鮮，如《醉思鄉王粲登樓》、《孟德耀舉案齊眉》、《凍蘇秦衣錦還鄉》都有這樣的情節，都是先待之以不情，同時暗中假手他人以資相助，使其痛下決心，求官出仕，及至貴顯，不肯相認，再由經手者說明就裏，於是團圓收場。現實生活中不容易出現這樣的事情，舞臺上則虛虛實實，可離可合，容許有如此幻想和情節，所謂「戲劇化」，所指即此。只是在《漁樵記》的後來演變中，這個有趣的關目逐漸失去作用，最終消失。

《漁樵記》就內容和演出而言，主要是男角的戲，朱買臣和他的漁樵朋友、扮演伯樂角色的嚴助，以及運籌帷幄的劉二公控制了主要的情節，劇中唯一旦角朱妻玉天仙，處於從屬和

5

明清傳奇《爛柯山》

元雜劇沒落後，傳奇代之而興，佔據了明清兩代的舞臺。朱買臣故事在這樣的背景下，無論內容和演出都發生了重大的變化。

一般而言，明清傳奇先有文人寫成的案頭劇本，動輒數十齣。到了戲子將之搬上舞臺時，根據實際需要，作出調整和修改，形成符合演出使用的「臺本」。朱買臣劇的情況大致相同，北京的中國藝術研究院研究院藏有一冊《爛柯山》傳奇手抄本，由於沒有印行，內容不得而知，蒙研究院戲曲研究所王馗先生賜告，該本屬舞臺演出的臺本，封面題「爛柯山全卷，金玉堂曹春山記，乙卯臘月」，鈐「嘯雨行雲」，半葉九行，行二十九至三十五字，總計四十八葉，卷末題「康熙花甲蒲月古虞陸益儒錄於邗江至德堂時年七十有三記」，全卷總計二十七齣，未標齣目。因此，估計是按《漁樵記》改編而成的傳奇本。除此之外，流傳至今可供探討當中遞變的文獻主要有四種，都屬於崑腔流行後的臺本和曲譜，分別為乾隆時期刊

她的唸白來顯現，因而在舞臺上很有發揮餘地，能夠令觀者留下深刻印象。這個角色到了明清時期的《爛柯山》和現代版本的《朱買臣休妻》，在戲份和表演上進一步得到豐富和發展。

被擺佈的位置。但有趣之處，是這位旦角生性潑辣，出口狠毒，此劇的「本色」，就主要通過

6

印的《納書楹曲譜》、《綴白裘》，清末出版的《六也曲譜》和民國時期的《崑曲大全》。其中《納》書收六折戲，只有曲目曲詞，附工尺譜，沒有唸白。《綴》書收戲四折，但其中的〈寄信〉、〈相罵〉在《納》、《崑》兩書中都當作一折。《六》書收戲七折，《崑》書四折。《綴》、《六》、《崑》三書都既有曲目曲詞，亦有唸白，是屬於藝人演出的臺本，《六》、《崑》兩書還附有工尺譜。總計四書共收戲七折，探討一下有關的內容也就可以大體看到此劇經歷的轉變。

〈北樵〉一折見於《綴》、《崑》兩書，內容大致相同，情節和文詞主要源自元雜劇第一折，女角仍然稱為玉天仙，共有四支曲，前三支由生角唱，顯然承襲雜劇遺制，最後一支改為合唱。劇名則已改作《爛柯山》。

〈逼休〉一折見於《納》、《綴》、《崑》三書，情節源自元雜劇第二折，《納》書劇名仍為《漁樵記》，其餘兩書則稱《爛柯山》。此折共收九支曲，前七支曲目與元雜劇相同，但曲詞頗有改動，後兩支為新增。此折全部九支曲都由生角唱，女角名字仍稱玉天仙，都是承襲元雜劇而來。

〈前逼〉一折見於《納》、《六》、《崑》三書，劇名都作《爛柯山》，只有一支【銷金帳】，先後唱四遍，生、旦都有唱段，情節源自元雜劇第二折，但休妻之舉由於鄰舍調停，暫時未成事。此折曲目曲詞和唸白已經和元雜劇大不相同，看得出是藝人在演出時加工

改造而成；按理之後應有〈後逼〉一折，朱家溍、丁汝芹所著《清代內廷演劇始末考》（北京：中國書店，二○○七年）記載嘉慶朝遺留的崑劇演出檔案中，在三百多齣劇目中就有〈前逼〉和〈後逼〉，但〈後逼〉的文本似乎沒有流傳下來。今日我們在崑劇舞臺看到的〈逼休〉一折，主要根據〈前逼〉增添而成。

〈寄信〉、〈相罵〉在《納》、《崑》兩書中都作一折，名為〈寄信〉，但在《綴》書則作兩折；另《納》書仍稱此劇為《漁樵記》，其餘兩書則已稱《爛柯山》。情節主要根據元雜劇第三折，女角仍然稱為玉天仙或劉家女；共有九支曲，首兩支正宮調，不見於元雜劇，屬於新增，之後七支為中呂調，與元雜劇同，曲目亦同，但曲詞頗有改動。《綴》書即按正宮、中呂不同調，將之分為兩折。全部九支曲都由生角唱出，符合元雜劇的體裁。

〈悔嫁〉一折見於《納》、《綴》、《六》三書，情節已完全越出元雜劇原有內容，女角亦已改稱崔氏，劇名作《爛柯山》，全折六支曲，都由旦角唱出。此折收入《納》、《綴》，反映清初的崑劇舞臺已經對朱買臣一劇加上元雜劇沒有的內容，以下〈癡夢〉、〈潑水〉兩折情況相同。

〈癡夢〉一折亦見於《納》、《綴》、《六》三書，情節也越出元雜劇，不連引子共有八支曲，六支由旦角唱出，一支由一眾配角唱出，另一支由旦角和配角混唱。有趣之處，在於此折雖為後來新增，情節不見於元雜劇，但逐漸變得非常重要，在崑劇舞臺上搬演得很

8

多，例如在上引《清代內廷演劇始末考》書中，就記載了宮中演出此折多次。在當今，這也是崑劇最為膾炙人口的劇目之一。

〈潑水〉一折見於《納》、《綴》、《六》三書，情節出自元雜劇第四折，但大為擴充，而且結局迥異，由原來的夫妻團圓變成崔氏投水。此折《納》書收有十二支曲，《綴》書增加一支引曲。與〈癡夢〉一樣，此折在清代常常演出，在民間發揮很大的「教化」作用。

至於各折在歷史上演出的情況，由於資料分散，至今仍缺乏全面的研究。以下三種文獻，提供了局部參考。首先是上面引述過的《清代內廷演劇始末考》一書，其中嘉慶朝至咸豐朝之間的不完全資料顯示，〈癡夢〉一折演出最多，共八次，當中三次記錄了由一位叫何套住的藝人反串飾演崔氏；〈潑水〉演過六次，〈前逼〉和〈逼休〉分別演過兩次。其次是陸萼庭的《崑劇演出史稿》一書附錄了一份「清末上海崑劇演出劇目志」，其中《漁樵記》、《爛柯山》的演出劇目有：〈逼休〉、〈寄信〉、〈前逼〉、〈後逼〉、〈悔嫁〉、〈癡夢〉、〈潑水〉等。其三是胡忌、劉致中所著《崑劇發展史》所附一九六二年江蘇、浙江、上海兩省一市崑劇觀摩演出的劇目表，當中有江蘇省崑劇團演出的〈癡夢〉，和上海青年京崑劇團協助演出的〈寄信·相罵〉，後者由邵傳鏞、王傳蕖、倪傳鉞演出。

從以上的介紹可以看到，元雜劇《漁樵記》發展到崑劇《爛柯山》，無論從演出到內容，都出現了重大變化，原有的部份情節漸漸沒落和消失，同時又新添了關目，具體來

說，就是〈北樵〉、〈寄信〉、〈相罵〉退出舞臺，〈逼休〉、〈前逼〉、〈悔嫁〉、〈癡夢〉、〈潑水〉成了主體，而〈悔嫁〉、〈癡夢〉在元雜劇中本來沒有，卻逐漸變得重要。全劇的主題，也由原來以仕隱為中心，轉變成夫妻因為貧困而分離的悲劇，旦角的戲份大為增加，由原來處於從屬被動的位置變成全劇的重心。從文獻所見，這樣的轉變在清初的崑劇舞臺已經出現，到了現代版本的《朱買臣休妻》，可說是全面完成了。

現代崑劇《朱買臣休妻》

上世紀八十年代初，姚繼焜、阿甲參考此劇流傳的劇目，根據〈前逼〉、〈悔嫁〉、〈癡夢〉、〈潑水〉四折進行改編，寫成現代版本的崑劇《朱買臣休妻》；一九八二年江蘇崑劇院首演，由張繼青飾崔氏，姚繼焜飾朱買臣，一九八三年到北京演出，廣受好評。於是，由元代開始的一部戲，也就有了我們如今在舞臺上看到的面貌。改編的背景和過程，本書中〈從折子戲癡夢到本戲朱買臣休妻〉和〈阿甲與朱買臣休妻〉兩文有詳細的說明。

崑劇在近代沒落之後，很多劇目失傳，但《爛柯山》由於在民間受到歡迎，一些折子還有演出。張繼青在六十年代向沈傳芷學得〈癡夢〉一折，是此劇能夠重新得到繼承和發展的關鍵一步。這一折戲非常有特色，內容簡單，文詞通俗，集中呈現主角複雜的心思情緒，悔

恨和期望交織，借夢境將真實和虛幻混和起來，旦角屬於舞臺上少見的「雌大花臉」，有豐富的表演空間，很能夠觸動觀眾。加上張繼青的天賦和努力，演來絲絲入扣，令這折戲廣為傳誦，最能夠代表張繼青演藝成就的「三夢」，〈癡夢〉即其一。姚繼焜、阿甲以此折為基礎，補充擴張而編成《朱買臣休妻》全劇，從唱唸文詞可以看到，改編時主要參考《六也曲譜》所收的四折戲。

改編後的版本，刪去元雜劇的枝葉，將焦點集中在夫妻關係之上，借之以反映人事的變幻不居和命運的無從掌握，劇中朱買臣的得官還鄉，令本來只抱持溫飽企望的崔氏陷入進退失據，無法自拔的地步，最後敷演了一幕悲劇。從原來以仕隱為主題的元雜劇，至此完全變作一部夫妻戲，原來處於從屬地位、任人擺佈的旦角，變成全劇的中心；原來的團圓結局，也轉變為含恨而終。改編後的文詞，一仍以前的「本色」，通俗易曉，但也刪去《六也曲譜》中一些粗鄙的對白，因而更為符合崑劇講求的美感。演出方面一生一旦佔去主要戲份，舞臺異常簡潔，曲唱和音樂伴奏大體依循崑劇的傳統，可說是現代舞臺上，稍作改編而能夠體現崑劇原來面貌和優點的成功之作。全劇演出時間約兩小時，也符合現代劇場的要求。

本書即以此現代版本的崑劇《朱買臣休妻》為中心，在正文部份先刊印全劇劇本。此劇除江蘇崑劇院演出的版本外，亦有上海崑劇團的版本，名稱依然作《爛柯山》，由計鎮華飾朱買臣，梁谷音飾崔氏，情節大致相同，但劇終時崔氏沒有投水而死，而是不堪刺激，成了

瘋婦。此一改編也很值得注意，由於「社會教化」的原因，此劇一直以來對崔氏嚴為貶斥，但對於古代婦女的遭遇，近人較能以同情諒解的眼光審視，姚繼焜、阿甲改編時，便已經引入這樣的轉變，上崑劇本捨投水而代之以瘋癲，也是體現了對這位不幸女子的不忍之情。每一代人看戲，總會帶上該時代的懷抱與感觸，舞臺上的呈現，亦不例外。

本書的籌備和內容

一九九八年十一月張繼青、姚繼焜在臺北演出《朱買臣休妻》，我有幸得睹，印象深刻，逐漸有了以之為主題，編印成書的想法，大概就是收入有關的劇本和文獻，匯集創作者、藝人的體會和心得，以及觀劇者的詮釋與評論，附以演出的錄影，從而作為此劇一個集中和方便的參考。二〇〇五年我編纂了《崑劇蝴蝶夢》一書，蒙牛津大學出版社予以印行，算是試驗了這一想法的可行性。之後得到機會，向張、姚兩位老師提出，他們都表示支持，並提供了全劇演出的錄影光盤。我於是展開工作，尋找文獻，編集資料，邀約作者，終於有了眼前這本書。

書的甲部是劇本，屬於重印，我只是在用作根據的兩種文獻之間稍作斟酌。乙部有關創作和演出，除〈阿甲與朱買臣休妻〉一篇為重印外，其餘五篇都是首次發表，這五篇

12

都出自張繼青或姚繼焜，其中關於行當表演藝術的兩篇為講演的整理稿，尤為珍貴，這是張、姚兩位在一九九一年應香港中華文化促進中心的邀請，前來演講和示範的紀錄。在當日拍攝下來的錄影帶中，我看到了其時在座的沈葦窗和黃繼持，這兩位先生現在都已作古，真是不勝感慨。

內部收入七篇文章，從不同方面觀賞此劇和作出分析評論；部份屬於「文本閱讀」，關注的是劇本、內容、背景和此劇在歷史和社會上的情況；部份有關演出，涉及改編、音樂和唱腔；部份則為觀劇的個人感懷。觀賞和評論戲劇演出，一般而言也就主要是這三個方面。七位作者都在香港，這固然有因利成便和囿於個人交往的原因，但也多少故意如此。香港由於種種先天限制，和崑劇的關係好像並不密切，但我覺得崑劇在近二十年來的承傳，香港有相當的貢獻。上世紀八十年代中期，我跟隨一眾香港友人趁清明和復活節假期到江南觀看崑劇，事前和有關的劇團商定演出劇目和各種安排。這是我最早接觸到崑劇，真是驚訝不已，料不到如此高雅優美而又久遠悠長的表演，還能保留至今。其時「文革」結束不久，崑劇已長期沒有演出，一片頹垣敗瓦的景象，這樣了不起的技藝，只能在少為人知的角落裏苟延存活。之後一連幾年的春天我們都到江南看戲，而我們的到來，也給予了劇團和藝人一定的鼓舞。幾位特別熱心的朋友，還嘗試邀請藝人和劇團前來示範和演出，漸漸地崑劇就登上了香港的舞臺。一九八九年底香港文化中心開幕，邀請全國六個崑班前來匯演，對於崑劇的重

13

新振作，起了相當的推動作用。白先勇說：最好的崑劇演員在大陸，最好的崑劇觀眾在臺灣；我覺得，還可以加上：在崑劇一片蕭然時，首先吹送春風的，是香港；時至今日，看到崑劇演出機會最多的，恐怕還是香港。因為有這樣的感觸，邀約文章時我沒有外求，還是以香港作者為主，雖然因客觀條件和個人認識所限，不免掛一漏萬之譏，但也凝聚了我們一番努力。

附錄部份收入主要的參考文獻，但《納書楹曲譜》、《六也曲譜》和《崑曲大全》三書中的有關材料沒有收錄，這因為一則有篇幅的限制，二則這些材料基本上已見於元雜劇《漁樵記》和《綴白裘》所收《爛柯山》各折中，三則此三書在較大的圖書館都可以找到，查閱起來不算太艱難。

書中的二維碼附有全劇演出的錄影，是八十年代中拍攝的紀錄，附有一九九一年時張繼青〈癡夢〉一折的示範。有了這樣的錄影資料，本書作為崑劇《朱買臣休妻》的基本參考，也就算是齊備了。

此書得以完成和出版，各方面朋友的指點和提攜至為重要，我特別感謝張繼青、姚繼焜兩位老師的支持，香港中華文化促進中心的協助，書中各位作者和演講記錄整理者的配合，以及陳春苗、林道群君的幫忙。由於我的淺陋，書中不足和不善之處仍多，尚祈各方指正。

【甲部】 劇本

編者按：崑劇《朱買臣休妻》劇本由阿甲、姚繼焜整理，現以《蘭苑集萃：五十年中國崑劇演出劇本選》（北京：文化藝術出版社，二○○○年）所收版本為主要根據，參考全國政協京崑室編：《中國崑曲精選劇目曲譜大成》（上海：上海音樂出版社：二○○四年）所收全劇簡譜、曲詞連唸白本，重新排印。

角色行當：

報　　錄：雜

衙　　婆：老旦

院　　子：外

地　　方：雜

張西喬：副

朱買臣：末

崔　　氏：正旦

配樂作曲：戴培德

唱腔譜曲：錢洪明

整理改編：阿甲、姚繼焜

原　　著：無名氏

〔注〕　掃描二維碼即可觀看《朱買臣休妻》全劇的演出錄影。

16

第一齣　逼　休

張西喬　　（幕啟：二幕前）

（內喊）走呀！

（張西喬上）（乾唸）

做人，做人需鑽營，心刁手要狠，賺得金銀花花娘子送上門，送上門。

我，張西喬，做過木匠，開過木行，如今乃棺材店老板便是。為求生意興隆，天天巴望死人，想不到巴望來巴望去，自家的老婆也去見了閻王。幸得我手中有錢，老婆死後不過三朝，王媽媽就來說親做媒，道是這裏爛柯山腳下有個崔氏，嫌其夫朱買臣是個窮書生，養家不活，耐不住苦日腳，倒願意嫁我為妻，這真好比雕琢成個榫頭，一拍就成功。哈哈……她那裏為求生計，我這裏添房賺取，只不過花粉銀二十兩，便討了個美嬌妻，美嬌妻。（下）

朱買臣　　（朱買臣執扁擔上）

喔唷！好冷啊！（唱）

【引】窮儒窮到底，獨求書中趣，常作送窮文，文送窮不離。（白）

我朱買臣，今日清晨出門打柴，來到爛柯山下，擡頭一看，只見彤雲密佈朔風頓

起，怕是要下雪了，打不得柴，回去了罷。（向下場走，推門進）咦，這風兒將門吹開了，唔，待我進去。啊呀且住！我想這幾天娘子與我吵鬧不休，稍時見我未曾上山打柴，換得米來，又要與我爭吵……唉！朱買臣啊朱買臣，既然養不活妻子，又何必成家？成了這個窮家麼，就免不了吵吵鬧鬧，想她二十年隨我受窮受苦，怎能無有半點怨言怨語？唉！朱買臣！朱買臣，對她麼還是忍耐些好，對她麼還是忍耐些好哇。

啊！娘子，娘子，想必又到王媽媽家中去了。唔！還是讀書要緊。

（崔氏執銀子、休書上）

崔氏　天天讀書想做官，隨他饑寒二十年，王媽勸嫁張百萬，喏喏喏！休書寫好離窮酸。

（進門）

朱買臣　喔！娘子回來了。

崔氏　朱買臣。

朱買臣　在。

崔氏　今日為何不去砍柴？

朱買臣　正要告訴娘子，我今日清晨出門砍柴，來到爛柯山下，只見彤雲密佈朔風頓起，頃刻就要下雪了，故而今日是上不得山。

崔　氏：上不得山？

朱買臣：打不得柴。

崔　氏：打不得柴？

朱買臣：打、打、打不得柴。

崔　氏：啊呀咦！那今日又換不得米來，做不得飯了嚄……

朱買臣：娘子不妨事。（桌下取缸）嗒嗒嗒，這裏有米粒數十，煩勞娘子多放些清水，熬鍋米湯，暖暖身，墊墊肚，耐它一天罷。

崔　氏：呀啐！
　　　　（擊缸潑米，朱拾米）

朱買臣：有罪呀，有罪！盤中之餐，粒粒辛苦，農家耕種，來之不易啊。

崔　氏：你這窮酸，怎麼不讓山上老虎吃了去，哎呀，早早出脫了我嚄……
　　　　（崔哭介，朱吟詩，拿書）

朱買臣：一卷書在手，樂在其中矣！
　　　　（崔奪書擲朱）

崔　氏：啊，（拾書）娘子，你輕慢於我則可，輕慢於它是容不得的！

朱買臣：容不得怎樣？有道是「靠山吃山，靠水吃水」，你能靠書吃書麼？看你不啞不聾，

朱買臣　不癡不呆，終日捧了一本書，裝出這般行徑，哪裏是像人過的日子？我是受夠了，快寫一紙休書發放我來噓！

　　啊！娘子，何出此言？有道是來日方長！來……來日方長，喏喏喏，待等來年我進京應試做了高官，定在金鑾殿上單題一本，討封你做個賢德的夫人麼，如何吓？

崔　氏　（哭介）喏喏喏！（唱）

朱買臣　【銷金帳】也是前緣宿世，嫁著窮酸鬼。

崔　氏　（夾白）娘子，姜太公八十遇文王，我才四十九歲，又非蓬蒿之人，自有一日要做官的。

朱買臣　（夾白）娘子，姜太公八十遇文王，我才四十九歲，又非蓬蒿之人，自有一日要做官的。

崔　氏　（連唱）啊呀甚年發迹，啊呀瘟難呀。

朱買臣　（夾白）發迹的日子麼也就來了。

崔　氏　（連唱）嘆終朝受寒饑，思量甚時出頭。

朱買臣　（夾白）娘子不要性急，出頭的日子就來了。

崔　氏　（連唱）也是前緣宿世，嫁著窮酸鬼。

朱買臣　（夾白）娘子，姜太公八十遇文王，我才四十九歲，又非蓬蒿之人，自有一日要做官的。

崔　氏　（連唱）早不如決裂，決裂你東我西，（白）朱買臣，（唱）你若做高官，我也無反悔。啊呀天吓！叫我怎生……怎生窮熬得到底。

朱買臣　（夾白）娘子，卑人呵，（唱）一瓜一蒂，患難兩相依，（白）有道來日方長，展翅有期，（唱）勸娘行莫性急，

20

朱買臣　咳，何需這般熬煎，啊呀這般悲戚。（白）
　　　　咳，如今世上的人麼，錦上添花的多，雪中送炭的少。就是落井下石的麼還有人
　　　　在。但等來年進京應試，我名登金榜，那時節，我頭戴烏紗，身穿紅袍，腰圍玉
　　　　帶，腳蹬朝靴，跨馬而歸。那些牽羊的牽羊，擔酒的擔酒，他們都來了嚄！

崔　氏　他們都來做甚麼？

朱買臣　吓呵喏！（唱）

　　　　都來賀喜夫人，你的貴體穿霞帔。

崔　氏　講了半日，原來你還在想做官？

朱買臣　唔，自有一日要做官的。

崔　氏　朱買臣，走來！

朱買臣　噢，來了，來了。

崔　氏　待我看來。

朱買臣　噢，請看。

崔　氏　看你這副嘴臉，只好做⋯⋯

朱買臣　官！

崔　氏　夢。

朱買臣　官！

崔　氏　夢。

朱買臣　官！官！官！

崔　氏　夢！夢！夢！

朱買臣　啊呀娘子，我倒想起一椿心事來了。

崔　氏　甚麼心事？

朱買臣　半年前，我算了一次命，那算命先生說：朱先生啊朱老爺，你有滿腹經綸，可惜呀！你眼前官運未通。你的娘子卻有夫人之命，日後，你還要靠她的福氣呢。他又說道，你家中有一樣寶貝，可以壓在你妻子的頭上，若是壓得住，一品夫人就做定了。是呀，我家中果然有一件寶貝。

崔　氏　（向朱打量一下，似信非信，冷冷地說）甚麼寶貝，拿來試試看噱。

朱買臣　娘子，來來來，你與我端端正正地坐著，不要動呀，待我取來。

崔　氏　看他取甚麼來？

朱買臣　（唱）吓呵，交還鳳冠，鳳冠尊頭上戴起。
　　　　（戴簾）
　　　　（白）娘子，你可壓得住麼？

崔　氏　壓得住的。

朱買臣　啊呀，娘子，你一品夫人當定了。

崔　氏　朱買臣。

朱買臣　下官在。

崔　氏　呀啐！（唱）**你身衣口食，兩件無來歷，潑殘生叫我難度日。**

朱買臣　娘子還是守一守的好！

崔　氏　我也守不住了噲！（唱）**今朝要伊發落，啊呀！要伊安置。**

朱買臣　吓，娘子，何為發落，何為安置？學生不解其意，倒要請教。

崔　氏　嗒，這不是發落，那不是安置麼。

朱買臣　喔，我明白了，敢是要學生上寫八行九行，向人家借錢借米？

崔　氏　我也不要你八行九行，只要你兩行半，寫一離書手印與我。

朱買臣　啊，娘子，你要了離書手印則甚，難道真再去嫁人不成？

崔　氏　唔，差也嘿……不多。

朱買臣　啊呀言重吓，言重！

崔　氏　（唱）**這離書寫卻憑咱嫁誰！**

朱買臣　啊，娘子，我在想吓，想你已年過四十，難道也不怕旁人恥笑？我想哪個要娶你這

崔氏　甚麼？

朱買臣　二婚頭，二婚頭。

崔氏　哎！（唱）**我只為饑寒，怎顧得人羞恥。你尋思做官，做官怕輪不到你。**

朱買臣　啊呀，娘子吓，你……你涼言冷語刺心田，幾次逼我離書寫，啊呀妻呀，豈知窮苦到頭總有邊，莫忘結髮二十年。喏喔，（唱）**那買臣休妻，皆因妻苦逼，這離書教我難下筆。**

崔氏　嘿，你休書也不會寫，還想做官。

朱買臣　難寫，難寫！

崔氏　我曉得你不肯寫，朱買臣走來。

朱買臣　做甚麼？

崔氏　你看，這是甚麼？

朱買臣　呀，你竟把離書寫好了。

崔氏　唔，寫好了。

朱買臣　啊呀娘子呀，你隨我朱買臣，雖然受窮受苦，可是粗衣也好遮體，湯米也好度命，夫妻之間患難與共，哪有因窮困拋棄之理？你不聽我多次苦苦相勸，偏信那王媽媽

崔　氏　　挑唆，寫下這離書，逼我休妻，你、你、你居心忒狠。

朱買臣　　朱買臣，你別生氣，我是鐵了心了，再不要囉嗦。你仔細聽著：「會稽朱買臣，賣柴作生涯，贍養妻難活，休後任再嫁……」從今後，我與你猶如高山劈竹，勢在兩開，大海撈針，離難再見。

崔　氏　　好啊！

朱買臣　　你是個老在行。

崔　氏　　來、來、來嘍，你與我在這休書背後，停停當當、端端正正打個手印與我。

朱買臣　　在行的。

崔　氏　　老窮儒。

朱買臣　　沒志氣，朱老爺。

崔　氏　　不敢當。

朱買臣　　朱買臣。

崔　氏　　做甚麼？

朱買臣　　伸出手來。

崔　氏　　便怎樣？

朱買臣　　打。

25

崑劇朱買臣休妻

朱買臣　啊。

崔　氏　打。

朱買臣　啊。

崔　氏　打。

朱買臣　啊呀。

崔　氏　打、打、打噓。

朱買臣　啊呀。

崔　氏　打。

朱買臣　啊。

崔　氏　打。

朱買臣　啊。

崔　氏　打。

朱買臣　啊。

崔　氏　打、打、打噓。

朱買臣　呀呀呸！半生共枕，一旦拋棄，你……太絕情！太絕義！二十年夫妻……，也罷！從此兩分離。

崔　氏　朱買臣，多謝你了，今日總算發放了我。唉，夫妻二十年今到期，好不容易吓，朱買臣，朱老爺！告別了。

朱買臣　轉來！娘子，我妻！難道這二十年夫妻，今日就……完了不成？休書拿來！

崔　氏　放手！

朱買臣

不放！我是不放你走的嚿。

（崔將朱推倒，摺書）

崔　氏

朱買臣，朱買臣，朱買臣！（扶起）朱買臣，你休要怪我，你這個人只求書中有趣，卻不管妻子凍餓，有道是：嫁夫嫁夫，吃夫穿夫，養不活家，何必娶我？不是我斷情絕義，乃是你逼我逃死求生。也罷，這裏有白花花的紋銀一錠，留在桌上，從今以後，再也不要來糾纏了。正是：未犯三從和四德，只因難熬饑和寒。

（下。朱醒來發覺崔氏已出走，十分悲痛）

朱買臣

娘子！娘子！她真的走了！

（進屋。二幕落）

第二齣　悔　嫁

張西喬

（張西喬弔場）

啊呀樂洋洋，人篤，發轎爛柯山去。（下）

帽兒咋咋，臉兒光光，腳上簇新，衣著風光。人逢喜事精神爽，今朝要洞房拜堂。

（崔氏上）

崔氏

嫁了張西喬，暗地兩淚拋。來到張家半年之久，唉！原望嫁了張西喬，好吃好穿，白頭偕老，不想這個無賴之徒，稍不順從，開口就罵，舉手就打，唉！想起窮儒朱買臣疼憐於我，好不後悔也。（唱）

【粉蝶兒】哀哭號啕。這苦也，天可知道。換門庭，誤入籠牢。離窮儒，免饑寒，另投懷，指望換個家境美好。誰想到，遇著個無賴潑刁。（白）今日呵，（唱）只落得隻身受煎熬。

張西喬

（張西喬上）

娶了二婚頭，百事不如意。徐看吃飽仔勿動，坐吃山空。崔氏！你這臭花娘，你張相公，花仔二百兩白花花的銀子，勿是容易來的，勿是鋸木頭，就是刨木花，勿是磨斧頭，就是劈棺材。我原想討一房面孔標緻，手腳靈巧，外頭會做人，屋裏會當家的老板娘，哪裏曉得討著仔徐這種好吃懶做的臭花娘；兩手硬僵僵，像是烙鐵燙；面孔冷冰冰，像是廟裏的土地娘。我張大相公花仔銅錢討家主婆，還是我服侍你呢，還是你服侍我？想我張西喬，從來吉星高照，賭勿輸錢，醉勿跌跤，現在是一賭就輸錢，一醉就跌跤，都是徐這敗家精害人。

崔氏

我好悔也！（唱）

崔　氏：【石榴花】聽信那王媒婆謊言取巧，不料想張西喬如此奸刁。此冤孽自作自造，休怨人談笑相嘲。

張西喬：啥人敢來談笑？儂在此有吃有著，難道勿比窮鬼朱買臣好？我啥地方推板仔儂？

崔　氏：看你這副嘴臉。

張西喬：嘴臉怎樣？儂看我勿像樣，倒還是個雕花匠，儂個敗家精，還我二百兩銀子，讓儂滾。

崔　氏：無賴呀。(唱)

崔　氏：【上小樓】整日裏無理取鬧，如禽獸咆哮。恨只恨才拋離窮酸，又撞著無賴啊呀強盜。

張西喬：罵我強盜，我是強盜，儂就是強盜婆哉。今朝我是強盜，撥點顏色儂看看，打煞這強盜婆。

張西喬：(幕後：「張老板，黃村接生意。」)

馬上就來。臭花娘，前村叫我接生意，我回來跟你算帳，你要是敢動一動，我拿鋸子鋸斷你的腳，拿墨斗線吊斷你的筋，拿斧頭劈殺你個賤頭。你面孔鐵板，倒像煞個夫人拉化，可惜朱買臣勿曾做官，就是做仔官這夫人也輪不到你個哉！(下)

崔　氏：唉！你這個無賴之徒，王媽媽呀王媽媽，你把我害苦了。事到如今，叫我有家難

歸，走投無路，不知如何是好？想來想去，無可奈何，還是到王媽媽家中，暫避一時，再作計較。唉！柴米不過圖一飽，忍氣吞聲難相依。無賴橫蠻不講理，哪有窮儒疼嬌妻。（下）

第三齣 癡 夢

（二幕前報錄上）

報錄甲　天子坐殿堂，

報錄乙　四海選棟樑；

報錄甲　將相本無種，

報錄乙　男兒當自強。

報錄甲　兄。

報錄乙　阿哥，朱老爺做了本郡會稽太守，不知他家住哪裏，怎樣報喜？

報錄甲　只曉得他家住在爛柯山一帶，你我要仔細地尋訪。

報錄乙　快點請。

報錄甲　請。

崔　氏　（啟二幕，王媽家）

（上）（唱）

【引】行路錯，做人差，（白）咳，（唱）我被旁人做話靶。（白）

怎麼這時候還不回來？吓！不免到門首去探望一回。啊呀呀，好天氣也。

我崔氏，自從離了無徒，來到王媽媽家中暫且度日。今日王媽媽到親戚人家去了，

（二報錄上）

報錄乙　看那邊有位大娘子，我們上前問一聲。

報錄甲　有理。

報錄甲、乙　二位。

崔　氏　吓，大娘子奉揖。

報錄甲、乙　借問一聲。

崔　氏　問甚麼？

報錄甲、乙　這裏朱老爺家不知住在哪裏。

崔　氏　啊！哪個甚麼朱老爺呀？

報錄甲、乙　就是朱買臣老爺。

崔　氏　吓！朱買臣，唔，他便怎麼樣？

31

報錄甲、乙　他如今做了本郡會稽太守，特到他家報喜，再沒處問，望大娘子指引。

崔氏　吖，他家麼，不住在這裏了。

報錄甲、乙　那……住在哪裏？

崔氏　住在前面爛柯山下。

報錄甲、乙　吖，爛柯山下。多謝了，我們走罷！（下）

崔氏　爛……爛柯山下。吖，朱買臣果然做了官了，咳！崔氏啊崔氏，你當初若有這節事做出來，那……方才報喜的米麼，何等歡喜，何等快活，這夫人麼，穩穩是我做的，我如今縱然要去見他……（唱）

【鎖南枝】只是形醒醒，身邋遢，衣衫襤褸，把人嚇殺。（白）且住，我想他也不是負心的人呀。有道是一夜夫妻百夜恩嘆。（唱）

畢竟還想枕邊情，不說眼前話，好似出園菜做了落樹花，我細尋思，教我如何價。

（一更）（白）

呀！說話之間，又早初更時分，我且閉門進去罷。咳，崔氏啊崔氏，你好命苦，啊呀，你好命薄呀！（唱）

【前腔】奴薄命，天折罰，一雙眼睛，（白）呀啐，（唱）只當瞎。（白）

我記得出嫁之時，爹娘遞我一杯酒，說道：兒啊兒，你嫁到朱家去麼，千萬做個好

媳婦，與爹娘爭口氣，啊呀，是這樣説的噓。（唱）我記得嫁一鞍將來配一匹馬。如今呵，好似一個蒂倒結了兩個瓜。（白）咳，崔氏呀崔氏！（唱）

崔氏　你被萬人嗔（哈欠），又被萬人罵。（入夢）
（內眾上：「走呀！」）
奉著新官命，來接舊夫人。這裏是了，待我去叩門，開門。

院子　（夾白）男有男行，女有女伴，衙婆叩門。

衙婆　是，開門！

院子　（夾白）裝癡做呆？為甚麼偏將茅舍……

崔氏　（唱）【漁燈兒】為甚麼亂敲的忒恁陣嘛？為甚麼還敲的心急情切？為甚麼特兀的裝癡做呆？為甚麼偏將茅舍……

院子　（連唱）撲登登敲打不絕。他敲的，（白）咦？（唱）聽聲音兒好似姐姐，他敲的……

崔氏　（夾白）夫人開門。

院子　（夾白）咦哈……（唱）

崔氏　聽叫夫人！尋不出爺爺。

院子　（夾白）既不開門，把話兒傳進去。

33

崔氏　（連唱）他敲的只管叫人費口舌，他敲的又何等忒決裂。

眾　（唱）【錦上花】他那裏說了說，我這裏歇不歇。娘行何必恁周折，恁那裏忒古撤。

崔氏　（夾白）待我開門讓他們進來。

眾　（連唱）我這裏怎好說，畢竟開門相見便歡悅，又得那寧貼。

院子　門開了，我們逐班相見。

眾　有理。

院子　院子叩頭。

崔氏　請起。

衙婆　衙婆叩頭。

崔氏　啊呀呀起來。

眾　皂隸們叩頭。

崔氏　啊呀！

院子　（崔急跪）崔呀！

院子　起來。

崔氏　吓！你們是甚麼樣人呀？

眾　　我們奉朱老爺之命，特來迎接夫人上任的。

崔氏　吓。你們奉朱老爺之命，特來迎接我上任的？

眾　　正是。

崔氏　真個？

眾　　真個。

崔氏　果然？

眾　　果然，現有鳳冠霞帔在此。

崔氏　啊呀呀我好喜也！（唱）

眾　　【錦中拍】這的是令人喜悅，做甚等鋪設。

院子　（接唱）奉恩官命，特來打疊。小人們不勞言謝。

崔氏　（夾白）戴了鳳冠。

眾　　（夾白）妙呀！

崔氏　啊呀妙呀！（唱）

衙婆　（夾白）穿了霞帔。

眾　　啊呀呀有趣吓！（唱）

崔氏　這鳳冠似白雪那些辨別。

　　　一片片金鋪翠貼。

眾　（接唱）一樁樁交還盡也，繡幕香車在門外迎接。

崔氏　（接唱）啊呀朱買臣吓！越教人著疼熱。

張西喬　（張西喬上）

崔氏　殺殺，臭花娘，你想逃脫哉，身上著仔紅紅綠綠的衣裳，快點脫下來。呀！（唱）只見他手持斧，怕些些！怎不教人袖遮遮，吓得人來半截。（白）待我脫嘘。（唱）我只得疾忙脫卸，無徒家有甚麼豪傑，苦切切將身攔遮。（白）住了，你是殺不得他們的。

張西喬　為啥殺不得？

崔氏　你若殺了他們是……

張西喬　哪呢？

崔氏　啊呀哪哪哪，（唱）有一個官兒來捉你癩頭黿！

眾　我們散了罷。（下）

張西喬　臭花娘，劈開你個腦殼。（下）

崔氏　眾人們，無徒去了，你們快取鳳冠來，霞、霞、霞帔來嘘。原來是一場大夢。

第四齣　潑　水

（唱）【尾聲】津津冷汗流不竭，塌伏著枕邊出血。（白）咳！崔氏嚇崔氏！

（唱）

只有破壁殘燈零碎月！（下）

（二幕落）

地　方

（二幕前，地方上）

地方地方，穿街過巷。奉命差遣，日夜奔忙。自家，爛柯山腳下一個地方的便是，今接上面公文，說道爛柯山下朱買臣，昔日一個賣柴人，如今做了本郡會稽太守，即刻就要走馬上任。為此特來告知街坊鄰里，大小鄉紳，叫他們擔酒的擔酒、宰羊的宰羊、殺雞的殺雞、燒香的燒香，好迎接新太爺上任啊。（下）

朱買臣

（二幕啟，眾隨朱買臣上）

（唱）【新水令】拜辭天庭返故里，步芳塵幾行僕吏。鐵心愚婦遠，白髮故人稀。

不知俺今日榮歸，俺赴任所到會稽。（下）

（爛柯山前，崔氏上）

37

崔氏　（唱）【步步嬌】一夜流乾千行淚，啊呀，起倒難成寐。咳！我如今……啊呀懊悔

遲。（白）

我聞田舍翁，多收十斛麥，尚且易一婦，他如今做了官是……（唱）

啊呀！有道是糟糠之妻不下堂，貧賤之交不可忘呀！（唱）

我還是他舊時妻，論夫人該讓我做頭一位。

他另娶夫人摟在懷裏。（白）

（內眾喝道）

這不是朱買臣麼？咦！哈……啊呀有趣吓！（唱）

崔氏　【沉醉東風】看他擺頭踏，吆喝幾回，我盼軒車遲回半日。（白）

喂，朱買臣，當初你賣柴的時節，只有我崔氏一人隨著你。我是與你同過患難的嚄，

你如今做了官是，喔唷唷！（唱）

緊隨著這些人，如同簇蟻。（白）

待我叫他一聲，不妨叫他一聲。喂，朱買臣，朱買臣！

崔氏　（內喝）

（唱）吁唷我高聲叫，又擔干係。

地方　（夾白）走開點，你這堂客是癡的。

崔　氏　（連唱）**我非裝呆作癡。**

地　方　（夾白）不是癡麼，是叫化子！

崔　氏　（連唱）**又非求衣乞食。**

地　方　（夾白）快走開點，大老爺來了。

崔　氏　長官啊！（唱）

地　方　**你若容奴一見，三張寶鈔來謝你。**

　　　　臭花娘，還勿走開！走開點！走開點！

　　　　（崔氏下）

朱買臣　甚麼人喧嚷？喚地方。

　　　　（眾隨朱買臣上）

眾　　　喚地方。

地　方　地方叩頭。

朱買臣　甚麼人喧嚷？

地　方　啟太老爺，勿知哪個坑缸角落裏，鑽出一個癡堂客出來，讓小人趕她走。

朱買臣　唔！本府月前曾有條約到此，三日前又有告示張掛，投文收狀自有日期，怎容得婦人叫喊。

39

地　方　小人早已吩咐得明明白白，打掃得柴屑也無一根的。

朱買臣　多嘴。（唱）

【得勝令】呀！為甚麼條約不遵依，為甚麼告示兒偏忘記，可知道執法須從嚴，要懂得喧鬧犯條律。（夾白）打！（唱）

竹箆打你這油嘴腿，牢記，作公務莫兒戲，作公務莫兒戲。（白）

喚那婦人來見。

（崔氏上）

崔　氏　你們讓開些，讓我看看。

地　方　這是哪裏說起，勿知這臭花娘她在哪裏？

崔　氏　喂，打得好吓，打得好。

地　方　呸，害我打了，倒說打得好。臭花娘，太老爺在叫你。

崔　氏　敢是請我麼？

地　方　有勿少好湯好水正在請你。

崔　氏　我是一位夫人呀！

地　方　你倒像隻風箏。

崔　氏　啐！

40

地方　跟我來，婦人喚到。

崔氏　丈夫老爺，啊！丈夫老爺。

朱買臣　果然是她！左右迴避了。

地方　吓！原來是舊相好，該打該打。（下）

崔氏　丈夫老爺呀！（唱）

朱買臣　崔氏呀崔氏，你為何弄得這般光景？

崔氏　【忒忒令】與君家生生別離，念妾身煢煢無倚。

朱買臣　（夾白）你還記得離家之時？

崔氏　（連唱）你是宰相肚裏好撐船隻！

朱買臣　（夾白）你道我休書都不會寫，還想做官！

崔氏　（連唱）你休記取婦人言。

朱買臣　（夾白）來……你上前再認我一認！

崔氏　（連唱）你今做高官，駕高車，我低頭跪，特來接你。

朱買臣　（唱）【沽美酒】以往事不須提，以往事不須提。裝瘋傻，假呆癡，逼取休書心如鐵，學楊花東復西，恁顛狂隨風飛。

崔氏　（唱）【好姐姐】怎知奴身就裏，嘗十載黃連滋味。難道你一朝榮貴，便忘舊時妻

41

朱買臣　難拋棄。落花有意隨流水，歸燕無心銜墮泥。（白）喂呀！丈夫老爺呀……

朱買臣　（唱）【川撥棹】崔氏女哭啼啼，崔氏女哭啼啼。俺朱買臣，心惶淒，熄當初破屋堂前，屈膝於伊，如今在十字街頭，伊跪馬前，這叫我怎生置理？（白）老天哪！

朱買臣　（唱）叮哈看，看來是，裂縫之竹難合彌。

崔　氏　丈夫老爺，帶了奴家回去罷！

朱買臣　崔氏啊，你逼我休妻另嫁，還有甚麼家室可回？以往之事不必說了，今與你紋銀五十兩，也好度日，若有艱難，再來尋我。來，取五十兩紋銀交予同鄉婦人。

崔　氏　這……

朱買臣　收下了罷。

崔　氏　朱老爺啊！我隨你二十年夫妻，受窮受苦，乃是糟糠之妻，為何你一朝富貴，難道無半點回心轉意？

朱買臣　住口，你逼我休妻，斷情絕義，生死別離，你何曾有半點回心轉意！琵琶別抱，另有人依，也罷，取一盆水來。

崔　氏　丈夫老爺要水何用？

朱買臣　崔氏呀崔氏，我將覆盆之水傾於馬前，你若能仍舊收起在盆內，我就帶你回去！

崔　氏　這有何難？快取水來，快取水來。

朱買臣　快取水來。

崔　氏　這有何難？快取水來，快取水來。

朱買臣　（唱）哎呀！要收時將水盆傾地。

崔　氏　（潑水，崔氏捧水）

地　方　啊呀！收不起嚄。

朱買臣　啟爺，收不起。

崔　氏　丈夫吓崔氏，那時候你將琴弦來割斷，正知潑水難收回。（下）

賤，今朝一滴呀值千金！（唱）

丈夫老爺，丈夫老爺！水阿水，今朝傾你在街心，怎奈街心不肯存，往常把你來輕

【清江引】盆水潑在地平川，流到哪裏哪裏乾，流到哪裏哪裏乾。（白）

看前面水閘之下，清波蕩漾，待我前去看看。（唱）

【撲燈蛾】馬前潑水他含恨，割斷琴弦我太絕情，一場大夢方清醒，願逐清波洗濁

塵。（白）

看來此處，便是我安身之地了，朱買臣，寒儒。（唱）

如若孽緣有來世，再不怨嫌窮書生。（白）

朱買臣，郎君，今生今世，再也見不到你了嚄！

（跳水，下）

（朱上）

地　方　　啟爺，婦人投水了。

朱買臣　　她、她⋯⋯投水自盡了，速速將她救起。唉，（唱）

　　　　　柴米夫妻我有愧，逼寫休書裂心肝，馬前潑水非我願，破鏡殘缺難重圓，潑水難收

　　　　　人投水，眼望碧波心黯然。

地　方　　婦人已死，屍體撈起。

朱買臣　　來，備下棺木一口，將她好好盛殮，葬在爛柯山下，立下石碑，上寫「朱買臣故妻

　　　　　崔氏之墓」，以表二十年結髮夫妻之情。

地　方　　是，請老爺乘騎回衙。

朱買臣　　爾等先行，待我稍站片時。

　　　　　（朱站立少許，拜）

劇　終

【乙部】　創作與演出

從折子戲〈癡夢〉到本戲《朱買臣休妻》

姚繼焜

一九六〇年張繼青向沈傳芷老師學了〈癡夢〉之後，一九六一年九月首演於上海人民藝術劇場。俞振飛大師和傳字輩老師觀看後，都十分肯定她的演出，給予較高的評價。華傳浩老師在《〈癡夢〉的三個變化——談江蘇省蘇崑劇團張繼青的演出》一文中，指出「〈癡夢〉是《爛柯山》中的一折。這齣戲絕迹崑曲舞臺已久」，他還通過逐段分析劇情，流露出他對張繼青的演唱和表演都非常讚賞。

一出場，在鑼聲中輕輕一嘆，就讓人意識到這是一個失意的女子……。第一個變化發生在與報喜人接觸之後。這時候她眼看報喜人已往爛柯山下去尋找朱買臣家報喜，想起自己過去逼寫休書的一段情節，未免心中悔恨，思想鬥爭很激烈。在門外的一支【鎖南枝】，唱出了她這種複雜的心情。這時忽聽更鼓已響，她無可奈何地走進門去，但是感情並未切斷。她自怨命薄，忽然又想到了出嫁時父母的叮囑，更感到羞見人面，自怨自艾地唱出「我被萬人嗟，又被萬人罵」兩句。這兩句按工譜

46

曲調是高的，張繼青在這裏卻是高調低唱，這個處理很好，因為唱完這兩句，她就要入睡。這兩句是下面夢境的基礎……（夢境中）衙役叫門，崔氏驚醒，這裏一支

【漁燈兒】，是本劇的主曲，張繼青唱來絲絲入扣。她的嗓音是很響亮的，但是根

據「人物在夢裏」這樣一個規定的情景，她並不賣弄嗓子。現在聽起來略帶低沉，夾上衙役幽幽的呼喚，把夢境渲染得很有氣氛。最後第三段，崔氏戴上鳳冠、穿上霞帔，欣喜萬分，在夢中活躍起來，這裏的一些誇張動作十分優美。及至夢見張木匠闖來，一覺驚醒原來是場大夢。她回顧四周，空無所有，最後唱出「只有破壁殘燈零碎月」，是從極度歡樂突然轉到極度空虛的一個突變，情緒突然冷了下來，人頓然發呆。再把這一晚發生的事情細細想一想，想到報喜人，想到方才的夢境，再看看自己這副形容，悔恨交加，忍不住哭出聲來。這一哭是非常合乎情理的。崔氏在號哭之後，臨下場回過頭來又是一笑，那一笑告訴觀眾，崔氏夢後神經已經失常。這正是〈瘋夢〉一折戲題名的由來，同時也與以後要接下去的一折〈馬前潑水〉連串起來了。

　　華傳浩老師的這番話，讓我和張繼青都產生了對全本《爛柯山》的興趣。上海演出回來不久，我和吳繼靜就一起向沈傳芷老師學了《爛柯山・前逼》。〈前逼〉非常有情趣，崔氏

47

歸正旦應行，朱買臣歸鞋皮老生（窮老生）應行。朱買臣跌著鞋子，走著拖沓的臺步，皺著鼻子，縮著雙手，表現了儒生的一副窮酸相。沈老師告訴説，這叫「皺紗鼻頭笋殼手」。我們學會了這齣沈家的特色戲。〈前逼〉學會後，我們演出不多，但我們教會的江蘇省戲校崑劇班學生王德林和沈瑩，卻經常以這齣戲招待國內外賓客，並且很受歡迎。

一九八〇年四月，文化部、中國文聯、中國劇協和上海市文化局聯合在上海舉辦「俞振飛舞臺生活六十周年紀念會」。張繼青時隔十九年之後，再一次在上海藝術劇場演出〈癡夢〉。當天同場演出的有北崑李淑君、侯少奎的〈千里送京娘〉，湘崑雷子文的〈醉打山門〉。演出後，前輩們一致認為張繼青〈癡夢〉的表演舒展自如，酣暢淋漓，藝術又上了一個臺階。戲劇評論家張庚先生和江蘇主管領導鄭山尊先生在返回住處的車中就忍不住談論起來，張庚先生説〈癡夢〉有濃厚的崑劇傳統韻味，實在太精彩了。又問《爛柯山》其他的戲，江蘇也演嗎？表現出極大的興趣。同年十一期《人民戲劇》發表了評論〈洗盡鉛華 光彩奪目〉，高度讚揚張繼青的表演藝術。這年深秋，江蘇省崑劇院赴蘇北泰州、泰縣、泰興三泰地區巡迴演出，劇院在泰興的最後一場演出，壓軸就是張繼青的〈癡夢〉，演完戲後，觀眾不肯離開，有人則説要看〈馬前潑水〉。經過劇場和劇院領導的再三解釋和打招呼，觀眾才快快退場。

回到南京，我覺得編寫本戲《朱買臣休妻》的時機已經到了。在徵得領導同意後，我開

48

始了劇本的整理和改編。決定全劇名《朱買臣休妻》，分〈逼休〉、〈悔嫁〉、〈癡夢〉、〈潑水〉四折，以〈癡夢〉作為全劇的戲核戲膽，一字不動，其他三齣向它靠攏。幾易其稿後，在一九八一年年初開始排練，由劉覺國執導，錢洪明設計整理唱腔，舞臺美術則沿用傳統的一桌兩椅。劇中人物，吳繼靜扮演前面二齣的崔氏，張繼青扮演後面二齣的崔氏，我扮演朱買臣，姚繼蓀扮演張木匠。

由於舞臺形式單調，全場打白光，劇中人物的衣衫除了〈潑水〉中有件紅官衣外，都是黑或藍色，很多人擔心兩個半小時的演出，觀眾會坐不住。所以六月初在無錫洛社化肥廠第一次彩排時，舞臺兩側翼片後，站滿了人，大家一邊看臺上的表演，一邊注意臺下的觀眾反應。慢慢開始聽到了臺下觀眾與臺上演員互動交流的反應，臺下的反應越來越強烈，當崔氏與朱買臣爭奪休書時，大家聽到觀眾發出的噴噴聲，表示對朱買臣的同情時，這時候後臺人員才鬆了一口氣。全劇演完，工人們發出了熱烈的掌聲，全院從領導到大眾都心頭一塊石頭落地。卸裝結束，大家去澡堂洗澡時，聽到工人們都在議論剛剛的演出，紛紛說崑劇也看得懂，這個戲好看，也有看頭。工人們給《朱買臣休妻》發了一張演出通行證！

此後，又有多次加工，到北京去演出時，為了統一舞臺形象，吳繼靜讓出了前面二場戲，由張繼青一人從頭演到底。阿甲先生看了戲後，非常感興趣，決定親自從劇本到表演都進行全面加工，尤其是〈悔嫁〉中的長篇獨白、〈潑水〉中的投水，都傾注了阿甲先生的

精力。那時劉 衞國已經調到上海滬劇院工作，吳繼靜就當了阿甲先生的助手，後來阿甲不在時，則由她執行導演工作。經過阿甲加工後的《朱買臣休妻》，走出國門，在許多國家演出，更加成熟了。

阿甲與《朱買臣休妻》

斯　人

編者按：以下一文，節選自斯人著《舞臺深處：阿甲傳》（南京：江蘇文藝出版社，二〇〇二年）第十一章〈古稀逢春〉。內容有關阿甲參與劇本整理和演出排練的過程，有參考價值。在此文中，作者仍將《朱買臣休妻》稱為《爛柯山》。《舞臺深處：阿甲傳》一書流通甚少，在香港各公共及大學圖書館俱未見，特此轉載，現題目為本書編者所加。

阿甲在自己漫長的藝術生涯中，他自認為有三個作品可以作為自己的導演藝術代表作。

一個是《紅燈記》，一個是五十年代應北京市副市長王昆侖之邀為北方崑曲劇院導演的《晴雯》，再一個就是為江蘇省崑劇院導演的崑劇《爛柯山》。

《爛柯山》講的是朱買臣休妻的故事。……關於這個故事，前代有很多藝人將它改編成不同劇種的舞臺劇。元雜劇中有《朱太守風雪漁樵記》，崑劇中有《爛柯山》，京劇中有《馬前潑水》，其他劇種也有齣戲。其基本戲劇衝突離不開寫一個窮知識份子發憤圖強、刻苦讀書，終因生活困難引起婚變的故事。各種演出本子，其他情節由於作者的觀點和構思

51

不同，有同有異，但「馬前潑水」情節是對「被逼休妻」情節的一種絕情地表態，也表現了封建時代的倫理觀點。元雜劇的《漁樵記》雖也有「馬前潑水」情節，但內容迥然不同。主要區別在，朱買臣的「逼休」事變，是由於朱的岳父劉二公看他的女婿四十九歲功名未就，便唆使女兒強逼朱買臣休妻；同時，轉託王安道暗中給以資助，促其赴考。這種「激將法」，朱買臣一無所知。等到朱買臣及第還鄉任會稽郡太守，買臣痛憶前愆，對前妻用「馬前潑水」的懲罰行為，以示絕情。後經劉二公作證，詳告始末，真相大白，以大團圓結局。崑劇的《爛柯山》以及京劇和其他劇種的「馬前潑水」都不採取這種「激將法」，表明了作者的鮮明態度：同情朱買臣的求進行為，反對其妻的拆臺行為。

江蘇省崑劇院於八十年代初將其改編搬上舞臺，其主要情節體現了《漢書》記載朱買臣因窮困被逼休妻的基本事實，但略去了離異後他的前妻曾給他吃過飯，以及朱買臣做官後也收留她給予生活這兩處情節，加上了「馬前潑水」的情節，體現了作者這樣的一種思想，即反對這樣的一種妻子，她既不甘守貧，又不勞動，只等著丈夫砍柴換米。當丈夫窮途潦倒時，不能患難與共，當丈夫發憤讀書、力求進取時，不能勉勵支持，為圖謀一己之生活安逸，竟不惜將二十年夫妻情誼撕成碎片。這種行徑是作者要批判的對象。這個戲的意義就在這裏。

江蘇省崑劇院經過一段時間排練後，為使該劇的藝術質量得以進一步提高，於一九八一

年底，專程邀請馮牧、趙尋、王朝聞、阿甲、柳以真赴寧看戲指導。第一場先看《牡丹亭》，第二場看《爛柯山》，當看完該戲徵求專家意見時，阿甲首先激動地表示：「這個戲上京演出沒問題，我願意來修改，我非常喜歡這個戲！」

八三年新春剛過，阿甲就如約來到南京。

這樣一位大導演的到來，劇院和省文化廳領導都十分重視，要安排阿甲住賓館，阿甲笑著對領導說：「我是來排戲的，哪有排戲的不和演員在一起的道理？我牛棚都住過來了，還怕你們這裏的條件比牛棚差？」

劇院領導聞言，趕緊在崑劇院內騰出兩間辦公室，特地上街購置了床和沙發，讓阿甲在劇院內住下。

就這樣，他住辦公室，吃食堂，白天排戲，晚上修改由張繼青的丈夫姚繼焜改編的劇本。邊排邊改，一住就是一個多月。

開始時，因張繼青等演員對這位聲名顯赫的大導演十分敬畏，排戲時心理緊張，放不開手腳，阿甲就在舞臺上自己演，一遍又一遍地做示範，很快地就消除了演員們的緊張心理。他們感到這位大鬍子的慈祥老人就像自己的長輩一樣可親可愛。

江蘇省崑劇院演出的《爛柯山》，共有四折：一、〈逼休〉，二、〈悔嫁〉，三、〈癡夢〉，四、〈潑水〉。在全劇一場一場修改和排練的基礎上，阿甲突出第一場和最後一場兩

53

場全劇的重點戲，進行反覆排練，從對臺詞，到語氣、語調一個字一個字地做示範，一招一式，每個細微的動作、細節、表情等等均不放過。在〈逼休〉一場戲裏，分「前逼」和「後逼」。「後逼」是戲劇衝突的高潮。朱妻崔氏緊逼丈夫在休書上按手印，扮演朱買臣的姚繼焜在打手印時，以低沉的聲音唸道：「……半生共枕，一旦拋棄，你……太絕情！太絕義！二十年夫妻——也罷，從此兩分離。」排到這裏，阿甲叫停，他右手捋著自己長長的鬍鬚，邊思考邊對姚繼焜說：「這一段唸和做十分重要。二十年夫妻不是兩年，要唸得慢，似乎一個字標誌著一年的時間，聲調要低，字字著力，不要像數石子那樣乾脆，要有黏性，像是用膠汁把它們黏在一起，又如藕斷絲連。『也罷』兩字不另起鑼鼓，要低唸，唸得冷颼颼的，接著『妻』字音流念下去。『罷』字唸完，拇指落在硯臺上，要使勁捺下去，這是一個有力的節奏，要打一個低沉的鑼聲。『從此』這兩個字唸起來，要從聲音的形象裏表現二十年關係的決裂。『從此』兩字把眼睛閉起來，按下手印，然後唸出『兩分離』。『兩』字要學用張繼青噴腔的氣聲，『分離』兩字把全身的勁頭集中在指上，然後再掩面……。」

阿甲邊說、邊示範，站在一旁的姚繼焜和張繼青深受啟悟，不由連連點頭。

在〈潑水〉一場，阿甲為張繼青和姚繼焜分別設計了兩段別出心裁的表演。一是在崔氏從馬前潑水到投水自盡之間，安排了張繼青的大段舞蹈動作，淋漓盡致地表現了崔氏原離棄朱買臣，現朱買臣聞達了又要和他復婚，又因不好意思而感到羞愧，終究還是不願離開

他，死也要當朱老爺夫人，要在一起的複雜心情，達到了讓觀眾恥其不義的同時也產生哀其不幸的憐憫之效果，從而增強了人物內心的層次，豐富了審美；朱買臣因崔氏「強迫休妻」在前，此時用覆盆潑水，以示斷絕，哪知因內心矛盾衝突已至神情恍惚的崔氏繼焜設計了大段內心獨白，表達此時此地的懺悔心情，不管崔氏何等不義，畢竟是二十多年的夫妻啊。人非草木，孰能無情？朱買臣喃喃唸道：「柴米夫妻我有愧，逼寫休書裂心肝。馬前潑水非我願，破鏡殘缺難重圓，不料潑水人投水，眼望碧波心黯然……。」他吩咐地方：「好好將她盛殮，葬在爛柯山下，立一石碑，上寫：『朱買臣故妻之墓』，以示二十年結髮之情。」然後上馬打道回府，整個戲在一片唏噓沉重氣氛中落幕。

……

通過一個多月的日夜排練，阿甲認為該戲已基本成熟。他匆匆趕回北京，為江蘇省崑劇院晉京演出作準備。

一九八三年六月的一個大熱天，江蘇崑劇院的全套人馬剛在北京人民劇場安頓下來，晚上六點多鐘，阿甲穿著汗衫、短褲，光著腳穿著一雙圓口布鞋，汗淋淋、氣吁吁地和老伴一道趕到江蘇崑劇院的下榻處，不及寒暄，開口就對張繼青說：「明天要演出了，我放心不下，有個地方要改一改，你們把〈逼休〉一折演一下！」

就這樣，他們在簡陋的招待所排練了起來。〈逼休〉一折因吸收了其他劇種的表演手段，阿甲怕他們掌握不到位，便一遍又一遍地排，直到演員得心應手，阿甲感到滿意為止。

雖然老伴范師母一直在旁邊為他打扇，但這時的阿甲老人渾身已經被汗水濕透了，演員們包括司鼓都十分感動。他臨別時，再三鼓勵張繼青道：「你要大膽，就這樣演，不要緊張，你一定會成功的！」

正如阿甲所預料的那樣，第二天的演出取得了轟動性的成功。首都戲劇界名人張庚、吳祖光、郭漢城、劉厚生、新鳳霞等紛紛親自撰文，在《人民日報》、《光明日報》、《戲劇論叢》等媒體上高度讚譽《爛柯山》的成功創造。新鳳霞獨具慧眼，專門就阿甲為張繼青設計的崔氏投水前的大段舞蹈寫專文，稱之為「一人在場、滿臺是戲」。

這次轟動的演出，使張繼青成為中國戲曲界一顆冉冉昇起的明星！更使式微沉寂了多年的崑劇藝術重新煥發了獨特的魅力和青春的光彩！是崑劇藝術繼《十五貫》以後又一新突破。

《爛柯山》的成功演出，給中國劇協、中國文聯等以深刻的啟示。為推動全國各劇種的繁榮，發展我國戲曲事業，中國劇協由此決定設立戲曲「梅花獎」，張繼青理所當然地成為「梅花獎」的首屆首位得主。

晉京演出返寧後，江蘇崑劇院在江蘇省美術館召開座談會。會上，從不輕易誇獎人的阿

甲熱情洋溢地高度稱讚張繼青的表演藝術，他說：「張繼青是個大演員，是表演藝術家，用

兩句詩概括，叫做『體態繡辭章，唇齒吐珠玉』。」直說得張繼青滿臉通紅，把頭直埋到了

胸口……

接著，中國劇協在蘇州召開全國劇協主席會議。與會代表觀看了《爛柯山》的演出後，感慨多少年沒有看到這樣的好戲了，有「南黃北焦（菊隱）」之稱的大導演黃佐臨在看完戲回住處的路上，在稱讚這個戲的同時，提出朱買臣的懺悔式內心獨白是否長了些，會不會使結尾處顯得拖沓，但他經過一夜的思考，第二天不僅收回意見，而且對這一結尾倍加稱頌，認為它可以和戲劇史上「哈姆萊特的獨白」、「聶赫留朵夫的懺悔」相媲美，誇獎「阿甲畢竟是表現派藝術大師」。

《爛柯山》的成功改編和演出，使人們再次領略了崑曲藝術所獨有的巨大魅力。由姚繼焜和阿甲改編的這個劇本，被收入《中國戲曲精品》第二卷，成為傳世佳作；更令人興奮的是，《爛柯山》漂洋過海，應邀到許多國家進行演出，所到之處，都受到了熱烈的歡迎和廣泛的好評，傾倒了一大批國際友人，為中國的戲曲藝術贏得了巨大的國際聲譽。一九八五年，《爛柯山》劇組應邀參加西柏林國際地平線藝術節，並進行展示演出；同年，參加意大利世界音樂藝術節演出，在這兩大國際藝術節上一展風采，獲得好評。

西歐之行凱旋後，江蘇崑劇院領導和省文化廳領導再次請阿甲赴寧排練提高。

一天，住南京三○七招待所的阿甲打電話給張繼青，要她夫婦倆晚上到三○七招待所看電視。夫妻倆準時趕到招待所，原來，電視裏將播放東北二人轉的《馬前潑水》，在招待所，阿甲和他倆邊看，邊對他倆説戲，並當即將二人轉中一段【撲燈蛾】的表演形式，融進崑曲中，進一步豐富了崑曲《爛柯山》的表演形式，阿甲再三示範，很快使他倆熟練地掌握了這一原來沒有接觸過的技巧。夫妻倆為阿甲這種藝術上兼收並蓄、永不滿足的精神所深深感動。

接著，阿甲又率劇組到武進焦溪鎮進行為期近一個月的封閉式排練，使《爛柯山》的質量更上一層樓，並漸臻完美。

一九八六年，劇組應邀到日本演出，引起強烈的轟動。許多日本婦女在演出完後，到後臺找到張繼青，抱頭痛哭，有幾個婦女跟著劇組一直從東京到大阪，演一場看一場，看一場哭一場。日本《悲劇喜劇》雜誌用一年的時間，以「中國崑劇的魅力」為題，連續刊登評論文章，推介中國崑劇。日本有影響的 NHK 電視臺進行全場實況錄像，並在黃金時間進行了多次播放，使該劇不僅在日本國內引起一股中國崑曲熱，其影響還遠遠波及東南亞及港臺地區。

同年，劇組又應邀到法國演出；一九八九年，又應邀到香港演出；一九九三年，應邀參加韓國漢城戲劇節，連演數場；一九九七年，應邀赴芬蘭演出；一九九八年和一九九九年，

58

連續兩年赴臺灣演出，引起臺島轟動，演出錄像成為搶手貨。

《爛柯山》創造了一個文化奇觀，即中國的一個地方戲劇種，卻轟轟烈烈地走遍了世界、紅遍了世界。

這是劇院領導和張繼青他們所始料不及的。張繼青曾感慨說：「跟阿老排一次戲，真是勝讀十年書啊！」

南崑旦角演唱特色和正旦表演藝術

張繼青 講述　劉勤銳 整理

編者按：張繼青女士應香港中華文化促進中心崑劇研究及推廣小組之邀，在一九九一年十月二十日在該中心的演講室就「南崑旦角演唱特色和正旦表演藝術」作了一場演講，由原上海崑劇團的旦角演員、當時定居香港的樂漪萍女士主持，並由笛師錢洪明先生在張女士示範表演時伴奏。

演講開始時，樂漪萍女士首先提到，一九八五至八六年間，以張繼青為骨幹的江蘇省崑劇院先後參加德國、意大利、日本、法國、西班牙等地的藝術節，登臺演出，獲得空前成功。在這之前，國內一直流傳不實的言論，聲稱文戲不能出國，外國人看不懂文戲。由是多年來海外的交流演出，均以京劇的武打戲為主，如《雁蕩山》、《鬧天官》、《三岔口》等；間中也有文戲，但多為劇情簡單、以身段表演為主的劇目，如《秋江》、《拾玉鐲》、《醉酒》等。張繼青的《牡丹亭》和《朱買臣休妻》在國外盛況空前，證明外國人也會欣賞崑劇，它的文戲自有獨特的藝術魅力，絕對可以單獨出國。這一切與張繼青精湛的表演藝術不能分開，她以「三夢」（〈癡夢〉、〈驚夢〉和〈尋夢〉）馳名中外，當中〈癡夢〉是她最早成

功的戲。樂女士是在六〇年代首次欣賞到〈癡夢〉，當時她還是上海戲校的學生，這齣戲

已廣獲好評；在這之前，卻甚少人認識〈癡夢〉，可見一齣戲往往要通過演員演

活了，看的人多了，演的人也多了，才能成為熱門戲。上海崑劇團的大班、小班也有演〈癡

夢〉，但據樂女士的記憶，是張繼青演紅了以後才開始排演的。

是次演講的主要內容由劉勤銳先生整理如下，演講中的示範難以文字表達，改以括號略作說

明，有關〈癡夢〉的示範請掃描本書的第60頁本文標題下的二維碼以觀看。

我多年來從事南崑的正旦和閨門旦的表演。今天借此機會講解正旦表演大致的規範，並

分享一下我粗淺的體會。

正旦的一些基本規範

正旦的表演須突出「正」字，表演和唱腔講求規矩、樸實、大方、端莊、穩重。正旦

多演受苦、受冤、受虐待的中、青年婦女角色，如《白兔記》的李三娘、《琵琶記》的趙五

娘、《竇娥冤》的竇娥、《躍鯉記》的龐氏、《慈悲願·認子》的殷氏等等。《爛柯山》的

崔氏也屬於正旦行當，但別具特色，表演比較誇張。我稍後談〈癡夢〉的時候會詳細講解這

61

個人物。

正旦一般以唱唸為主，做工不像閨門旦那麼花俏，身段比較簡單，動作幅度較小，只要能表達意思即可，主要靠唱腔、臉部表情、眼神。穿戴也較素淡，多穿黑色的褶子，但現在舞臺條件不同了，也可按照戲劇需要加以變化，穿灰色、藍色，不繡花的便可以。頭飾以銀泡為主，並須考慮人物身份，如吃糠維生的趙五娘就不能穿戴得太滿，否則便不合情理；臉旁戴一個茨菇葉表示貧寒貞節，也很好看。演苦戲中的勞動婦女多打腰包裙，例如黑色的褶子搭配白色的腰包裙，動作幅度可以放大一點，譬如單翻袖、雙翻袖、單下指等等；如《躍鯉記・蘆林》中在山間撿柴的龐氏、《琵琶記・描容上路》中的趙五娘；閨門旦、武旦有時候也打，趕路的時候也有打腰包裙的，像《十五貫》的蘇成娟趕路找姑母的片段，但一般來說還是以正旦為主。

正旦的臺步要穩，唱和表演要穩重、樸實、大方、端莊；唱腔和行腔講求規矩、穩重，唸白的時候咬字要實、噴口要重，臉部的表情和眼神也很重要。

杜麗娘與趙五娘的分別

接下來讓我比較一下正旦和閨門旦的唸白。首先示範的是《牡丹亭・尋夢》中杜麗娘

的一段唸白。她是大家閨秀，是位少女，以閨門旦應工，在之前的一折《驚夢》裏夢見柳夢梅，非常喜歡，此刻正沉醉在甜蜜的回憶之中。「昨日夢裏那書生」，（嘴角略帶笑意）；「將柳枝來贈我」，（右手在胸前模擬折柳的動作，然後把手心貼到胸口）；「要奴題詠」，（伸出右手作提筆點墨狀）；「強我歡會之時」，（頭和上身微微打圈）；「好不話長也」，（左手以蘭花指輕輕托著下巴，眼望前方，若有所思，眼神輕和中有亮點）。整段唸白須好好控制音量，語調輕柔含蓄，咬字當然也要清楚，配以適當的身段、眼神，恰如其份地演繹少女的感情。

而正旦趙五娘在《琵琶記‧剪髮賣髮》一折，講述丈夫上京赴考，一直沒有回家，不幸家鄉鬧上饑荒，其時公婆已死，身無長物，殯葬也成問題，最後唯有剪下頭髮變賣埋葬公婆。唸白的嗓音要往下壓，音量要寬，比閨門旦外放一點：「前日，婆婆沒了」，（皺著眉心，輕輕搖頭）；「多虧張大公周濟。如今公公又沒了，怎好再去求他。無奈何，只得剪下頭髮」，（舉袖，右手提高至肩上，左手平放腰際，手心向前），「長街叫賣，換幾貫錢，以為公公送終之資。不幸喪雙親，求人不可頻。聊將青絲髮，斷送白頭人。」（唸到最後開始哽咽）。正旦的動作不多，幅度較小，主要靠手和面部動作、眼神，但感情可以外露一點，咬字較實較重，音量較高較寬。

兩段不同的【山坡羊】

接著，我將示範兩段來自《牡丹亭·驚夢》和《琵琶記·吃糠》的【山坡羊】，對比一下閨門旦和正旦的唱腔。兩首曲牌主腔不變，但行腔須因應人物身份、處境，自行運用疊腔、擻腔、囉腔等潤腔技巧加以修飾。

【驚夢·山坡羊】：杜麗娘長年囚禁在小庭深院，遊園之際看見自然的景致，觸動了內心的感情。回來以後，懷春思春，心裏的話說不出來，滿腔愁悶。「沒亂裏春情難遣」（瞇著眼睛，半開半合，眼瞼反覆垂下，抬起，以示羞態；兩手交疊在胸前，跟上肢一起微微地打圈），表達內心無法明言的感情。「驀地裏懷人幽怨」（翻袖，右手高舉至右肩上，向身後抛袖，身體的重心往後移，跌坐）；行腔非常細緻，以表現少女的心情。「則為俺生小嬋娟，揀名門一例、一例裏神仙眷。」（雙腳前後交叉站立，雙手交疊放在身後，上肢打圈）。「甚良緣」（雙手在腰間從左右兩邊向前劃一大圈合攏，蘭花指相接）「把青春拋的遠！」「俺的睡情誰見？」（一臉羞澀，雙手放在胸前，眼望前方再垂下臉，側身面向臺右，弓腿稍稍蹲身，雙袖向外拋出。）「則索要因循覰胭」，（半低下頭），「想幽夢誰邊，和春光暗流轉？」（右手伸前，指頭向地，跟上身一同打小圈，緩緩蹲下。）「遷延，這衷懷那處言？」（「言」字拖長，慢慢站直，轉身，雙手收到背後。）「淹煎」，（手反覆在

胸前打轉，擺動上肢）；「潑殘生，除問天！」（雙手交叠在心口，半瞇著眼，望向遠方，手慢慢向前伸展。）行腔必須為感情服務，叠腔、撤腔等也要運用得宜。

【吃糠‧山坡羊】：「亂荒荒……」，一臉困惱，把開唱的三個字唱穩，吐字噴口要重，口張開些」，字要咬得滿；閨門旦把音量向內收，正旦則往外放。「……不豐稔的年歲，遠迢，不回來的夫壻」，（舉袖，兩次作遠眺夫君狀）；「急煎煎，不耐煩的二親」，「二字要加強力度，把字咬定以後，再把腔做圓。「軟怯怯，不濟事的孤身體！我典盡衣，寸絲不掛體，幾番賣了奴身己」，（向前踏一步向後踏一步，重複三兩遍，表示內心的忐忑）；「爭奈沒主公婆，教誰看取？思之」，（向前走三步，望向遠方，顯示心有所念），「虛飄飄，命怎期？難捱」，（反覆翻袖，以示內心的困苦）；「實丕丕，災共危。」（抛袖，輕嘆一聲。）正旦的行腔也要圓，腔格要唱得完整，每個小腔像珠子般清脆俐落的抛出來，力度卻要比閨門旦加強一些。杜麗娘有話説不出來，一腔春情堵在胸中；趙五娘卻是給生活的重擔壓得無法承受，所以感情和表演都帶點爆發力。

〈癡夢〉與《朱買臣休妻》

〈癡夢〉的崔氏也屬於正旦，但老先生把她叫做「雌大花臉」，表演、唱唸都比較誇

張。這個戲是我六十年代向沈傳芷老先生學的。上海的徐凌雲老先生是崑曲世家，他的大公子徐子權老師當時在南京的戲校任教。徐老師既是導演又是教師，後來南京成立了崑劇團，他也來跟我們排戲，並推薦我向沈老師學〈癡夢〉，說是沈家的家傳戲，很對我的路子。剛巧沈老師放假，我就跑到他蘇州的家討教。但沈老說他現在專門教巾生、官生戲，正旦戲都由朱傳茗老師來教。我聽了之後很焦急，還好有蘇州的顧篤璜先生推介，他倆是深交，果然說服了沈老。我很喜歡造齣戲。徐老說得對，〈癡夢〉很對我的戲路，表演很有崑曲的特色。我反覆揣摩練習，後來成為了我常演的劇目之一，最近還是四處在演。每次演完以後，也有新鮮的感受，心裏仍舊歡喜。這齣戲不長，總共不過二十八分鐘，舞臺上只有一桌一椅，卻可以讓我滿臺飛馳，很有發揮的空間。〈癡夢〉是我的藝術事業的轉折點，讓我更懂得塑造人物，也更欣賞老先生留下來的東西，加深了我對崑曲的感情。

一年多以後，我再向沈老師學〈潑水〉，所以說這兩齣折子戲就是沈老師一手給我教的。《爛柯山》後來漸受歡迎，因為它很通俗，「馬前潑水」是家喻戶曉的故事。傳統折子還留有〈前逼〉、〈後逼〉、〈悔嫁〉、〈潑水〉等折，我們把這些齣目串成一齣大戲，整理為現在常演的《朱買臣休妻》。其中〈癡夢〉是精華所在，我們也經常把它帶到國外去。

〈癡夢〉之前是〈逼休〉和〈悔嫁〉兩折，講述崔氏與朱買臣做了二十年的夫妻，生活困頓，她最後還是受不了，離開了窮丈夫，改嫁張木匠。物質生活雖有改善，卻沒有感情，

66

還不如跟著朱買臣。崔氏的性格比較潑辣，但朱買臣是讀書人，很會體貼妻子，崔氏火光時他就去打個圓場，也算是愛護有加。雖然是窮，好歹也過了二十年。《朱買臣休妻》設定崔氏在張木匠家只住了半年，已待不下去。張也嫌她不好，不打即罵，逼得她離家出走，就這樣開始了〈癡夢〉。她回到王媽媽家裏，王媽媽就是背後唆使她寫休書的人，把她害得回不了頭。崔氏也不認識其他人，最後只好回到王媽媽家中。我現在分段把這個戲介紹一下。

〈癡夢〉　一折入夢前的表演

舞臺表演有一點很重要：演員必須帶戲上場。崔氏心裏盡是悔恨，感到自己很不如意，想做的事沒有一件順利。改嫁了張木匠還是如此，現在只好到王媽媽家中暫避。她專注著自己的心事，所以眼神有點發愣，上場時輕嘆一聲，幾聲小鑼後，她在臺口把繫在腰間的汗巾一摔，表達她的煩悶。稍靜一刻，唱「行路錯做人差，我被旁人作話靶」。這裏咬字要實，「錯、差、旁、靶」，噴口要足，把字清清楚楚送到觀眾耳邊。

崔氏以正旦中的翹袖旦應工，把袖子捲起不用，崑劇舞臺上也有其他例子，如《蝴蝶夢·說親回話》中的田氏最初也捲袖，後段才把水袖放下來表演。崔氏是個市井婦女，沒有甚麼文化，這樣的打扮合乎她的身份。這就是她的一段引子：「行路錯做人差，我被旁

人……」，半沉著頭，一臉困惱，向左右瞟眼斜視，「……作話靶」，手指指向胸口，彷彿四周的人都指著自己。

王媽媽出外還沒回來，「不免到門首去探望一回」，敞開門，看看四周，「好天氣也」，把隨後官差報喜和好天氣兩件事前後呼應起來。聽到報錄叫嚷，面朝觀眾，側身把耳朵傾往臺右，覺得聲音很陌生，轉身一看，發現是衙門來的，隨即作揖，以示恭敬。報錄尋問朱買臣的住處。崔氏聽到前夫的名字，馬上緊張起來，他倆是多年的老夫妻，才分開半年，不禁反問：「他便怎麼樣？」「他如今做了本郡會稽太守，特到他家報喜，再沒處問，望大娘子指引」。聽著衙差的話，崔氏心裏一忡，思緒亂極了；得悉他做了官，好像當頭給潑了一盆涼水：原本是她的大喜事，現在卻落得一場空。剛才靜心聽對方問路，現在心情焦躁，靠這麼一前一後的對比表現內心的慌亂。此刻卻又趕著要回話：「吓，他家麼，不住在這裏了」，匆忙掩飾情緒，迴避二人的目光，半垂著臉把他們指往爛柯山方向。報錄走後，喊道「爛爛……爛柯山下」。這裏很有特色，老先生著我把嗓子、力氣全都放出來，這就是所謂雌大花臉。緊接的兩下鑼鼓點子要好好利用，千萬不可放它跑掉，因為此時崔氏背向觀眾，須踩著點子把身體轉向觀眾，把戲接到下面來。

「吓，朱買臣果然做了官了……」，崔氏才離開了他半年，萬料不到他竟然做了官。之前的情緒、動作都繃得緊緊的，這刻要把肢體、情緒放鬆，「吓」的大嘆一聲，也好讓觀眾

之後崔氏回憶當日出嫁時爹娘的囑咐，正好切合她的身份。

半蹲身，雙手作掩面狀。最後放軟肢體，雙眼怔怔的望著地面。這段唱詞如「�麒齔」、「邋遢」等字較為口語化，

退，拎著褶子接唱「衣衫襤褸」，喝一聲「呀呸」，一臉尷尬的續唱「把人嚇煞」，存腿較粗鄙，但舞臺表演還是要講求美感，即使說自己「身邋遢」，形體動作依然要美。碎步後

在臺上。眼珠「嚓、嚓」的隨著拍子向上、下望，接著一臉懊惱，下一段接唱曲牌【鎖南枝】：「只是形齷齪身邋遢」，慨歎自己這副樣子無法去見他。崔氏雖然性子辣，舉止比

唸完「我如今縱然要去見他」，表情動作要好好配合緊接的兩下點子，不可呆呆的站大，端出官太太的派頭。以上是崔氏聽到報喜時心裏的一些想法。

覺得喜訊都是屬於她的。「這夫人麼，穩穩是我做的」，再次作大搖大擺狀，幅度比之前要該笑不露齒，崔氏卻是雌大花臉，可以張開口放聲狂笑；這裏可說是她自己一廂情願的笑，快活」，「哈哈哈」狂笑幾聲。〈癡夢〉裏一共有五次笑，這裏是第一次。一般來說，旦角要誇張，手肘向外撐起作抱物狀，走幾下八字步，模仿自己當了官夫人的沾沾自喜，「何等近似男聲拉長來唸，刻意誇張，加強力度。「那……方才報喜的到來，何等歡喜」，這裏也

節事（按：指寫休書）做出來……」，身段和咬字都要加強力度；「若沒有」三字以本嗓、放鬆一下；若一直繃緊，觀眾也會吃不消。接著埋怨自己：「崔氏啊崔氏，你當初若沒著這

巾的兩頭舞動，快速唸「如今呵」，接唱「好似一個蒂倒結了兩個瓜」，雙手在空中上下劃圓，模擬瓜的形狀，轉身回到桌前，準備入夢，故唱畢這句要馬上展示疲態，稍作停頓，眼睛看起來有點遲鈍，音量收小，動作放軟，以便把戲接下去。「崔氏呀崔氏，你被萬人嗅」，坐下，打呵欠；「又被萬人罵」，再打呵欠，慢慢順理成章地把人物帶往夢中。右手托著右腮幫子，手肘擱在桌上。表演和唱腔須有收有放，有足夠的起伏，才能把人物托起來。

〈癡夢〉入夢後的表演

接著是曲牌【漁燈兒】。衙婆等龍套慢慢上場，背景襯以古箏音樂。他們夾白低沉，聲音不能太高太大，否則會破壞整場戲的氣氛。「奉著新官命，來接舊夫人……開門、開門」，夢囈般噥噥喃喃，帶著迷濛的感覺。接著是兩下敲門聲，崔氏的頭跟著拍子一晃，接唱：「為甚麼亂敲的忐忑哼嚨？」睡眼惺忪，支著腮幫子的手霍地掉下來，頭配合鑼鼓點往前一跌；「為甚麼還敲得心急情切？」，頭垂下時，臉卻一直要朝向觀眾，讓人家清楚看到崔氏的表情；身體好像很軟很重，有一種夢幻的感覺，慢慢抬起頭來。唱到「心急情切」，頭輕輕的搖擺，整個身體上下晃動，雙手在桌面上劃圈，人開始清醒過來。這些動作很有崑劇的特色，人物心情與動作總是互相緊扣。「為甚麼特……」，「特」字唱

入聲，加強勁度把字迸出來，短促急收，提高音調，狂笑起來，彷彿在笑門外的人「裝癡做呆」，慢慢的站起來。「為甚麼偏將⋯⋯」，作個亮相，走圓場，動作要很軟很虛，有做夢的感覺。唱到「茅舍⋯⋯」，又快步走一個圓場，到臺的另一邊，右手扶在桌上，擺動上肢和雙手，走大八字步作威風狀，「撲登登」，提腳抬腿前後踢裙，接唱「敲打不絕」。

之後，提起褶子，原地輕輕提腿，像是趕著去開門，但腳老是提不起來。走到門後，把耳朵湊近門，探聽門外的聲音：「聽聲音兒好似姐姐」，繼續探聽。聽到「夫人開門」，怪叫一聲「咦」，狂笑幾聲，高興得一個轉身。她多年來盼望當夫人，此時人家這樣稱呼她，興奮莫名。「聽叫夫人！尋不出爺爺⋯⋯」。唱後句時感情和音量都要收起來，展示對比起伏，因為心裏有懷疑，側身左右掃視屋內，卻找不著老爺。小步後退，「他敲的，只管叫人費口舌」，心裏還是有點忐忑、半信半疑。「他敲的，又何等忒決裂」，「等」字開始，鑼鼓音樂及曲唱節奏突然加快，外面眾人和唱【錦上花】。

崔氏再次挨近門後探聽，始終無法聽清楚，「待我開門讓他們進來」。崔氏靠在一旁，一行人浩浩蕩蕩的進來：「院子叩頭」，「請起」；「衙婆叩頭」，滿心歡喜的應道「啊呀呀起來」。然後四周響起皂隸們轟雷般的聲音，崔氏大驚，高呼「哎呀」，像最初大喊「爛柯山下」一樣放聲大叫，向後一個翻身，急跪；稍作停頓，讓自己和觀眾有所準備。在舞臺表演裏，恰當的停頓至關重要。之後，皂隸們沉吟著，靠兩邊站，崔氏偷偷向左右斜望，再

風狀。

稍作停頓，往上一看，站起，身子直挺挺的，稍稍提起雙手，僵硬地伸直、抖動。生硬地移步到眾人面前一看：「你們是甚麼樣人呀？」怕得連嗓音也發抖。「我們奉朱老爺之命，特來迎接夫人上任的」，崔氏把整句話聽進去，稍作停頓，以轉換情緒。「啊」，發覺只是虛驚一場，表情登時一變，肢體鬆弛下來，觀眾也一同鬆弛下來。「你們奉朱老爺之命，特來迎接我上任的？」嗓音變得歡快，音調提高，笑逐顏開，又再次走大八字步，大搖大擺作威

反覆查證後，眾道：「現有鳳冠霞帔在此」，一看之下驚喜萬分，二十年來朝思暮想的寶貝終於來了，眼珠左右急速轉動，一副得意忘形的模樣，同時語帶貪婪的哼道：「咦」，再放聲大笑。接著一個轉身，再來一個窩心的偷笑。崔氏的動作誇張一點也無妨，因為人物此時此地有這個需要。一來她正在夢中，又是市井婦女；二來她終於得償所願，此刻感覺很實在。她的思想其實很簡單，丈夫做了官便好，不然就離開，不會想其他的。「我好喜也」，急步跑到臺前，雙手打橫拉開呈一字，抓緊兩下鑼鼓點，作為情緒的轉折，把頭急轉向另一面，回望院子等人。「這的是……」提高音量，把興奮的情緒推高，指著鳳冠霞帔，表達心中對它們的執迷，癡笑一番。「……令人喜悅」，搖頭擺腦，樂不可支；「做甚等鋪設」，故作客氣地說不用搞這麼些排場，只要給她戴上寶貝就是了。急不及待，霞帔只披上左邊半身，鳳冠也歪歪斜斜的沒戴好，卻無減她的興致，高興得翹起嘴來，輕輕拍著

72

手。「哎呀朱買臣呀」，瞟著眼，嬌聲哆氣的，「越叫人著疼熱」，頭輕輕晃動，水袖往外一拋，一副輕狂得意的樣子。

〈癡夢〉末段的表演

可惜好夢不長，劇情突地來個轉折，張木匠舉著斧頭，在一連串急速的鑼鼓聲中登場。崔氏膽怯起來，急急轉身探視，一步一步向後退。匆匆脫下鳳冠霞帔，這裏動作要乾淨。寶貝給拿走後，雙手掩著胸口，作瑟縮狀，彷彿霞帔還沒穿暖就要給脫下來。終於鼓起勇氣，厲色盯著張木匠：「住了，你是殺不得他們的……他們是……啊呀哪哪哪」雙手指著對方臉上，反過來步步進逼，把他喝住。「有一個官兒來捉你癩頭黿」，「黿」字唱入聲，音調一下子掉下來，崔氏回到起初入夢的狀態。

人伏在桌上，單手支著腮幫子，手和頭隨著斧頭劈在檯角的聲音跌下來，上半身俯著。慢慢抬起頭來，雙眼合著，説道：「眾人們，無徒去了，你們快取鳳冠來……」，接數下鑼鼓點，「……霞霞霞帔來」，高聲喊道：「來來來呀」，同樣把氣力全放出來，以表現焦急的心情，生怕眾人就此走掉。張開雙眼，一臉茫然；眼睛「嚓、嚓」，跟著兩下點子的節奏，向左右使勁地一閃兩閃，眉頭輕皺，彷彿無法接受現實。遠處傳來一串寂靜淒冷的更

鼓聲，揯一揯指頭，一手撫在胸前，一臉疲憊，整個身體鬆塌下來：「原來是一場大夢。」

唸「大夢」時嗓音顫抖，語調陰慘。隨後小鑼打起風聲，暗喻她渾身冰冷，心靈極度空虛。

「津津冷汗流不竭」，兩手先後在額前拈汗，用指頭彈走；「塌伏著枕邊出血」，「血」字唱時悽楚地拉長。「崔氏啊崔氏」，苦苦自怨，「只有破壁⋯⋯」，環視家中的蕭條景況，

高聲大喊「哎呀」；「⋯⋯殘燈⋯⋯」，離開椅子，急步跑到臺右，指著桌上的燈；「⋯⋯

零碎月」，「月」唱入聲，手往遠處天上的月亮使勁一指，彷彿帶有恨意。手慢慢放下來，

站著沉思片刻，向後撤步，想到之前夢見鳳冠霞帔大喜，現在望著漏進破屋的月光，發覺只

是南柯一夢，明明剛才一行人到來叫著夫人，此刻發現崔氏始終是「形鯹鯹、身邋遢」的崔

氏。最後垂頭哀哭，半遮著臉側身下場。以上概述了我演〈癡夢〉的一些體會。

南崑老生、老外、末的舞臺表演藝術

姚繼焜 講述　　陳春苗 整理

編者按：應香港中華文化促進中心崑劇研究及推廣小組之邀，姚繼焜先生在一九九一年十月二十一日在該中心的演講室就「南崑老生、老外、末的舞臺表演藝術」作了一場演講，由沈葦窗先生主持，並由笛師錢洪明先生在姚先生進行示範表演時伴奏。是次演講中和本書內容有關的部份，由陳春苗先生整理如下。

我是演老生的，至今三十多年了。老生其實是一個統稱，細分還包括老外和副末。我今天主要談談這三個小家門各有甚麼特點，有甚麼區別，在人物塑造方面有甚麼不同之處。

從鬍子說起

講到老生，總離不開「鬍子」，也即是戲曲中所稱的「髯口」、「口面」。傳統戲曲的口面有「六掛」，分為「滿」和「三」兩種。所謂「滿」，指的是鬍子不分縷，「充滿」

75

之意；而「三」則是分三縷，是比較秀氣的鬍子。以年齡來分，則有黑、彩（花白）、白三

種。不過，在南崑老生的演出中，有些老生也是沒有鬍子的，而小生行當中，卻也有掛鬍子

的；如《千金記》中的韓信、《金印記》的蘇秦和《漁家樂》的簡人同，都不掛鬍子，但以

老生應行。反過來，《長生殿》中的唐明皇、《太白醉寫》中的李白，以及不久前上海崑劇

團來港演出的《鐵冠圖・撞鐘分宮》中的崇禎皇帝都是戴髯口的，還有崑曲中很出名的《千

鐘祿・八陽》中的建文帝也戴鬍子，而他們都屬小生行當中的大官生。

為甚麼會這樣？我剛學戲的時候很喜歡追問，便向鄭傳鑒、倪傳鉞老師，還有蘇州的姚

軒宇老師請教過，姚老師是著名曲家，不是專業演員，但他肚裏的戲不少，曾經向施傳鎮老

師學了很多戲，我從他那裏學了〈搜山打車〉，〈賣興當巾〉中的熊店主也是他教的。從老

先生那裏，我體會到崑曲舞臺上的鬍子掛不掛，都從人物的形象出發，以人物形象的需要為

依歸。如蘇秦和韓信，他們在成功前的經歷都很艱辛，生活潦倒不如意，年紀雖不大，但已

少年老成，因而以老生應工。相反，以大官生應工的唐明皇、崇禎皇帝、建文帝，生活環境都

很優越，過著錦衣玉食的生活，所以哪怕唐明皇七十多歲時唱〈迎像哭像〉，還是小生行當。

再者，從年齡上講，似乎老外總是戴白滿，也有不少例外，如《浣紗記》中的伍子胥這典型的老外，掛

的便是白滿。但其實也不盡然，也有不少例外，如《獅吼記》中的蘇東坡便戴黑滿，《繡襦

記》中的鄭儋便戴彩髯，所以說鬍子掛不掛，掛哪種顏色，掛「三」還是掛「滿」，也得從

人物出發。只是如今許多演員為形象好看之故，普通把掛「滿」改為掛「三」。

《明心鑒》的總結要領

以前談到崑曲表演藝術的著作很多，但根據史料記載，很難得地有一部字數不多的《明心鑒》。這部書談的是崑曲藝人如何演戲，是乾隆年間兩位藝人請了保定的文人把他們表演的心得記錄下來。從這僅有的記載我們便可以找到一些依據，如今崑曲表演藝術能站得住、有它的地位，如我們今天的花旦、老生諸行當的表演藝術，並不是我們一代人的創作，而是由好幾代人累積下來，而且一代比一代豐富。崑曲藝術在流傳過程中當然有起有伏，有不盡如人意的時候，但我們的「根」仍然很正。

《明心鑒》裏講到身段表演藝術有八要：辨八形、分四狀、眼先引、頭微晃、步宜穩、手為勢、鏡中影、無虛日。後兩句講的是演員要更好的要求自己，經常對著鏡子檢視自己的不足，身段好不好看，作得到不到家；又不應耗費光陰，該勤於練功。而其中很重要的是辨八形：貴、富、貧、賤、癡、瘋、病、醉，把人的一些身份狀態和身體該呈現的形狀結合起來。在下面談到許多人物時，我會把他們表演中的特點與這裏頭的要領結合起來作一番比較。

老生行當中的「生」

我首先講講「生」，即老生這一家門。老生在表演上，較為剛毅、挺拔，唱的音域也可以上得很高，如〈酒樓〉、〈彈詞〉。〈彈詞〉可說是老生中的看家戲，也是必學的，這戲裏頭唱的很多，但同樣很細膩，我們所講的「上三門」包括老生的表演其實也非常細膩。老生一般扮演的都是社會中層、清官、大知識份子，當今搞的許多新編歷史劇老生便非常重要。老生一般扮演的都是社會中層、清官、大知識份子，當今搞的許多新編歷史劇老生便非常重要。如《關漢卿》、《釵頭鳳》等戲，都要老生作為第一主角，老生的地位反而提昇了。

老生的表演無論是唱、唸、做都是很細膩的。以《十五貫》為例，這戲是改編整理的崑曲，裏頭有三個老生角色，況鍾是老生，是主演；過於執是末，角色也很吃重；而周忱則以外應行。一般的情況下，以老生挑擔的戲不多，但三個老生都起主幹作用的這個戲很好看。

況鍾是個很正派的人，是個清官，愛民如子，為民請命。他屬於《明心鑒》中提到的「貴」人，所以臉要威容，要嚴肅；眼要正視，不要亂看，不要在臺上東張西望，一個正派的官，眼睛是不能亂歪亂動的；聲音要沉，不能虛，不能飄；而且要步重，走路要穩踏，這便是對況鍾的基本要求，如此一來，整體的框架便定下來了，不容易走形。我們對比一下舞臺上的形象，便會發現《明心鑒》提出的要求是很正確的。

78

《朱買臣休妻》中的鞋皮老生

還有一些特殊的老生人物，如《朱買臣休妻》中的朱買臣，他是個窮生，我跟老師學戲時，老師便再三強調，為何這個人物叫「鞋皮老生」呢？是因為他窮得連鞋幫子都掉了，所以走起路來老是有點跳，幅度較大。其實這戲是崔氏休夫，而不是朱買臣休妻。但是這樣的悲劇要怪誰？其實也是環境所逼，畢竟是二十年夫妻，又怎能輕言分離？!中國人的傳統也不輕言分離，寧願湊和著過日子。正如阿甲老師所言，這事情誰也不能怪，須考慮到當時的社會情況，畢竟在那樣的社會制度、生活方式下，必然會有許多類似的悲劇發生。

大概在八一年，當時我們到蘇北演出，臺上只演了一個〈癡夢〉折子，臺下的許多農民朋友就很有意見，指我們戲都沒演完。這讓我們意識到該把戲串起來，要演得完整。這個戲的特點是比較通俗，一些表演也較有特色。第一次演出全劇時，我們也很擔心，整個戲都是「黑」色調，不知道觀眾能否接受。其時的爭論也很大，在八三年第一屆梅花獎之前，我們單位也有一些反對意見，覺得這個戲不行。但當時阿甲老師看過這戲後，覺得這個戲很有內容，經過他動手潤色後，成了現在的格局。事實也證明了這戲不錯，後來我們無論到西柏林，或者到日本，都很受歡迎，尤其在日本，這個戲演得比《牡丹亭》還多，看的觀眾面還要廣。當時甚至有一位大澤愛子女士，我們演一場，她看一場，而每看完一場，都會跑到後

79

臺來摟著張繼青哭一場，我想她可能也是有傷心事的人。日本人確實對這個戲很敬服，而且

這個戲到工廠、到農村，觀眾都能看得懂。

而其中〈逼休〉是正旦和鞋皮老生的對手戲，這個戲是把〈前逼〉和〈後逼〉綜合整理

而成。細看〈逼休〉，其實也還能分得出〈前逼〉和〈後逼〉兩個階段。在其他劇目當中，

如《珍珠塔》的方卿、呂蒙正，他們的方巾都是很平穩的，而〈逼休〉中朱買臣頭上所戴的

讀書人方巾，叫高方巾，走動時，帽子上的前檐便會隨著頭部的晃動而跳動，從而有一種特

殊的造型。回溯鞋皮老生這種特殊表演的「根」，《明心鑒》辨八形中的貧者，蘇州話叫

「皺紗鼻頭」，好像總有種穿不暖、很冷的感覺；眼神要用「直眼」，不同於況鍾用的「正

眼」；而且膀子要夾緊；這種形象給人一種酸氣，還有點迂腐，這也符合窮生身無長物的現

實。從這些簡潔的提示，我們便可以想像到崑曲藝人「老祖宗」是多麼厲害。

末也要文武兼備

末講究唸、講究表，唱一般較少，往往只是幾句。當年我們學戲的時候，姚軒宇先生

便講：你們學老生的，要經常唸，跟老和尚唸經一樣天天唸。唸甚麼呢？就唸三個賦，一個

是《琵琶記·辭朝》裏黃門官唸的《黃門賦》，講的是清早皇帝上朝的景象；其次是三國中

《張飛三闖》的《轅門賦》；還有一個是〈刀會〉中魯肅唸的《荊州賦》。當時除了《黃門賦》我沒有好好學之外，其他兩個賦基本上都是每天唸的。

末一般是扮演小人物，但也不全是如此，如魯肅便是大人物，《長生殿·埋玉》中的陳元禮也是大將軍。不過在崑曲戲中，末的確是小人物為多，如〈賣興〉中的熊店主，我在五十年代一次崑曲匯演時，看過徐凌雲先生演的來興，姚軒宇先生演的熊店主，還有姚先生弟弟姚競存先生演的鄭元和，水準很高，我很喜歡。熊店主這個末不是大人物，他夫妻倆就開了一家小旅店。人物頭戴鴨尾巾，穿件馬甲，手上還有一串唸珠。因為他心地善良，當鄭元和將財物嫖盡後，託他賣來興僮兒，雖然他幫鄭元和找到買家，但心裏並不好受。熊店主上場的臺詞很符合人物的分寸，有種生意人的考慮與口氣。

當年老師教戲時說過，學老生要學兩類戲，一種硬功戲，一種軟功戲。雖說我們是南崑，屬於文班，但武的基礎也要打好，包括像《激秦·三擋》的秦瓊，《別母亂箭》的周遇吉這類戲，我們都要學習，以打好基礎。相對起來〈埋玉〉中的陳元禮已較容易了，陳元禮是比熊店主這類的末身份要高，他雖然要戴靠，但不需要很多武打動作，但武的基礎卻是演這個人物時所不能缺少的。陳元禮戲雖不多，但作用很重要。在這戲中，通過他的進逼，迫得唐明皇不得不放棄楊貴妃，最終玉埋馬嵬。末起的雖是陪襯、烘托作用，但屬於戲中綠葉。崑曲中的許多三角戲，有末的地方，都是末在其中起調和和安頓的作用，如〈見娘〉、

《開眼上路》中的李成、《打子》中的宗祿。

老外的表演藝術

我演出的老外戲還是比較多的，如《浣紗記‧寄子》中的伍子胥，在告訴兒子出使齊國因由的那段唸白上，特別講究重、蒼勁，要把與兒子訣別那種激慨的心情表現出來。又如〈打子〉中的鄭儋，正準備回鄉時，得家人來報，說見到兒子鄭元和混跡叫化群中，鄭儋本疑心兒子被劫財殺害，但由於未見屍身，心中還是抱有期望，因而急忙差人去尋，但待見到真的是兒子，卻又恨其不成材，畢竟自己是大官，兒子卻不學好，氣憤之下便打將起來。這種愛子又帶怨憤的心情其實在《琵琶記》中的蔡父也可見到，他臨終之時交付張大公為他責打蔡伯喈，卻又擔心打得太重，而要張大公打得「輕些」。鄭儋原意也非要把鄭元和打死不可，但一時怒火遮眼，便打得太過了。

老外在唱的方面，跟老生有區別，他講究一種「蒼勁」，聲音蒼老，往橫裏去，要寬，是標準的「闊口」，要有「膛音」。從表演上來講，他的步伐要比老生踩得更重，當然腰還是要挺起來的，不能塌下去。當然，老生行當中的生、外、末都有其共同點，不是絕然的分得開。

以上所講的內容是要說明，崑曲表演藝術源遠流長，但都要從人物出發。《明心鑒》雖對人物形象提出一些總結，但也不能照搬到人物中去，還是要從實際出發。老生的表演中，一般要眼先到，手才到，這跟《明心鑒》所說的要領也有相同之處。若手到了眼睛還沒到，觀眾便不清楚。但也不能機械化，眼睛到了很長時間，手才到，這也讓人莫名其妙。又如其中談到醉者，是模眼，眼睛看出來總是模糊的，眼皮撐不起來；腿是軟的，腳是硬的，但如《太白醉寫》中的李太白和《十五貫》中的尤葫蘆，同樣是醉者，但一個是酒仙，一個是市井酒徒，兩者的形象便有很大區別，不能一概而論。所以總結出來的要領雖一樣，但落實到具體情況卻是不同的。

83

師憶點滴

尤彩雲老師

我十六歲那年開始學崑曲，開蒙老師是全福班旦角藝人尤彩雲先生。尤老師是蘇州人，幼習堂名，後從崑曲名旦葛小香、丁蘭蓀習藝，為清末姑蘇全福班後起之秀，尤以《牡丹亭·遊園驚夢》、《孽海記·思凡》等戲中身段動作較他人繁複豐富、邊式優美動人而享譽吳中。

我記得尤彩雲老師教我〈遊園驚夢〉時年已古稀，那時他跟著蘇州民鋒蘇劇團跑碼頭，上午在劇場宿舍內拍唱，下午二點後在舞臺上踏戲，當時由於自己文化基礎差，對曲詞不理解，只是與師姐丁繼蘭（演柳夢梅）在臺上依樣畫葫蘆，跟著老師轉了二個碼頭，勉強地學了下來，老師對我們這些小傢伙十分關愛，早上拍曲時，不唱錯、不脫板就有油條獎勵，我就這樣唱著【皂羅袍】，喝著老師的熱紅茶，吃一口香噴噴的熱油條，在尤彩雲老師的引導下踏進了《牡丹亭》。

張繼青

84

姚傳薌老師

一九七九年那年正值盛夏酷暑，我單身一人悄然來到了杭州黃龍洞浙江省藝校的所在地，向姚傳薌老師學習《牡丹亭·尋夢》。姚老師也是蘇州人，一九二一年入崑劇傳習所，他師承許彩金、錢寶卿、丁蘭蓀學旦，能戲頗多，尤其是崑旦獨角戲《牡丹亭·尋夢》、《療妒羹·題曲》均出自獨傳名師錢寶卿所授，最負盛名。年輕時唱腔柔和圓潤，身段舞姿優美，特別善於運用眼神和面部表情來刻劃角色細膩的內心活動。在學〈尋夢〉的過程中，老師多次向我指出：〈尋夢〉這齣戲不應走花俏和討好觀眾的路子，而要從人物出發，從整折十四支曲子中從上場【懶畫眉】開始到結尾【江兒水】止，找出杜麗娘曲折多變的內心活動，而且要找到身段動作造型與情感結合，既要層次分明，又要循序漸進，步步扣牢，不斷推向高潮，才能使杜麗娘這個多情少女在牡丹亭畔閃出艷麗的光彩來。姚老師七十多歲的高齡在排演場上握著摺扇，眯著眼睛一會兒輕顰淺笑，一會兒凝眸含羞，一會兒雙眸流動，一會兒唇齒微啟，一個活脫脫的杜麗娘形象，婉然重現在牡丹亭旁。二十多天後我終於找到了多年來我所缺少的塑造杜麗娘人物形象的表現手段，一折〈尋夢〉得益非淺，老師的汗水滋潤了我自己，為今後演好《牡丹亭》奠定了堅實的基礎。

85

沈傳芷老師

一九六〇年八月上海戲校放暑假期間，沈傳芷老師來到了蘇州民治路蘇崑劇團，由徐子儀先生指點，顧篤璜先生推薦，我從南京趕往蘇州民治路向傳芷老師首學《爛柯山‧癡夢》。沈老師原籍無錫洛社，生於蘇州，崑劇世家出身。師承父親沈月泉先生，初習小生，藝名傳璞，後專工正旦，改名傳芷。一九二一年入崑劇傳習所，會戲最多，生、旦、淨、末、丑各行角色均能傳授，尤以「鞋皮生」及「正旦」最為傳神。現今國內各大崑團很多有成就的演員無不受其雨露。

在民治路學《癡夢》的日子裏，老師的表演十分精湛，正宗的南崑沈氏的表演特色充份體現在崔氏非常別緻的動作上。一段【漁燈兒】一伸一縮，一收一放，時而朦朧恍惚，扣人心弦，時而撲朔迷離，嬉笑無常……。老師的身影使我終生難忘，一齣〈癡夢〉學成使我受用一生。同時我想如果沒有〈癡夢〉，就不會有今天延伸的本戲《朱買臣休妻》。極具「沈氏特色」的《朱買臣休妻》一劇走遍了工廠、農村、城市和學校，走遍了國內外，盛大的演出吸引了世界人民。

歲月雖流逝，崑劇又興旺，先師皆作古，永誌不能忘。但求自己有一個久長的健康身心，學習先人，為傳承南崑藝術再做出一些業績來！

我演〈逼休〉中的朱買臣

姚繼焜

《朱買臣休妻》共有〈逼休〉、〈悔嫁〉、〈癡夢〉、〈潑水〉四折戲，其中〈逼休〉、〈潑水〉兩折中雖然都有朱買臣，都是老生行當，卻有差別。〈潑水〉中的朱買臣是正宗老生應行，而〈逼休〉中的朱買臣則由南崑特色較濃的鞋皮老生（窮老生）應行。下面談談我在〈逼休〉這折戲中演朱買臣的一些體會，著重說其中的幾個片斷。

〈逼休〉全長三刻鐘，是全劇中最長的一折戲，也是朱買臣的主戲。扮相上，朱買臣掛黑三髯，頭戴黑色高方巾，身穿黑褶子，腰繫黑絲條，腳跋黑布雙梁鞋。行走時貓著腰，跋著鞋皮，頭上的高方巾帽沿微微抖動，完全是一個窮書生的人物造型。但出場到九龍口亮相，唸「引子」，第一句「窮儒窮到底」的「底」字，聲調是那樣悲淒，哀怨中充滿酸楚；而第二句就在「獨求書中趣」的「趣」字上拖了一個長音，同時挾著扁擔，執著隨身帶的書本，表情悽然，卻依舊搖頭晃腦起來，表現出朱買臣雖然窮愁潦倒，卻對通過讀書求前途的信心未改，仍然充滿期望。這種時候的自得其樂，就將朱買臣富有黑色幽默的基本形象勾勒出來了。這是朱買臣給觀眾的第一印象，對後面發生的戲情和觀眾能否喜歡、接受這個藝術

形象，有時能起到決定性的作用。

〈逼休〉中唱少唸多，接著朱買臣就開始了第一段長篇唸白，首先敘述自己清晨出門打柴，只因天寒地凍颳風飄雪，只得空手而歸。剛踏進家門時，猛然想到妻子見自己「未曾上山打柴，換得米來，又要與我爭吵……。」此時的朱買臣深感自己無能，非常自責：「唉！朱買臣啊朱買臣，既然養不活妻子，又何必成家？成了……這個窮家麼，就免不了吵吵鬧鬧。」從「想她二十年來……」開始，表達了對妻子崔氏的深深諒解：「隨我受窮受苦，怎能無有半點怨言怨語？」跟著自己一起過著少柴缺米的日子，雖然處於無休時的爭吵之中，責任都在自己，所以時時只能忍讓，過一天糊一天。他專心翼翼環視室內，見崔氏不在家，想到只要努力讀書，總有一天能改換門庭，就落座桌旁，緊握書本，沉住了氣，動情地唸道：「唔！還是讀書要緊！」整段唸白要以情帶聲，表現出寒士無畏饑寒的氣慨，同時也表現了他對貧賤夫妻情分的珍惜，這是人物的基調。

崔氏回來，逼朱買臣休自己，幾次說出此話，而朱買臣則是企圖以自己的幽默輕鬆，甚至近乎插科打諢來化解崔氏的不滿。潑米、搶米、奪書就是在這種情景下發生的衝突，使一場吵架戲變得饒有趣味性。

【鎖金帳】一曲，是本折戲的主曲，在崔氏唱時，朱買臣與崔氏在合盤的身段中唱來，有起有落，層次鮮明。特別是前半支曲子，在崔氏唱時，朱買臣不斷插話，即所謂的「介白」，仍然延續

了不少幽默的喜劇色彩，為南崑所特有，其他劇目中也不多見。如崔氏怨恨地唱：「也是前緣宿世，嫁著窮酸鬼……。」朱買臣插話說：「娘子，不要心急，出頭的日子就來了。」崔氏接唱：「嘆終朝受寒饑，思量甚時出頭？」，朱買臣又插話：「要出頭，要出頭的。發迹的日子麼也就來了。」崔氏唱出了自己的悲苦，而朱買臣卻用故作輕鬆的話語，企圖使崔氏轉移注意力，讓觀眾品嚐到一種又酸又甜的味道，既活躍了舞臺氣氛，又恰到好處地表現了朱買臣和崔氏兩人此時絕然不同的心理。兩人同在舞臺中心位置，各伸食指劃弧形高舉，作舉案齊眉對眼的身段，定格亮相。畫面優美傳神，在日本演出時，經記者抓拍後，發表在好幾個平面媒體上。

朱買臣誠懇勸慰，崔氏仍然執意要離，此時的朱買臣焦慮萬分，神情恍惚，一屁股跌坐在椅子上，唸出了第二段長篇唸白。先是感嘆：「唉！如今世上的人麼，錦上添花的多，雪中送炭的少，就是落井下石的麼也還有人在。」接著話鋒一轉：「但等來年進京應試，我名登金榜，」朱買臣用右手狠狠拍了一下大腿，表示對自己的肯定：「那時節，我頭戴烏紗，我身穿紅袍，腰圍玉帶，腳蹬朝靴，跨馬而歸……。」隨著身段節奏，越唸越快，越唸越興奮，自己也越來越進入情景，唸到「那些牽羊的牽羊，擔酒的擔酒，他們都來了……。」牽羊、擔酒的動作要邊走式漂亮，顯得十分自信、神氣活現，甚至有點輕骨頭的味道去哄崔氏，唱出「都來賀喜夫人，你的貴體穿霞帔。」但是這樣的憧憬，卻換來崔氏的嗤笑，朱買臣再

一次用自己的幽默來挽救婚姻……。

後面就是全劇最出彩的一個道具——淘米籮的「鳳冠」，在原來傳統的表演中，這頂鳳冠完全虛擬，我覺得那樣沒有效果，就提議換成實物，於是做了現在演出時用的，一個舊淘米籮四周插上一些小柴梗，蓋上一塊四角有流蘇的舊紅綢「鳳冠」。這件道具引起觀眾極大的興趣和期待，當朱買臣鄭重其事地把這頂鳳冠戴在崔氏頭上，喚起了崔氏內心的期望——做一位真正的夫人。一時兩人都陷入了幻想之中，崔氏嗲嗲地叫一聲「朱買臣！」，朱買臣則馬上回答：「下官在！」然而崔氏慢慢托起「鳳冠」，發覺受騙，氣憤地將淘米籮向朱買臣砸去，每當此時，臺下觀眾都會發出哄笑聲，表示了對朱買臣的同情。

劇情由前逼轉入後逼，朱買臣也收起原來故作輕鬆的樣子，越來越嚴肅。感到夫妻分手已無法避免，但依舊苦口婆心地規勸崔氏，「莫忘結髮二十年！」當崔氏拿出已經寫好的休書時，朱買臣頓時木然，爆發憤怒，面對休書，踩著強烈的鑼鼓點子，伸出劍指指責崔氏，這段唸白，要層次分明，隨著鑼鼓節奏，帶著悲憤，一字一字噴射出去，聲嘶力竭地要崔氏回頭！此時崔氏決心已定，對著朱買臣冷漠地唸著休書，猶如高山劈竹，勢在兩開，大海撈針，難難再見。」完全絕情之言，說出「從今以後我與你，猶如高山劈竹，勢在兩開，大海撈針，難難再見。」完全絕情之言，拉著朱買臣到桌旁去按手印。

朱買臣兩眼發直，似五雷轟頂，連呼幾個「啊，啊呀」，執著右袖，左手挽著黑褶子，抬起左腳，亮出鞋底，遲遲不動，以示邁不開步子。在崔氏再次逼迫下，朱買臣抖動著頭上的高

90

方巾，踩著緊打的鑼鼓點子，挪到桌後、舞臺中心位置，目光炯炯怒視崔氏唸【撲燈蛾】：「呀呀呀呸！半生共枕，一旦拋棄，你……太絕情！太絕義！二十年夫妻……也罷！」朱買臣混身顫抖，挽起右袖，伸出拇指徐徐落在冰涼透心的墨硯中，再撕心裂肺地喊出：「從此兩分離！」然後高舉右拇指，左袖掩面猛疾地將手印按在休書上，表現出朱買臣的極度痛苦，極度無奈，極度無望。崔氏拿休書時，朱買臣本想不給，不過這已是強弩之末，無法挽回兩人分手的結局了。

最後，朱買臣在椅子上甦醒過來，本來還有一段戲，表現朱買臣對崔氏離去的眷戀，自己孤身無助，一直到再度醒悟發憤讀書。一九八六年去日本演出，因為時間關係，改成現在的樣子：朱買臣見尋覓崔氏無著，進屋發現崔氏留下的花粉銀，深感這是對自己的侮辱，便憤然摔銀子於地，轉身取書翻開，雙目深沉，寄託自己的希望，一個深呼吸，提氣轉身亮相。然後大搖大擺邁著四方步，踩著鏗鏘鑼鼓節奏下場了。

【丙部】　觀賞與詮釋

封建時代卑微個體的悲劇

盧偉力

生命中最不能承受的是甚麼？千百年來，世界戲劇要解答的問題，這是其中之一。當苦難深重、走投無路、風雨飄搖，或者希望幻滅之後，舞臺上許許多多人物都會問自己：生存，抑或了結？不顧一切與命運搏鬥，抑或咬緊牙關默默忍受？聲音來自肺腑最深處，在午夜夢迴時，使人感同身受，揮之不去，具有無比的藝術魅力。中國古典戲劇裏，「朱買臣故事」自南宋以來每個朝代都有新改編本，呈現豐富的情味，近年更有上海崑劇院和江蘇省崑劇院兩個不同版本，都得到極大成功，究其因，就是這故事的戲劇核心（dramatic core）正正是上述的問題。

「朱買臣」是耳熟能詳的故事，古代給兒童讀的書《幼學故事瓊林》就有「買臣之妻，因貧求去，不思覆水難收」；俗語提醒擇偶要謹慎有「娶妻莫娶買臣妻，嫁夫不嫁百里奚」，娶妻子要娶賢德婦人，不要娶像漢朝朱買臣妻子崔氏那樣見利忘義的婦人；選擇丈夫要謹慎，不要嫁給像春秋時代百里奚那種因為功名而拋棄糟糠之妻的男子。

這只是世俗詮釋，細心地看，在男權父權夫權為重的古代中國，竟有婦人敢於出走，這

94

的悲劇。

劇院一九八二年首演版的《朱買臣休妻》，並對其作戲劇分析，說明這是封建時代卑微個體

一個普通低下層女人，她的死有甚麼意義呢？這點很值得研究。本文嘗試仔細地看江蘇省崑

朱買臣妻子的死是悲劇的要素，不過，她的遭遇並非苦難，悲劇本質又在哪裏呢？她是

造成他妻子的自殺，這故事才是悲劇。

子的死，是結構性問題。當朱買臣是因誤會而決絕，冰釋了就是喜劇；只有當朱買臣的決絕

從戲劇學角度看，「馬前潑水」情節表徵朱買臣的決絕，一般是性格設定，而朱買臣妻

處有微妙的陰影。

於家中後園，只是前妻後來自殺了。換句話說，朱買臣並不是一個決絕的人，不過他性格深

少是男性社會集體心理的反映吧。在《漢書》中，朱買臣好像頗為寬容，他安頓前妻及其夫

的版本很多都有，包括元雜劇、崑劇、川劇、粵劇、歌仔戲等。強化朱買臣的決絕，多多少

是頗可以玩味的。或許就是因為這樣，在《漢書》原典中並沒有「馬前潑水」情節，但後來

中國悲劇的可能性

中國人形容戲劇，傾向以體裁劃分，而不按照情味或者性質，因而有「雜劇」、「傳

95

奇」，而沒有「喜劇」、「悲劇」。相反，西方戲劇一向以悲劇、喜劇劃分，自古希臘已如是。悲劇在西方很受重視，公元前四世紀亞里士多德在《詩學》已系統地從形式入手界定悲劇，發展到近代更有汗牛充棟的悲劇理論。黑格爾、叔本華、尼采、梅特林克、布侖退爾、烏諾穆魯、舍勒、雅斯培、米勒等等哲學家、思想家、批評家和戲劇家，都曾經洋洋灑灑地談悲劇和悲劇精神（tragic spirit），非常壯觀。相對來說，在中國古代戲劇論述中，卻未見有類似探討。所以曾經有這樣一個說法：中國沒有悲劇。

美學家朱光潛等從哲學角度，指出悲劇精神以一己之意志殉於生命之毀滅，並不合乎講求和諧、陰陽調合的中國人的思想感情，因而中國沒有悲劇。在《悲劇心理學》中，他說：「單在元朝已出現了超過五百齣戲劇，但沒有一齣可以適當地稱為悲劇。」不過，筆者在拙作《中國古典戲劇的悲情結構》指出，朱光潛的論點混淆美學理想與現實創作，邏輯上有謬誤，並未能說明中國沒有悲劇。

也許關鍵在如何定義悲劇。例如王國維在參照西方哲學後，在《宋元戲曲考》中開拓性地在中國文學批評史上第一次用「悲劇」一詞來形容七齣元雜劇，即《漢宮秋》、《梧桐雨》、《趙氏孤兒》、《竇娥冤》、《雙赴夢》、《火燒介子推》、《張千替殺妻》。他說其中《趙氏孤兒》和《竇娥冤》兩齣，比世界最偉大的悲劇不遑多讓。

「中國悲劇」問題，也許要從實踐去看。在中國古代，儘管我們沒有明確地說到「悲



劇」、「喜劇」等，但細心看元雜劇、明朝傳奇，就其戲劇旨趣（dramatic interest）、性格塑造（characterization），以及場面和對白的鋪陳來看，也是有分悲感、喜感的，戲劇情味為悲感的如《竇娥冤》（元‧關漢卿）、《漢宮秋》（元‧馬致遠）、《琵琶記》（明‧高則誠）、《長生殿》（清‧洪昇）和《桃花扇》（清‧孔尚任）；戲劇情味為喜感的如《救風塵》（元‧關漢卿）、《西廂記》（元‧王實甫）、《拜月亭》（元‧施君美）、《玉簪記》（明‧高濂）和《風箏誤》（清‧李漁）等。

除了從情味去看中國戲劇的喜悲之外，也可以從故事框架去看，就以「朱買臣故事」為例，也有悲喜兩個不同的方向。

《漢書‧朱買臣傳》的故事框架是朱買臣妻子求去及後來自殺，而事件核心是朱買臣「富貴歸故鄉」，彷彿其一生讀書，情節上的作用客觀而言是為了造成其妻離去，而及後其仕途上的發展，是為了要讓他還鄉，而還鄉的高潮是恩待前妻及她現在的丈夫，最後客觀上卻促使其妻自殺，這是出於羞愧、後悔，抑或是自尊心受損？都有可能。

原典及當代較多人討論的崑劇本以崔氏的自殺作結，但在元代《漁樵記》雜劇中，朱買臣妻子劉氏是被父親催逼，在不情願之下才要求朱買臣寫休書的，而其父這樣做的目的是為了促使朱買臣發憤，因此他暗地裏托人資助朱上京考試。衣錦還鄉日，妻子前來要與朱買臣相認，並以死表志，但朱買臣堅決不認，更以「收覆水」的不可能任務來拒絕她，就在這

時，朱買臣恩人把當日「逼寫休書」一事和盤托出，最後團圓結局。

所以，同一個題材，因為不同的敘事要素，有不同的結局，也就有喜劇悲劇之別，背道而馳，很值得探討。

意志、性格、行動

從情味和故事來看，中國古典戲劇有悲喜兩個向度，那麼，從戲劇本身的結構原則去看又如何呢？

西方戲劇分析強調戲劇行動（dramatic action），有客觀與主觀兩個方面。亞里士多德從形式入手強調情節，於他，「情節是悲劇的靈魂」，而人物以其性格定義，是服務情節的；但文藝復興以後，愈來愈多戲劇家強調人物的主導性，並以主要人物的處境和意志來鋪陳行動。客觀說把不同人的意志，以及其總體互動關係，作為大千世界芸芸眾生其中可能引發事件之因由，戲劇行動就是情節的鋪陳，合情合理與否、有信服力與否是關鍵；主觀說則把動作為主要人物意志的結果，於是戲劇發展，恩怨情仇，主角認受處境、產生意志、策劃行動，一步一步達至高潮，到戲劇矛盾化解，四顧茫茫，意味悠悠。

「朱買臣故事」的行動似乎是主客觀結合的。結構上它呈現對照樣式，前面有「逼

休」，於是後面有「潑水」，男女權力，強弱互換。意志衝突兩個回合，妻子丈夫各有勝負，不過結果不同，朱買臣被逼休妻後生命意志沒有被打敗，終於獲取功名，其妻則在朱買臣衣錦還鄉決絕不復合後黯然死去。

用戲劇行動分析，「朱買臣故事」是由妻子與丈夫兩個人的互動完成的，但整個戲的第一驅動力在於朱買臣妻子的求去，以至逼丈夫寫休書，而其悲劇性亦在於她最後的自殺。是她自己一手造成自己處境的，她行使她的意志，結果事態的發展動搖了她生命的根基。這點跟西方悲劇很相近，很可以比較。

一個女人在封建時代主動驅使丈夫寫休書，這是很出格的行動，極有象徵意義。這問題涉及她的性格。崔氏求去，說明她很有個性，並且要有很大的勇氣和嫌憎。

似乎很多版本都嘗試在朱買臣妻子性格上加一些污點，來解釋為何一介女流在男性中心的社會竟可以逼夫寫休書。例如川劇版就強調她並不賢慧，朱買臣亮相就唱：

想當初父母時家資富豪
到如今父母亡家業零凋
生本是洪門秀士無依靠
只落得南柯山前去採樵

99

崔氏妻不賢淑朝日吵鬧

生只得忍著性慢度終朝

在元雜劇朱買臣亮相後亦這樣形容她：「人見他生得有幾分人才。都喚他做玉天仙。此女顏不賢慧。數次和小生作鬧。小生只得將就。讓他些罷了。」

元雜劇設定朱買臣妻子劉氏是有幾分姿色的，到了粵曲本《朱買臣》（新馬師曾、鍾麗蓉合唱），朱買臣妻子甚至「暗裏結識情郎，立心改嫁別人」；粵劇電影《朱買臣衣錦還鄉》（新馬師曾、鳳凰女主演，一九五六年）她甚至是低俗的出牆紅杏蕩婦，在還未與朱買臣分手之前就經常找男人：

開心毋掛慮，人笑唱又隨，花嬌影蝶戲，我媚眼潮潮氣，呀肥六你真諧趣，風流又會猜枚，我並非拋藕餌，唉，君是我知己，今宵人甜蜜，飲飽肚又肥，叫聲肥大哥，你要我嚟喇我就嚟。

這些版本試圖解釋買臣妻的性格，但卻也就隱去了一些更深刻的矛盾。反而在《漢書》中，班固寫來，字裏行間透現了他的兩性觀，班固強調的是「其妻亦負戴相隨」，朱買臣妻

是與夫一同擔柴的，只是羞丈夫「歌謳道中」，數次勸止而他變本加厲，這是性格矛盾多於

嫌貧而棄夫，窮並非崔氏求去的唯一原因。

「朱買臣故事」的典型意義在於它是發生在希冀通過讀書而做官的人當中。因為這些人

能入仕的少，終其一生空手而回的多，因此朱買臣妻崔氏在戲開始時所體會的，是封建時代

普通婦女所常有的經驗。朱買臣年復一年盼望發迹，但時光荏苒，故事開始時朱買臣和他妻

子都已是中老年了。

班固所看到朱買臣及其妻的典型意義並未被後來一些版本所體會，似乎只有當代蘇

崑本可以比照，這版本留意到原典「負戴相隨」的描寫，在〈潑水〉一場崔氏有與朱買臣

「同過患難」的好幾句對白，而〈逼休〉一場又呼應《漢書》中「愈益疾歌」四字，安排

了戲弄情節。

蘇崑版《朱買臣休妻》的悲劇性

在江蘇省崑劇院一九八二年首演的《朱買臣休妻》中，崔氏是一位並沒有出眾姿色的

中年婦人，她半生跟隨朱買臣，已很疲倦了，然而戲的著手點就在這裏。一個卑微平凡的婦

人，要改變自己的命運，因此這個戲可算是意志悲劇。

101

崔氏大概經常抱怨，所以亦有鄰居王媽媽為她出謀獻計，勸她改嫁。她上場時的規定情景（given circumstance）是已收了訂銀，並備有休書，只要買臣同意、簽名，就可以脫離貧窮，她出場就唱：

天天讀書想做官，隨他饑寒二十年，王媽勸嫁張百萬，唔唔唔！休書寫好離窮酸。

在這個版本中，崔氏的基調是埋怨。休書已就，行動與否，如何行動，只待她抉擇。張繼青上場時，眼波流轉，唸到最後一句，神情堅定，似乎主意已定，是一個行動者。

崔氏在這場戲的任務是要離婚，不過，蘇崑版並沒有讓她一上場就提出。改編者阿甲、姚繼焜有意識地先安排了一些細節：因大風雪朱買臣沒能打柴換米，崔氏感到酸屈而哭泣，但朱買臣竟沒有覺得事態嚴重，只把餘下數十粒米的米筐拿出來，著崔氏多放水煮米湯，崔氏氣在心頭，把米潑到地上，朱買臣一本正經地逐粒撿拾，還變本加厲地拿起書本來吟誦。崔氏不能再忍受了，要朱買臣寫休書。不過，正如許多男女分手，是一段長長的路，有許多情緒的起伏，提出分手，只是要看對方明白不明白自己的訴求，會否為自己改變。

朱買臣的行為很值得探討，他上場時唱「窮儒窮到底，獨求書中趣。」聲調中有一股酸

102

氣。對妻子的抱怨，也許他是感覺遲鈍、也許是潛意識反感，但最有

可能的是他感覺自己意志動搖了，須要告訴作為讀書人的自己「人生選擇沒有錯」。因此，

在〈逼休〉一場前段，無論崔氏如何悲從中來，他不單沒有憐香惜玉，沒有體貼關懷，反而

選擇我行我素。姚繼焜演來，身體節奏彷彿是向內而非向外的，因此，朱買臣像帶有幾分惺

恐似的，很有意味。

張繼青在表演上交代了崔氏恩情還在，只是嫌棄丈夫貧窮。她的神情有一層又一層的

無奈，覺得眼前人沒有理會她的感受，數次用手指輕輕推開男人，流露了一份不忍與不甘。

確實，崔氏長久等待，年復一年，困頓依然，如被高牆阻隔，實在看不到出路，丈夫說考取

功名之後她將會有「賢德夫人」之名，縱然能使她有一瞬間的心甜，還坐下再等待奇蹟，但

定過神來，發覺自己只不過是又一次迷失。丈夫為她載上的所謂鳳冠，原來竟只是普通的篩

箕。莫大的嘲弄，刺破夢想的泡沫，在空中化為烏有，女人又有了一次幻滅，於是篩箕上男

人表徵寶貝的紅布，本是幽默的安撫，就變成殘酷的戲弄。這發現使她心傷，整個身體顛

動，不能自己，「潑殘生叫我難度日」，怨貧困，更怨丈夫的態度，於是決定鐵下心，因而

有〈逼休〉一折。

蘇崑版《朱買臣休妻》中，崔氏並非水性楊花，也不是覺得自己「鮮花一瓣，誤插土污

糞」（粵劇電影版）。蘇崑版的動因是崔氏嫌貧，不能再過苦日子了。簽了休書之後，朱買

臣崩潰跪在地上，張繼青演繹時，交代她有把休書撕爛的閃念，但想到未來日子，也無奈地把它摺好，身心不支地踏步離場。所以這個版本有一份普遍性，戲劇目的（dramatic purpose）非常清楚：一個普通中年婦女，因生存欲望而找尋出路，最後竟沉淪到生命的深淵。

由於崔氏改嫁後生活，她本身又沒有姿色，因此與新丈夫張木匠不單沒有感情，甚至沒有男女之事，更遑論愛情了。張木匠「原想討一房面孔標緻，手腳靈巧，外頭會做人，屋裏會當家的」年青一點的女人，卻發現崔氏年紀不輕，並且毫無感動可愛之處，非常嫌棄她。

崔氏改嫁後生活不如意，這是意料中事。張木匠對她是「稍不順從，開口就罵，舉手就打」，她想起了朱買臣的憐愛，很後悔。這時她面部是失神的，她發現自己陷入苦境。然後張木匠回家，出言侮辱她，說她年老面冷手硬，是「敗家精」。這些說話比利刃更尖，刺傷了崔氏的自尊心。她慨嘆「我好悔也！」崔氏覺得被命運捉弄，後悔的眼淚，已經乾了，本來已準備認命，困為她明白到「此冤孽自作自造」，不能怨人。但在與張木匠怨怨憎憎的對話中激化了她的不甘心，她憤而喊罵張木匠無賴：

整日裏無理取鬧，

如禽獸咆哮。

恨只恨才拋離窮酸，
又撞著無賴啊呀強盜。

張繼青內化了崔氏的情感節奏（emotional rhythm），把這卑微生命的悲情淋漓地呈現。

崔氏由哀嘆到慨嘆，由慨嘆到憤慨，結果激怒了張木匠，正要打她，幸好有人外喊要他去接生意，否則崔氏也許要受皮肉之苦了。

〈悔嫁〉一場的悲情向度（tragic dimension），有明晰的發展。由「哀哭號啕。這苦也，天可知道」的悲哀，到「聽信王媒婆謊言取巧，不料想張西喬如此奸刁」的悲怨，到直罵張木匠無賴、強盜的悲憤，層層遞進，主體生命意識愈來愈強，並對怨憎對象有面對面的指控。不過，崔氏也許強潑，卻並非兇悍，抱怨過後，她猛然感到恐懼，怕被張木匠打殺，為保生命，她要逃走，離家躲避。她畢竟只是一個普通婦女，剛烈中有與生俱來的軟弱，於是由悲哀、悲怨、悲憤，又回到悲哀，更深的悲哀。

〈癡夢〉：生命現象的悲劇

一個人要擺脫自己的困局，結果陷入了更大的危機，朱買臣妻子的人生歷程，跟許多悲

劇人物類似。從事件的因果關聯來看，如果她默默忍受貧窮，忍受丈夫苦中取樂的態度，是不會有後來不幸遭遇的，她不會被侮辱、被恐嚇，甚至連人身安全也不保。

所以，整個戲的悲劇節奏是由朱買臣妻子意志引發的。

《朱買臣休妻》前半部份的兩場戲，都是以崔氏的離去為核心意象，第一場是因為女性與生俱來的實際價值偏向，第二場是因為個體生命安危的恐懼感。崔氏行使意志，結果幾乎走投無路，不過她並未被打敗。她的生命根基還在，她後悔的只是錯嫁張木匠，而並非離開朱買臣。

於是，這個戲下半部的戲劇目的，是要她直面自己，把她置到逆轉處境，讓她生命的脆弱的，她可能會崩潰，避過直面現實；不過她還算堅強，她以強烈的盼望來迎接這現實。

這時，劇情設定朱買臣當了官。對於崔氏來說，這是很大的嘲弄。河床升高了，河水遠遠高於地面，如果河堤壩不堅實，就隨時會泛濫。崔氏的意志就是堤壩，她現在的生存境況如悲劇性，如河水拐過一彎又一彎之後忽然流進不可預料的地勢。崔氏因嫌貧而去，再嫁後活於不安之中。她逃跑，即時危險減除了。不過，生活上她寄人籬下，比原來更不濟。

此低迴（有些版本甚至寫她淪為乞丐），她明白到自己現在已不是在從前的位置了，如果她是

〈癡夢〉一場，崔氏面對自己嫌棄丈夫再婚的事實，「好似一個蒂倒結了兩個瓜」；其實在「逼休」時，她也是明知自己的婚姻會像一本糊塗賬，但那時是生存欲望大於倫理感

106

悟。現在，再嫁遇人不淑，前夫又當了官，一份羞愧感就浮現了。她開始怨自己：

咳！崔氏呀崔氏！

你被萬人嘖，

又被萬人罵。

在得悉朱買臣當了官之後，她的內心世界很複雜，一直支撐到深夜，進入自己的道德感，茫茫然地，她筋疲力盡了。入夢是迴避面對自己，也可以把盼望化為癡夢，以為心理補償。

整場〈癡夢〉的旨趣是戲劇嘲弄（dramatic irony），觀眾知道她在發夢，但她本人「夢裏不知身是客」，於是我們愈看愈覺得她可憐。夢中一眾人等呆滯沉徐的「非真實」處理，突顯了崔氏在夢中歡喜若狂當夫人的悲哀；夢裏有人呼喝，她會急忙跪下，這是一種曾經犯罪的意識，夢裏的她，假中還有三分真，竟也不相信自己可以戴鳳冠。強烈的欲望使她嗟嘆詠歌、手舞足蹈，空氣中有悲酸。直到她夢到高潮，潛意識裏人身安危的恐懼又來襲擊。

她醒了。

入過夢，生命感覺澎湃，卻猛然驚醒。她雙眼凝定，彷彿失去了靈魂。由身體反應到內

心意象，夢的記憶使她彷彿崩潰了，在惶恐中體會到現實的殘酷，心中的悲哀特別強烈。前塵凝定，眼前「破壁殘燈零碎月」與朱買臣當了官的現實，兩相對照，糾纏成悲酸的幻滅。

悲劇解脫：生命內核的失去與重拾

〈癡夢〉之後，也許崔氏真的癡了，也許她需要「癡」。張繼青處理人物動作，使人一望而知崔氏精神狀態並不正常。

〈潑水〉一場崔氏頭上的大紅花，呼應第一場〈逼休〉的篩箕紅布，是明知是假而又必須存在的自欺。崔氏曾經做了一個人生抉擇，但現實告訴她她錯了，她唱：

　　啊呀懊悔遲。
　　咳！我如今——
　　啊呀起倒難成寐。
　　一夜流乾千行淚，

不過這個時候的崔氏所認為的自己的錯，是離開了朱買臣，而並未在抉擇本身，未體會

「逼休」在道德上的對與錯。所以她還是以世俗人之心去想像朱買臣發迹之後會另娶夫人，於是她一句「貧賤之交不可忘呀！」語調中充滿自我暗示，亦帶幾分神氣，實質上是自我反諷。

不過，細心想來，她現在的身世，說明了朱買臣沒有像她的夢境那樣派人接她當夫人。

這亦說明了她半瘋的原因。

當她看見朱買臣的隨從「如同簇蟻」，非常羨慕。「待我來叫他一聲」，在渴望與害怕之間，在「待我」與「不妨」之間，她行動了。

崔氏要朱買臣認她。

這行動與「逼休」方向相反，而難度更大，因為，從朱買臣的角度去看，第一場〈逼休〉中他是不情願地手印休書，他並非行動者，現在二人重逢，當崔氏有復合請求，他接受不接受成為關鍵時，決定本身就是行動。離開伴侶只需單方面，但復合卻是要雙方的。

蘇崑版《朱買臣休妻》潑水一節的處理，明顯留意到這一點，鋪陳下來，一步一步使朱買臣走向決絕，確實在意識上「休妻」。

這樣的處理，戲劇功能上是把《朱買臣休妻》的悲劇性推到高峯。

問題在於朱買臣認不認崔氏。我認為蘇崑版已觸及到「朱買臣」故事的悲劇本質：個體無法超越內化了的道德規範。所以它有意識地塑造朱買臣守法依規的形象，當地方辦事不力，他會唱：

呀！

為甚麼條約不遵依，

為甚麼告示兒偏忘記，

可知道執法須從嚴，

要懂得喧鬧犯條律。

……

牢記

作公務莫兒戲，

作公務莫兒戲。

二人重逢了。《朱買臣休妻》明顯透露了這個人物生命中內含的矛盾，在意識型態與個體恩情之間，他彷彿身不由己地選擇了前者，他無法擺脫封建士大夫集體的道德律。所以，面前半瘋半癡的女人，雖然淪落無依，並且苦苦相求，想到前塵與現在的強烈對比，他也不禁「心惶凄」，但由情感轉為現實，他面對的並非只是一個離了婚的前妻，而是曾經嫌棄貧困讀書人而決絕求去的女人，因此他會慨嘆：「這叫我怎生置理？」演出時姚繼焜與張繼青，一跪地上一持馬鞭，三度推拉，把朱買臣的道德兩難（moral paradox）淋漓展現，直到場

110

外傳來眾聲，才使他驚惶四顧。這聲音是源自現實裏的群眾抑或是心理上的社群並不重要，但他感到很強大的、無形的壓力，他無法超越：

老天哪！

看來是，

裂縫之竹難合彌。

「合彌」二字，透露了個體的秘密苦衷，這是江蘇省崑劇院一九八二年首演版的美麗之處。

作為意識型態的從屬，朱買臣不能再接受前妻。首先，他從個人的角度，指出是崔氏逼休另嫁，接著，眼前人畢竟可憐，他願意在經濟上援助，「若有艱難，再來尋我」八個字，是仁至義盡的表達。

蘇崑版的〈潑水〉，是由崔氏而非朱買臣所推動的，崔氏收了五十兩，仍然繼續爭取前夫回心轉意。她的渴望，是個人私欲，但所面對的並非個人，而是士大夫階層中的一員。崔氏催逼，使朱買臣不得不決絕。

與前夫相認，是崔氏的渴望，這固然是出於走投無路中的需要，但更是為了還原自己生命的抉擇，觸及她作為女人的生命內核。

覆水難收，她由難堪到羞愧，回到自己生命的根基，面對自己：

割斷琴弦我太絕情。

馬前潑水他含恨，

一場大夢方清醒，

願逐清波洗濁塵。

當生命的所有都沒有之後，這卑微婦人要面對的是悲劇解脫，以自己最後的生命抉擇，重拾與自己休去郎君尊嚴上的平等。

結語

蘇崑版《朱買臣休妻》是一個精彩的封建時代卑微個體的悲劇。通過開掘戲劇情節的內在動因，它探討了基本生存與道德抉擇的矛盾。一個女人為了生活上的原因而離開枕邊人，這個戲有強烈的現代性。張繼青、姚繼焜在〈逼休〉一場，演盡了貧賤夫妻的吵鬧情態，簽了休書後崔氏真情流露，把一貫以來「崔氏」的形象作了寫實的平反。從悔嫁、恐懼，到癡

112

個戲以朱買臣對崔氏的感傷憑弔作結。

妻》既是崔氏的悲劇，也是朱買臣的悲劇，二人都要承受自己決絕的後果，亦正因如是，這

而逼休。亦因為崔氏在失去了想望，她最後再一次體會到愛，得到了悲劇解脫。《朱買臣休

到你了！」崔氏跳河自盡前的這句對白，以愛意送出，揭示了她個人悲劇的根本原因：有情

醒來時。對於崔氏，生命中最難承受的是想望的失去。「朱買臣、郎君，今生今世再也見不

遠大於個體的意識型態打敗了個人的內心情念（渴望、同情）。紅塵中千個夢，最後都有

夢，崔氏經驗了由外在到內在的心理情韻。「潑水」在這個版本是不情願的行動，展現了遠

113

「朱買臣休妻」的教化意義──傳統與現代詮釋

<div align="right">司徒秀英</div>

此文旨在鈎沉朱買臣休妻故事的教化意義，除採用多個戲曲劇本為基本研究資料外，〔二〕兼採史傳、集部、民間說部以及文人吟詠等相關材料，冀能深入發明論旨。

一

傳統戲曲譜演朱買臣休妻故事的，有南戲《朱買臣休妻記》，元代庚天福《買臣負薪》，見《錄鬼簿》；無名氏《朱太守風雪漁樵記》，見《元曲選》，北京：中華書局，一九八九年，第三冊，明代陳氏《朱翁子》一本，見《遠山堂明劇品》。傳奇有明代顧瑾的《佩印記》，見《曲品》；單本《露綬記》，見《遠山堂明曲品》，收入錢南揚《宋元戲文輯佚》，上海：上海古典文學出版社，一九五六年，頁五十四。以上除元雜劇《朱太守風雪漁樵記》外，俱佚。明清時期有無名氏《漁樵記》一本和《爛柯山》一本。《曲海總目提要》著錄。明末青溪菰蘆釣叟編《醉怡情》收入《爛柯山》之〈巧賺〉、〈後休〉、〈癡夢〉和〈覆水〉：清代乾隆三十九年（一七七四）編成的《綴白裘》收入《爛柯山》之〈逼〉、〈癡夢〉、〈悔嫁〉、〈癡夢〉和〈潑水〉三折。見殷溎深（怡庵主人）編輯：《六也曲譜》收入《爛柯山》之〈前逼〉、〈悔嫁〉、〈癡夢〉和〈潑水〉四折，見本書附錄。曲譜收錄方面，清乾隆年間《納書楹曲譜》續集卷三收〈漁樵山〉七折。見本書附錄。曲譜收錄方面。清代乾隆年間《納書楹曲譜》外集卷一收《漁樵記》之〈逼休〉、〈寄信〉：外集卷二收《爛柯山》之〈悔嫁〉：外集卷三收《漁樵記》之〈潑水〉。補遺卷三收《爛柯山》之〈悔嫁〉。此外海陸豐崑曲《爛柯山》分四折，相信極有可能就是《六也曲譜》之四折。又《爛柯山》是正字戲三十六真本，即首本戲之一，參考田仲一成：《中國地方戲曲研究》，東京：汲古書院，二〇〇六年，頁七四六。

《漢書》對朱買臣的描述，有正寫有側寫，請參見本書附錄；當中還用了一些戲劇性手法，烘托朱買臣的為人作風和事迹。《漢書》記載朱買臣故妻在太守府舍後園生活一月便自經而死。雖然從《漢書》簡練的記述不易參透其妻尋死的原因，但因有關「報復」的段落落墨頗濃，朱買臣前妻的死可能是受到強烈的道德感驅使。明代官修《一統志》第八卷記載朱買臣事迹對會稽一地的意義，正好點出朱買臣生平行事有話題價值和富有戲劇味道的「關目」，原文如下：

（朱買臣）武帝時拜會稽太守，懷其印綬歸郡邸，吏見之，皆驚駭拜謁。故妻自慚而死，於是悉召故人會飲，報復其恩，東越叛，乃將兵擊破之。【二】

以上文字寫出朱買臣一生四個值得流傳的關目；一、拜太守後回鄉，仍穿舊衣、藏官印，二、故妻自慚而死，三、報復同鄉有恩者，四、擊破東越。除第四項為治亂功績外，其餘三項雖與政治無關，但各自點出朱買臣的為人與做事風格。最值得注意的是，三個關目均分別提點到與「勢利」牢不可分的人際關係。朱買臣落難時，不但妻離，而且遭人白眼。他

隨上計掾吏為卒，在京等候機會，受到不少屈辱。因此他一朝得志，吐氣揚眉時，有怨者報怨、有恩者報恩，一一以其道還之。朱買臣的遭遇，不禁令人想到兩句充滿民間經驗的諺語：「寧欺白鬚翁，莫欺少年窮。」欺負人者自食其果，在普羅百姓看來，朱買臣的妻子和舊僚的報應不啻是活生生的例子。朱買臣不足為道德典範，尤其晚年發生一段和張湯有關的政治爭執。但他平生的倫常交往卻有一種特別的世情味道，因此容易被賦予教喻意義。其中最廣為流傳的，不消多說，自然是其受激勵以成功名和夫妻離異的故事。

除《漢書》有傳外，朱買臣同時現身於雅、俗文學之中。朱買臣故事源出於歷史，但歷經文人的借題發揮和民間文學的穿鑿附會，我們在戲曲世界看到的，不再全是歷史事件。戲曲中的朱買臣和妻子，「傳奇」味道濃厚。他們揉合真假、亦虛亦實，以虛構的情節和粉飾過的角色襯托出「真事」的「體」和「真情」的「理」。最重要的是在「事」、「情」、「理」辯證之間締造了小傳統的道德倫理，因此特別有討論的意義。對平民讀者來說，《漢書》所載有關朱買臣平定東越和十難公孫弘（公元前二〇〇年至前一二一年）等歷史事迹可能陌生。相反地他不能留下求去的妻子和富貴後報復曾經有恩於他的人等末節，卻成為故老相傳的話題。朱買臣休妻故事中的虛構情節以「馬前潑水」最廣為人知。「馬前潑水」或「覆水難收」點亮朱買臣，令他深入民心。《漢書》沒有「馬前潑水」，「覆水」一事見於

王楙（公元一一五一年至一二一三年）《野客叢書》卷二十八的「心堅石穿覆水難收」。[三]

「馬前潑水」巧妙地襯托出朱買臣夫妻間的恩怨，不但突出丈夫的決絕和妻子的羞愧，而且驚心動魄地把「嫌貧」、「棄夫」甚至「失節」的代價，形象化地表達出來，勸善懲惡，是教化的主旨。朱買臣遭妻子逼休是史實，妻子在太守府自經而死也是實事，但妻子尋死的原因卻因史書語焉不詳而留給民間發揮想像力的大好機會。文學對其生死去留的處理，無疑涉及群體道德判斷。在明清時期作品中，她投水而亡，懲治意味和警世氣息益發濃厚了。戲曲虛構情節，有加強劇力、渲染人物、突出關目的作用。有時候甚至達到深化主題的效果。

我們考量用戲曲形式表現的朱買臣休妻故事所能產生的教化功用時，會從朱買臣本事之虛實入手，漸次連繫到演繹的角度，進而參考時代的道德觀念和其他民間文學的演變等。我們也明白，觀眾在審美時移情能力之強弱會直接影響信息的接受。本文嘗試利用有關資料，探討經過誇張處理的朱買臣故事，尤其其妻子形象在幾番「改造」和「加工」後，對民眾可能產生的教化作用。

三　王楙《野客叢書》第二十八卷，收錄在上海古籍出版社編：《宋元筆記叢書》上海：上海古籍出版社，頁四一五至四一六。又明代類書如陳耀文《天中記》卷十九「棄夫」條記太公望少婿馬氏一事，並有注云：「《呂覽》、《國策》、《說苑》、《韓詩》駰冠子注、王朋壽《類林》」，見《天中記》卷十九，葉三十二上，見錄在《四庫類書叢刊》上海：上海古籍出版社，一九九一年，第九百六十五種，頁八四四。此外關於「馬前潑水」的典故來源和朱買臣故事的關係，請參考鄢化志：〈「馬前潑水」考─《漁樵記》本事索隱〉，《戲曲藝術》二〇〇一年第一期，頁五十至五十八。

傳統教化意義的兩個命題

呂天成（約公元一五八〇年前後至一六一八年）在《曲品》卷下《佩印記》一條說「朱買臣史傳本是極好傳奇。」【四】因為「有戲味」，朱買臣故事早在宋元時期便受到南戲曲家注意而有《朱買臣休妻記》。元雜劇、明傳奇、清折子戲和地方戲曲也多所取材。今考自宋元南戲以至清代乾隆、嘉慶年間用朱買臣為題材的戲劇作品，命題有二。【五】第一主要演朱買臣「功名晚成」，突出個人「固窮守志」和朋友恩義相待的重要意義。逼寫休書一節用「貧賤妻子欺」，點撥人情冷暖。第二主要演朱買臣遭妻所棄。朱妻形象的思想較鮮明，戲份也較多。在此命題下，重頭戲是「馬前潑水」，用妻子的「悔」和「死」表現人際間「覆水難收」的悲劇性，以下分別作出闡析。

四 呂天成《曲品》，中國戲曲研究院編：《中國古典戲曲論著集成》，北京：中國戲劇出版社，一九五九年，第六冊，頁二四五。

五 《六也曲譜》乃殷溎深依明清以來的演出本整理出來的，其中收入《爛柯山》之〈前逼〉、〈痴夢〉（悔嫁）、〈癡夢〉和〈潑水〉四折。〈潑水〉開場，地方亨二圖介紹新官朱買臣，說他「砍柴度日，養家不活被妻趕出在外，幸虧得王安道、楊孝先贈他衣帽盤纏，上京求取功名，倒做了本郡會稽太守，真正再說勿差。瓦片也有翻身日，困龍也有上天時。」乃合元明朱買臣兩個命題的主要人物而成，故推想在乾嘉以後「漁樵」和「爛柯」已不存在絕對的劃分，劇本互用時或出現。《六也曲譜》標示《爛柯山》但加入《漁樵記》的重要角色如王安道、楊孝先便是顯例，見《六也曲譜》，上揭，頁七二四。

118

發憤功名、施德還報

　　元雜劇《朱太守風雪漁樵記》（以下簡稱元《漁樵記》）、顧瑾（活動時期約公元一五九〇年前後）的《佩印記》和單本的《露綬記》（約公元一六〇〇年前後）均寫第一命題。《佩印記》和《露綬記》雖然已佚，但從戲名推測，似以朱買臣當上會稽太守後一段藏印露綬的故事為主。【六】此外明清傳奇《漁樵記》（《綴白裘》所錄〈北樵〉、〈逼休〉、〈寄信〉和〈相罵〉四折），因內容跟元雜劇《朱太守風雪漁樵記》相若亦入此類。【七】在分析以朱買臣「漁樵」為本旨的戲曲作品並討論其中可能出現的教化意義前，宜先綜觀自唐以還文人和民間對朱買臣先樵後官的詠述。

　　唐代文人以朱買臣典故入詩，多取其發憤圖強之意。李白的〈南陵別兒童入京〉詩，就

六　兩本俱佚。顧瑾《佩印記》見錄呂天成《曲品》，單本《露綬記》見錄祁彪佳《遠山堂曲品》，後者云：「全是一片空明境界地，即眼前事，一口頭語，刻寫入髓，決不留一寸餘地，容別人生活。此老全是心苗裏透出聰穎，真得曲中三昧者。舊本《佩印》之傳朱翁子，何足道哉！」見中國戲曲研究院編：《中國古典戲曲論著集成》，上揭，第六冊，頁十三。

七　〈北樵〉、〈逼休〉、〈寄信〉、〈相罵〉屬於同一劇本，主要證據除了角色名字和形象連貫外，還有曲文作內證。試舉一條以說明。〈北樵〉朱買臣上場自報家門云：「行年四十九歲，命運不通。」〈逼休〉生云「我今年四十九歲，命運不通，來年五十上京求取功名。」〈相罵〉淨（張別古）云：「他舊年四十九，命不通，不肯把功名求進。」但〈逼休〉一齣，除了玉天仙名字與另一戲本的「崔氏」不同，內容實在可以另一本互相參詳。

有「會稽愚婦輕買臣，余亦辭家西入秦。仰天大笑出門去，我輩豈是蓬蒿人」之句。又如白居易〈讀史〉詩云：

> 季子憔悴時，婦見不下機。買臣負薪日，妻亦棄如遺。一朝黃金多，佩印衣錦歸。去妻不敢視，婦嫂強依依。富貴家人重，貧賤妻子欺。奈何貧富間，可移親愛志？遂使中人心，汲汲求富貴。又令下人力，各競錐刀利。隨分歸舍來，一取妻孥意。

詩人除了從朱買臣典故看到讀書人出人頭地的一天外，還看到人情冷暖，借此諷喻夫妻關係並非全是「執子之手，與子偕老」那麼溫馨。宋元以來，以朱買臣為題的詩作，趙由垫的一首功過並詠，亦讚亦譴，甚有代表性，除了批評朱買臣晚年名譽不保外，還嘲諷妻子拋棄丈夫，此詩收入汪澤民（公元一二七三年至一三五五年）的《宛陵群英集》卷四。其他諸如詠朱墓、朱廟甚至讀書臺的，多借題發揮，如宋代朱謙之〈朱買臣廟〉詩，《嘉禾百詠》收錄的〈朱買臣墓〉詩，清代吳偉業的〈過朱買臣墓〉和記錄在清代《堯峰文鈔》卷四十七的〈朱買臣讀書臺〉二首都是顯例。

流行於明代民間的小曲劈破玉歌，用「漁、樵、耕、讀」為題詠唱，其中「樵」曲唱的

正是朱買臣故事，【八】曲云：

> 朱買臣，原是讀書人，住會稽，時未來，也曾去賣柴，妻兒嗟怨愁無奈，逼勤生離
> 去，誰知時運來，一旦身榮，一旦身榮，名揚於四海。【九】

那：

【一〇】

> 待討休書來，我和朱買臣是二十年的夫妻。待不討來，父親的言語，又不敢不依。

夫，語言呆板機械，只有在表達她面對兩難局面的內心衝突時，我們才看到她閃爍人性的剎

在元雜劇《漁樵記》中，從闡發主題的角度說來，玉天仙是「嫌窮」的符號。她辱罵丈

本來夫妻二十年的恩情和不可違的父命是發揮劇中人內心衝突的好素材，但作者沒有這

八　《徽池雅調》、《大明春》和《摘錦奇音》，均收入王秋桂主編：《善本戲曲叢刊》，臺北：學生
　　書局，一九八四年。《徽池雅調》見卷一中層，頁六四；《大明春》見卷四中層，頁一三〇；《摘錦
　　奇音》見卷二上層，頁九十二。
九　三本所錄「樵」劈破玉曲稍有不同，此為小曲無可避免者，本文用《徽池雅調》示例，上揭。
一〇　本文用明臧晉叔編《元曲選》，上揭，第三冊，頁八六四。

樣做。玉天仙來不及細思徘徊，便長嘆一聲「罷罷罷」了結困境。玉天仙這角色是匯合民間潛沉的集體意念而成的，因此她和觀眾「平起平坐」，沒有高人一等的啟示作用。明清傳奇《漁樵記》的朱婦角色仍稱玉天仙，形象比元《漁樵記》更潑辣鮮明，〈逼休〉一開場即表現其烈性，之後又對朱買臣大加羞辱。當玉天仙知道朱買臣做了太守，應該表現歡喜還是後悔呢？兩者皆非。玉天仙擺出一副理所當然的「夫人」姿態。她被塑造成難以理喻的潑婦，每逢她出場，總帶來激烈衝突。在玉天仙眼中，朱買臣入贅劉家二十年，沒有出息，於是，她不但無悔當初索取休書，更認為一朝富貴的朱買臣，好應該報恩。

自始至終，玉天仙不但如父親所形容的「不羞」，而且還帶點滑稽味道。我們讀元雜劇和明《漁樵記》，因此不會如天真地以為朱買臣發迹變泰，全因妻子迫他寫休書。《曲海總目提要》說「今雜劇中謂棄夫非其本意，用此激勵以成功名，似乎有意翻案。」[二]元《漁樵記》作者是否有為朱婦翻案之意，我們難以確定。考查曾為朱買臣妻子迫他「自經死」翻案的文人作品，只見晚唐羅隱（公元八八三至九一○）的〈越婦言〉。[三]元雜劇改寫了

一 黃文暘原本，董康校訂：《曲海總目提要》天津：天津古籍書店，一九九二年，卷三十四，下冊，頁一四八一。

一三 羅隱對「自經死」的朱婦有別開生面的看法。他在〈越婦言〉中云：「買臣之貴也，不忍其去妻，築室以居之，分衣食以活之，亦仁者之心也。一旦，去妻言於買臣之近侍曰：『吾秉箕帚於翁子左右者，有年矣。每念纖寒勤苦時節，見翁子之志，何嘗不言通達後以匡國致君為己任，以安民濟物為心期。而吾不幸離翁子左右者，亦有年矣，翁子果通達矣。天子疏爵以命之，衣錦以晝之，斯亦極矣。

朱買臣夫妻「覆水難收」的結局，為甚麼《漢書》自經而死的悲劇在元代劇本中變成夫妻團圓呢？本文大膽推論元《漁樵記》用意不在彰顯夫妻倫理。從劇本輕率處理朱買臣夫婦之間的「離異」和「修復」，而且草草圓場，便知作者寫作用心不在夫妻倫常。元《漁樵記》的道德軸心是男人世界「仁」、「義」綱紀的運作。玉天仙雖然是「休妻」的關鍵人物，但在她露面前，王安道、楊孝先、嚴助、劉二公已先後出場。他們和朱買臣的關係都得到很清楚的交代。王、楊、朱三人是結義兄弟，最先提到朱買臣「滿腹文章」這強項的是王安道。由此可見在男人世界中，推心置腹者不在家庭，乃在江湖。第一折下半場寫朱買臣在風雪中遇上訪賢問能的嚴助。朱買臣懷中的萬言策終於在巧遇伯樂。嚴助看過萬言策後馬上答應回京保薦他。出手提拔英才，這就是「義」。第二折首先出場的是唆使女兒索取休書的劉二公。作者在這裏賣關子，沒有說出劉二公心中的盤算。朱買臣、玉天仙、讀者和觀眾都一起被他「瞞天過海」，到後來才恍然大悟是劉二公在局外指點江山。劉二公的動機不是為了女兒的幸

而向所言者，蔑然無聞。豈四方無事使之然耶？豈急於富貴未暇度者耶？以吾觀之，秭于一婦人，則可矣，其他未之見也。又安可食其食！」乃閉氣而死。」羅隱借題發揮，嘲諷一些讀書人，在未達時滿懷大志，飛黃騰達後將之拋諸腦後。朱買臣妻子不齒其欺世盜名的行為，以接受救濟為恥，她拒絕靠「不義」之食而活。一死明志。羅隱著、雍文華校輯：《羅隱集》的一筆虛寫，突出了沉淪官場、迷失自己的讀書人的可恥。見羅隱著、雍文華校輯：《羅隱集》，北京：中華書局，一九八三年，讒書卷第四，頁二二〇。不過，由羅隱塑造出來的深明大義、洞悉人心的朱婦形象，是獨特的個案，只有清代吳偉業（公元一六〇九至一六七二年）在其《梅村集》一首題目為「過朱買臣墓」，對朱買臣的看法和羅隱相同。

福，而是因為女婿入贅二十年，仍然「倈妻靠婦」，看不過眼。岳丈這種一手遮天的行徑改變了《漢書》所寫妻子「求去」的主動性。元《漁樵記》以朱買臣的人倫圈寫出「施恩」和「悉報」的多重關係。朱買臣「布衣中負薪為生」，等待機會來臨。結義金蘭在他潦倒時肝膽相照，朱買臣因嚴助否極泰來，劉二公用「苦肉計」激勵朱買臣鬥志，支援路費給他上京。

明代類書《山堂肆考》有「囑薦故人」和「悉報有恩」兩則，均寫朱買臣行為之可取處，前者記嚴助相薦，後者複述《漢書》的「報復」事件，特別突出朱買臣的「還報」精神。【三】我們同時也看到《漁樵記》寫出「玉天仙與夫喧嚷，竟至離婚，曲盡貧家反目光景。」【四】這幾句話除了點撥江湖有義外，也點破「貧賤夫妻百事哀」的真相。到了明末，《漁樵記》在福建莆田上演時，記載在日用類書《鰲頭雜字》卷三的「賽願演戲對聯」為「皓首窮經，半世被凌收水婦；還鄉衣錦，千年作氣採薪人」。【五】這不但呼應元明《漁樵記》的「功名」「施恩」

<hr/>

【三】「還報」觀念在中國社會的根源和應用，參考楊聯陞著、段昌國譯：〈報：中國社會關係的一個基礎〉，收入楊聯陞《中國文化中報、保、包之意義》，香港：中文大學出版社，一九八七年，頁四十九至七十四。

【四】《曲海總目提要》，上揭，頁一四八二。

【五】除了記錄在《鰲頭雜字》卷三的演戲對聯外，莆田《鰲頭琢玉雜字》的演戲聯，朱買臣漁樵記的一副是「未上擔頭書稿席，情人先見背」；乃除會稽守城門，覆水悔難收」。參考田仲一成：《中國地方戲曲

「還報」立論，還證明明末文人認識到搬演《漁樵記》，可以達到激發人心的效果。這正是《漁樵記》的教化指向。

羞死、失節

比較《漁樵記》和《爛柯山》之異，最明顯的莫過於後者突出朱妻崔氏的「羞」和「死」。在討論明清戲曲如何刻劃崔氏前，得先發明《漢書》記述朱婦「羞」和「死」的原意，以及在宋明雅俗文學出現的新義。

《漢書》有意暗示朱買臣妻子「知羞」的性格，這可能是她自經而死的主因。她曾因丈夫似瘋非瘋的行為感到「羞澀」，加上缺乏對丈夫「脫貧」的信心，因此說出「如公等，終餓死溝中耳，何能富貴？」這種話要求離婚。但當年在她眼裏「終餓死溝中」的朱買臣。後來卻一朝富貴。朱買臣離異後曾受故妻一飯之恩，富貴後以其道報還。朱買臣這種有恩必報之古風，看在故妻眼裏，想到自己當年無情無義，「知羞」得無地自容，只有一死了之。宋代梅堯臣（公元一〇〇二年至一〇六〇年）有〈會稽婦〉詩詠此意，可以作為證明。【一六】嘉

研究》，上揭，頁九、一一五。

一六 見夏敬觀選註：《梅堯臣詩》，收錄在王雲五主編：《學生國學叢書》，長沙：商務印書館，一九四〇年，頁一五五。

興有座羞墓，在城北十八里，宋人以羞墓為題的詠作見載於《嘉禾百詠》[一七]此外林景熙（公元一二四二年至一三一○年）的〈羞墓〉詩云：「遠望車塵汗雨流，自知覆水已難收；為君富貴妾羞死，富貴如君不知羞。」直接點出朱婦因丈夫富達而「羞死」。[一八]

和朱婦的死有關的古迹尚有「死亭灣」，《明一統志》載云：「在府城西七里閶門外，相傳漢朱買臣妻自縊處。高啟詩『翁子昔未逢，妻去恥負薪，一旦謁帝閣，還家繡衣新，無顏見故夫，自殺此水濱，誰知孟德曜，元在爾東鄰』。」[一九]高啟（公元一三三六年至一三七四年）在詩中用孟光和丈夫梁鴻相敬如賓、舉案齊眉，來反襯朱婦自招不幸。但把朱妻「羞死」連繫到婦德，則可追溯到唐代范攄（活動時期約公元八七年前後）編纂的《雲溪友議》。其中一則記楊志堅妻子求去，旁及朱買臣妻子，並且批評她們「污辱鄉間，傷敗風教」，茲錄如下：

邑人有楊志堅者，嗜學而居貧，鄉人未之知也。山妻厭其饘腫不足，索書求離，志

[一七]〈羞墓〉詩云：「傷哉負薪子，五十始登朝，空使埋羞處，山花復採樵。」詩後附注云：「附考：墓在郡城北十八里，買臣妻葬處又曰羞涇，又作楸涇。」張堯同：《嘉禾百咏》，揚州，廣陵書社，二○○三年，葉二十六上。

[一八]林景熙：《霽山集》，收入王雲五主編：《叢書集成》，上海：商務印書館，一九三五年，第二○四種，頁五十三至五十四。詩有小序云：「朱買臣妻墓也，在北興北七里。」

[一九]《明一統志》，上揭，頁一五○。

堅以詩送之，曰：平生志業在琴詩，頭上如今有二絲，漁父尚知谿谷暗，山妻不信

出身遲，荊釵任意撩新鬢，鸞鏡從他別畫眉，此去便同行路客，相逢即是下山時。

其妻持詩詣州，請公牒以求別醮。顏公案其妻曰：楊志堅素為儒學，遍覽九經，篇

詠之間，風騷可摭。愚妻覩其未遇，遂有離心，王歡之廩既虛，豈尊黃卷；朱叟之

妻必去，寧見錦衣（按：一作「惟學買臣之婦，輕棄良人」），污辱鄉間，傷敗風

教，若無懲戒，孰遇浮囂，妻可笞二十，任自改嫁，楊志堅秀才餉粟帛，仍罷隨

軍。四達聞之，無不悅服，自是江左婦人，無敢棄其夫者。【二〇】

有趣的是，《雲溪友議》說顏真卿（公元七〇九年至七八五年）懲戒楊婦後，民風突

變，江左一帶的婦女，不敢再輕易棄夫。

我們在明代類書看到朱婦的記載，有承《漢書》之載而用「自經」示題，也有大加渲染

而以「示羞」標目。【二一】我們更在一些明代民間文學裏發現，朱婦的死被理解成「失節」的

二〇　見范攄：《雲溪友議》，收錄在《唐・五代・宋筆記十五種》，瀋陽：遼寧教育出版社，二〇〇〇
年，卷上，頁三。

二一　如陳耀文《天中記》卷十九有「棄夫」一條，云：「朱買臣，字翁子，嘗賣薪樵，行且誦書，妻羞
之，求去。其後買臣獨行歌道中，故妻與夫家上墳，見買臣饑寒，呼飯食之。及買臣為會稽太守，
入吳界，見故車載其夫妻到太守舍，置園中給食，居一月，妻自經
死。」收入《四庫類書叢刊》，上揭，頁八四五。彭天翼《山堂肆考》則有「亭灣示羞」，記述朱婦

127

代價，被描寫成「該死」。明清筆記小說《燕居筆記》和《萬錦情林》中的〈羞墓亭記〉，《國色天香》中的〈買臣記〉便是顯例。【二二】朱婦在從一而終的絕對道德信條前成了「反面教材」。筆記小說寫朱買臣出任會稽太守，路過杉青閘下。那時已再嫁給杉青閘吏的朱婦，竟置閘吏不顧，求朱買臣再續姻緣。她遭朱買臣羞辱一番，投水而死。朱買臣被妻子拋棄時叫她做「薄劣婦」。【二三】再遇「薄劣婦」時，盡情譴責她兩度棄夫：

汝記昔日之言乎？怨恨求離，以我為泥中蛆蚓。詎料貧賤未必常，富貴未必久。絕情斷義，曾雞犬之不若，而今又附熱趨炎，置閘吏於何地。撫今追昔，揚水不能收

因羞愧投水而死，云：「漢朱買臣，字翁子，其妻恥夫貧窶，遂自嫁於青衫吏人，及買臣為會稽太守，舟過青杉閘下，其妻審知其為前夫也，即脫簪珥，拜伏舟次，冀得斷弦再續，買臣即以其尸葬于亭畔，名曰羞墓」。見《山堂肆考》卷三十，葉二十三上，收錄在《四庫類書叢刊》上揭，第九七四種，頁五〇九。

二二 三種筆記內容相當接近，應是同一故事。三種俱用《古本小說集成》，上海：上海古籍出版社，一九九〇年。關於短篇小說改編朱買臣和妻子的情況，井上泰山在〈朱買臣離緣譚演變考〉一文指《國色天香》改變朱買臣和妻子的性格，並且非難妻子棄夫行為，見井上泰山：〈中國近世戲曲小說論集〉，大阪：關西大學出版部，二〇〇四年，頁一三六至一七七。

二三 舉《國色天香》中的〈買臣記〉為例說明。朱買臣見妻他而去，長歌自遣，唱：「朱買臣、朱買臣，行歌負擔妻子尚爾況路人（下略）」。見《國色天香》《古本小說集成》，上揭，卷七，上欄，葉十七下，該冊總頁五七八。

矣，何乃冒方汗之顏，出重赦之色以來見我哉？羞，死宜耳，強辭宜補。【二四】

好一句「羞，死宜耳」，朱婦還有餘地自容嗎？朱婦雖然死了，但「失德」之名卻留在世上。方孝孺（公元一三五七年至一四○二年）題的一首〈買臣妻墓〉詩說教氣味濃重，被筆記小說收入：「青草池邊一故丘，千年埋骨不埋羞，叮嚀囑咐人間婦，自古糟糠合到頭。」【二五】明代教喻婦女若要名節，從一而終是絕對而唯一的選擇。一旦忍不住苦，受不了屈辱，便成了朱婦那種「敗壞綱常」的人物。「三言」選集中，〈白玉娘忍苦成夫〉《醒世恒言》第十九卷）和〈金玉奴棒打薄情郎〉（《喻世明言》第二十七卷）都用了朱買臣休妻故事入話，勸世味道很重。我們知道朱婦故事真假參半，形象不乏穿鑿附會，但把她塑造成「失節」婦人，則最方便說教。

《爛柯山》全本散佚，今見明末《醉怡情》選入〈巧賺〉、〈後休〉、〈癡夢〉和〈覆水〉四齣，清乾隆《綴白裘》編入〈悔嫁〉、〈癡夢〉和〈潑水〉三折。《曲海總目提要》說此戲得名乃因「取樵子逢仙爛柯，以記朱買臣事」。【二六】據其所述，《爛柯山》頭緒頗

二四　見《國色天香》，上揭，葉十八下，該冊總百五八○。
二五　見鄭利華、陳廣宏整理，章培恒審閱：《方孝孺》，濟南：山東書報出版社，二○○四年，卷二，頁五十。
二六　《曲海總目提要》，上揭，頁一三二○至一三二一。

多。【二七】清代乾隆、嘉慶時期折子戲流行。【二八】一本戲如果情節繁多，人物蕪雜，往往不利演出。〈悔嫁〉、〈癡夢〉和〈潑水〉三折應是經過蕪存菁兼且受民眾歡迎的齣目。

我們先看〈悔嫁〉。崔氏與朱買臣離異後嫁給工匠張西喬。據《漢書》所記，朱婦是再嫁給「治道」的小卒，民間小說卻寫成杉青閒吏；無論怎樣改，始終離不開社會地位低微的販夫走卒。崔氏嫁他，指望富貴，卻仍要挨窮，因此悔恨不已。她三番四次叫張西喬做「無徒」。〈悔嫁〉一折主要寫兩人對罵，最後以崔氏離家出走，後悔嫁給張西喬完場。〈癡夢〉一齣寫崔氏得知朱買臣做了太守，「如今悔之晚矣」。她天真地想：「我今要去認他，也不難吓！」理由有二，一「他也不負心的」，二「又道是一夜夫妻百夜恩。」但她旋即回憶出嫁時父母叮囑她「要做一個好媳婦」。她聯想到「一鞍將來配一馬」的道理，並以自己「好似一個蒂結了兩個瓜」而羞愧不已。由於心裏頭燃起當「夫人」之想望，故有「癡夢」

二七 《曲海總目提要》云：「又添唐道姑種種挑唆崔氏，至於崔氏嫁張，而張跌損一足，崔因自悔忿，不與為婚，寄居鄰嫗家，逮閨買臣富貴，以此出謁自訴，仍求復還。（癡夢潑水二折）此殆稍為其妻文飾，實則已久嫁也。買臣未出妻時，夢見寶夫人之女，醒而復還。後為妻棄。大雪中，在寶門外，夫人見而憐之，贈之以金令入京應試，後娶寶女為妻。此因既失崔氏，不可不作團圓也。吾丘壽王嚴助等皆同時人。點撥著色，買臣本由助薦，今改在張騫名下，買臣請伐越，公孫弘不可。帝使難弘，然買臣未曾率兵。今云兵越仙霞，亦係點生色。」頁一三二。

二八 參考陸萼庭：《崑劇演出史稿》臺北：國家出版社，二〇〇二年，頁二六六至二六七。

一場。〈癡夢〉之「假象」和〈潑水〉的「真況」，對比強烈。崔氏先有當夫人之夢而生破鏡重圓的妄想，才大膽走到朱買臣馬前要求復合。為了突出崔氏的癡妄，〈潑水〉中她語帶瘋癲，朱買臣叫她「蠢婦」。請看朱買臣拒絕破鏡重圓的唱詞：

【太平令】收字兒疾忙疊起，歸字兒不索重提。蠢婦呀蠢婦，曾記得慘酷酷雙眸流淚滴溜溜，雙膝跪你，俺呵，那時節求伊阻你，指望你心回意回。

話畢上演馬前潑水，再對崔氏說：

蠢婦你既抱琵琶過別舡，我今與你已無緣，難將覆水收盆中呀！呸！名臭千年萬古傳，打下去。【二九】

「名臭千年萬古傳」總結崔氏在中國民間的印象。

《爛柯山》在明清社會上演時，會感動或教化觀眾嗎？文獻資料提供了答案。金埴（公元一六六三年至一七四○年）的《巾箱說》有如下記載：

康熙初間，有某邑民家節婦趙氏者，先是，夫亡，以無依受某聘，行有日矣。偶隨里母觀劇，演《爛柯山‧覆水》，所謂買臣婦者，極盡報悔欲殉之態，節婦即變色起，不竢終劇而歸。呼里母亟以某聘返之，且謂之曰：我今為買臣婦喚醒矣！遂苦節四十載而終。噫！觀劇之能感人，乃如是哉！如節婦者，真不可及已。〔三〇〕

這位趙姓民婦看《爛柯山‧覆水》，在康熙初年，因此推想當時演出的是選入《醉怡情》的劇本。校對《醉怡情》的《覆水》和《綴白裘》的《潑水》，發現後者刪去兩支曲子。《醉怡情》《覆水》在【北太平令】和【南清江引】多出【南川撥棹】和【北收江南】。

最重要的是的這兩支曲子直斥崔氏「傷風敗俗」，同時托物喻人，比「名臭千年萬古傳」一語更具體傳神，請看《綴白裘》闕去但保留在《醉怡情》的曲文：

【南川撥棹】（旦）這是落地水，要收他是怎提？悔出言駟馬難追，悔出言駟馬難追，

（生）蠢婦，你今日姓崔氏也不姓崔？

（旦）做高官我仍然姓崔，認高官不是誰。

三〇 金埴：《不下帶編‧巾箱說》，北京：中華書局，一九八二年，〈巾箱說卷〉，頁一三九。

【北收江南】　（生）呀，你做個傷風敗俗紀綱頹，遮莫好馬不待別人騎，鴛鴦飛去配山雞，你這般所為，你這般所為，呸！既然嫁雞怎不逐雞飛。【三一】

金埴記載趙姓婦女看戲後拒絕再嫁，原意在證明戲曲容易感動人心，他說：

志斯民者，誠欲移風易俗，則必自刪正，傳奇始矣。【三二】

若夫孌演逼肖處，能令觀者色動神飛，乍驚乍喜，甚至有簾幙中人淚漬巾袖者，蓋彼渾忘其當場之假，而直認為現在之真矣。埴謂，凡古今善惡之報，筆之於書以訓人，反不若演之於劇以感人為較易也。然則梨園一曲，原不徒為娛耳悅目而設，有

金埴接著舉出優童演出《節孝記》滿座感動為例，說明戲曲可以激發人情。他記述趙姓節婦的故事主要強調演員要「極盡」角色的神態、情感，人物的「真心」如實呈現，才能喚醒人心。我們由此卻掌握到《爛柯山》〈覆水〉一折喚醒趙婦羞愧心的力量。力量為何如此猛烈呢？我們推想幾個「有利」條件：第一她生活在一個話本小說大談「義夫節婦、名傳萬古」的

三一　見《醉怡情》，收入王秋桂主編：：《善本戲曲叢刊》，上揭，第五十四冊，頁一六九。
三二　金埴：《不下帶編．巾箱說》，上揭，頁一四〇。

社會，默默接受民間小傳統道德觀念的薰陶。第二她處境特殊，丈夫死了不久，就受別家的聘禮，她將背著「事二夫」的污名上路。第三是戲場特殊的感染氣氛，最易察覺到的是扮演《爛柯山》朱婦的優伶渾身解數的演出，投入角色，把崔氏赧顏羞愧的面貌「演活了」。我們推想，優伶愈能發揮崔氏赧悔之態，就愈能收到先「潑（辣）」後「悔」的反差效果。在強烈的張力下，崔氏之死無疑是一眾摒息以待的收場。趙婦看戲，因自身遭遇特殊，像一別有懷抱的傷心人。心事愈多，感受層次愈深。她設身於崔氏角色的世界，聯想到自己再嫁的現實。演員把「赧」盡情表演出來，自然引發她強烈的道德反應，於是突然從席中「變色而起」。從另一個角度看，這也可說是她聰明處：拂袖而起，讓自己「名傳萬古」，雖然她同時宣告「我今為買臣婦喚醒了」，但還需要付出四十年，才得到「節婦」之名！明清傳奇《爛柯山》提醒觀眾崔氏千不該離婚，萬不該再嫁，她咎由自取。民間觀眾看到她投水而死，心理上才得到「善有善報、惡有惡報」的「正義得到伸張」滿足感。從教化角度說來，《爛柯山》崔氏違反「忠貞」「節守」信條，死有餘辜，這相信對傳統女性觀眾有震撼作用。

在晚清民間演朱買臣休妻故事還有淮戲、川戲和京戲，說唱有福州平話，此外梨園戲、莆田戲和正字戲亦有演出紀錄。【三三】川戲、京戲和福州平話，均寫朱婦觸柱或撞石而死。

【三三】淮戲、川戲、京戲和福州平話的文本，本文用中央研究院歷史語言研究所編：《俗文學叢刊》，臺北：新文豐出版股份有限公司，二〇〇四年所編錄本。梨園戲、莆田戲和正字戲的演出紀錄見田仲一成：《中國地方戲曲所究》，上揭。

其中京戲用語最富現代性，不乏俚語穢話。我們在右題「汪笑儂真本」，左題「打磨廠東口寶文堂」之《馬前潑水》劇本看到「自由結婚」、「自由離婚」和「打麻雀打撲克」等「新潮」詞語。至於勸世教化味道最濃厚的，要算川戲。京戲汪笑儂本和川戲，在處理馬前潑水和崔氏撞死的情節上，頗為相似，唱詞唸白時見互通。但川戲頗費筆墨來描述朱崔二人的心理變化，又唱詞說教氣味頗濃，尤其最後兩句：「勸世人切莫學崔氏八敗，無運至等時來自然雲開」，語調幾近寶卷。【三四】

「化」入人生，沉思苦境：教化意義之現代詮釋

崔氏故事在舊社會因搖動大傳統的道德信條和小傳統「嫁夫隨夫」的鄉願，因此有懲惡的教化意義。但現在，她卻「獲得了今天觀眾的巨大同情」。【三五】但同情不一定等於感動。說到戲曲感人的力量與演員對角色的演繹功夫息息相關，可拿感人是沉思作品的先決條件。

三四　見中央研究院歷史語言研究所編：《俗文學叢刊》，上揭，第一〇一冊，頁四七〇至四七五。

三五　二〇〇〇年始小劇場京戲《馬前潑水》「風靡一時」，評論不少，演出理念方面可參考張燕鷹整理：〈小劇場京戲《馬前潑水》研討會綜述〉，《戲曲評論》，二〇〇〇年第四期，頁四六至五一；討論創作意旨的承傳方面可參考林葉青：〈從朱買臣休妻到《馬前潑水》〉，《藝術百家》，二〇〇五年第六期，頁十至十三。觀眾反應方面可參考齊致翔：〈嶄新的生命、奇異的空間：走進小劇場京戲《馬前潑水》之兩千年前崔氏之心〉，《中國戲劇》，二〇〇〇年第九期，頁三三至三五。

一九八二年江蘇省崑劇院首演的《朱買臣休妻》做例子。此戲劇本由阿甲和姚繼焜整理，並由姚繼焜演朱買臣，張繼青演崔氏，戲分四折，內容接近明代《爛柯山》，關目曲意多取《六也曲譜》，而典雅過之。【三六】我們相信現代觀眾不會在看戲後說「我今為買臣婦喚醒矣」，但是肯定會為演員準確地掌握人物複雜的心理變化而喝采。編劇安排張西喬首先上場，由他交代王媽殷勤為崔氏做媒，到崔氏上場又強調常受「王媽勸嫁張百萬（張西喬）」，這使得崔氏逼索休書後迅速嫁給張西喬合乎情理。〈逼休〉寫朱買臣在風雪中回家，他期待的是驅寒的一口粥，誰知妻子端上來的是休書。事實上大部份觀眾對故事內容耳熟能詳，〈逼休〉主要讓演員投入角色，然後借用角色的情緒變化表達劇情。雖然崔氏潑辣的形象深入民心，但編劇卻用「頓挫」手法使她的情緒產生抑揚起伏的效果。如何教一臉激憤的崔氏展露笑容呢？編劇在「獻寶」一段下功夫。【三七】朱買臣向滿臉怒容的妻子說算命先生曾說他「家中有一樣寶貝，可以壓在妻子的頭上，若是壓得住，一品夫人就做定了。」崔氏聽後，怎能不滿懷希望？張繼青拿捏準確，她把角色戴上「鳳冠」後既疑又喜的複雜心情細緻地表達出來。當發覺這不過是一隻籮筐時，張繼青亦掌握到被戲弄的羞憤。朱買臣天真而愚魯的行

三六 《六也曲譜》內較粗俗的詞彙如「死瘟難」，〈前逼〉《朱買臣休妻》一概不用。見《六也曲譜》，上揭，〈前逼〉，頁七一下。

三七 《六也曲譜》〈前逼〉一折有「戴鳳冠樂妻」關目，《朱買臣休妻》採入現代演出之中，加以潤飾，甚是可觀。

為，叫崔氏頓時手足無措。當她醒覺原來是假戲一場時，氣憤難平，情緒一經翻滾，便掀起索寫休書的波瀾。

〈潑水〉在四折中最具震撼力。我們看朱買臣和崔氏上演馬前潑水而深受感動，並非因為同情崔氏。崔氏是否值得同情，見仁見智。「馬前潑水」在中國社會深入民心，因為它表達了覆水難收的簡單道理。誰不懂離合無常？誰不懂恩情難再？誰又不懂世間事情已成定局，無法挽回的悲哀？但這些平凡不過的道理經過戲曲渲染，卻喚醒心底深沉的悲劇迴響。

這就是《朱買臣休妻》感人的地方。

本文認為現代劇場仍然是人情和教化的匯合處。相對傳統的高臺教化，現代劇場（引申至戲曲文學之重新閱讀）的教化內容活潑多了，不再局限於道德倫理或勸善懲惡範圍。因此與其說現代戲曲（文學）希望讀者、觀眾被動地接受「教」育，不如說它們能夠讓人主動「化」入作品，根據個人的學識品味，成就新義，領略人生。

本文嘗試用「業」的觀念剖析《朱買臣休妻》超越時代的意義。佛家稱凡所作的事都叫做業。業也是活動的結果。【三八】業因有好壞，因此業果也有好壞。佛教主張「自作自受」。【三九】崔氏在〈逼休〉迫索休書，因遇人不淑欲望是業的燃料，每個行為都有長遠的影響。【

三八　見勞思光：《中國哲學史》，香港：友聯出版社，一九八六年，第二卷第三章「中國佛教哲學」，頁一九八。討論佛教「業」觀的著述很多，本文不贅舉。

三九　見勞思光：《中國哲學史》，上揭，頁一九九。又參考凱倫・阿姆斯壯著、林宏濤譯：《眾生的導師

137

而「悔嫁」、「癡夢」，朱買臣顧念十年夫妻恩情，修復她一手摧毀的婚姻關係。但她忘記自己曾推倒朱買臣，留下昏厥的丈夫拿著休書出走。朱買臣曾經飽受崔氏「絕情」的「割斷琴弦」，因此他「以牙還牙」，「含恨」的「馬前潑水」。朱買臣不原諒崔氏，夫妻間的情義已絕，遑論愛戀。崔氏無法挽回結局，要獨自承擔過去的「所作所為」。我們看到生命的悲劇性：人在「流轉」中無法改變事情的發展，悲愴地認識到「流轉」乃由自己一手造成。

為甚麼〈潑水〉一折令人「化」入人生，沉思苦境呢？最重要的是編劇重新處理朱買臣對崔氏的「恨」。他對她懷恨，不是因為她「再嫁」，而是她當初「逼取休書心如鐵」。他恨得乾淨俐落。姚繼焜和張繼青把兩人交織「現在」和「過去」的恨、悔、哀求和拒絕盡情表演出來。我們自然隨著角色走進「人生」。崔氏在朱買臣馬前，第一次跪下來，且跪行且哀唱：

　　你今做高官駕高車，我低頭跪，特來接你。

朱買臣向跪著的崔氏唱：

　　【沽美酒】以往事不須提。裝瘋傻，假呆癡。逼取休書心如鐵，學楊花東復西，恁

　　　　——佛陀》，臺北：左岸文化出版社，二〇〇二年，頁六七。

顛狂，隨風飛。

崔氏聽罷，接唱：

【好姐姐】怎知奴身家，

此時崔氏站起來，唱下去：

嚐十載黃連滋味，難道你一朝榮貴，便忘舊時妻難拋棄，落花有意隨流水，歸燕無心銜墮泥。

唱到「喂呀！丈夫老爺呀……」，第二次向朱買臣跪下來。往事重提，朱買臣不由得怨

恨傷悲一湧而至。他唱：

俺朱買臣，心惶悽，想當初破屋堂前，屈膝於伊，如今在十字街頭，伊跪馬前，這叫我怎生置理？

崔氏執奪鞭尾，二人互相拉扯，朱買臣奪回馬鞭，並把崔氏往後一推。最值得注意的是，站著的朱買臣和倒在地上的崔氏，無論位置、情緒都對立，形成很大張力。朱買臣將會消融這股張力嗎？他會回心轉意嗎？我們只看到朱買臣角色搓手，打圈兒。他思想徘徊：收還是不收呢？遽然間響起一陣嘩聲，朱買臣馬鞭一揚，有了決定。嘩聲可看成民眾輿論，或者是朱買臣心底思想的反射。他對崔氏說：

老天哪！看來是，裂縫之竹難合彌。

崔氏傷心不已，抓住朱買臣衣袖，向他哀求：

丈夫老爺，帶了奴家回家吧！

她站了起來向他問：「難道無半點回心轉意？」她向朱買臣第三次跪倒地上，就是收集潑水之時。她空自歡喜了一場，拿著空盆站起來，接受她無法避免的「業」果。當初她「將琴弦來斷」，今日有「潑水難收回」的下場。我們看到崔氏的希望在眼前一一破滅。她第四

次跪下，唱：「（水呀水！）今朝傾你在街，怎奈街心不肯存。往常把你來輕賤，今朝一滴啊呀值千金！」我們看到、聽到崔氏千般悔恨萬般哀求但無力回天的悲痛。《朱買臣休妻》告訴我們人情的真相和社會的法則。朱買臣在〈逼休〉一折曾經目睹二十年婚姻關係一朝崩潰，看著妻子撕破「與子偕老」的理想生活。他嚐過乞憐無效慘遭白眼的悲痛，因此當崔氏乞求修復，他教她也一嚐被人拋棄的滋味。他馬前潑水，為的是叫她人前出醜。這種「以牙還牙」互相折磨的關係也看得人感慨萬千。

結　語

　　未入仕途的朱買臣是堅守原則的典範，有讀書人的精神特質。「道」是士人經過「哲學的突破」時期發展出來的精神憑藉。【四〇】讀書人無論身處那個階層，都以堅持思想信念（intellectual convictions）為貴。孟子言「無恒產而有恒心者，惟士為能。若民，則無恒產亦無恒心。」朱買臣在未遇時「君子固窮」，他束薪苦讀，靠山林資源維生。他雖然沒有產業，但精神生活豐足。朱買臣出身寒微，但因嫻熟《春秋》和《楚辭》而走進魏闕，成為維繫「大傳統」的一份子。本來他在「守道」方面可以更上一層樓，可惜他晚年謀害張湯等

四〇　余英時：《士與中國文化》，上海：上海人民出版社，一九八七年，頁九十八。

141

事，都是行止上的瑕疵。但「小傳統」民間社會對朱買臣在魏闕內發生的種種是非，興趣不大，倒是他「勤奮讀書」、「大器晚成」和妻子「嫌貧棄夫」等逸事對生活在「小傳統」的平民百姓來說，平易近人而又富有教育意義。道理愈是簡單，愈是歷久常新。另一方面，朱買臣是「還報」精神的象徵，其「悉報有恩」的處世價值和行為，是有教化意義的。但在朱買臣休妻故事的流變裏，我們看到說教氣味最濃的，莫過於朱婦「羞死」一環。民間戲曲吸收文人的想像和誇張，此外還有話本、筆記的敘事角度以及宋明大傳統「失節事大」的道德觀點，一併塑造出「失節」的形象，以及「羞，該死」的下場。活在小傳統當中的平民百姓，不懂得把真相和藝術區分清楚，以為模仿典範的所作所為就是典範。崔氏故事的教化作用在於塑造出徹頭徹尾一個「非典範」人物。上文那位趙姓婦人，她以為反其道而行，自己便是「守節」模範，是極具代表性的顯例。

用今日眼光看《漢書》中的朱婦，她可能不再是失德的「經典」，而是「勇氣」的象徵，因為她為自己的一生作出抉擇。在她眼中的枕邊人，非儒非樵，行為舉止異於常人。她眼前的處境不但令她難堪，更難過的是對於丈夫會否有出人頭地之日，毫無憑著。她不能「固窮」，也缺乏對丈夫「脫貧」的信心，只有主動求去，尋找出路。只是她的故事一來一錯置了時代（anachronism），二來更因她說了「如公等，終餓死溝中耳，何能富貴？」這些話而失去別人對她的同情，使她後來在從一而終的絕對道德信條前成了「反面教材」。但從現代

人對生命意義的追求來說，她以「休夫」肯定了自己生存的價值。人先有對自我處境的判斷能力，先有「自省吾身」的習慣，才會為自己的行為作出抉擇。因此她「自經死」也可看成自我抉擇的一種表達。

儘管我們為《漢書》朱婦的死找來不同的解釋，但仍去不掉它所揭示的人生悲劇。「覆水難收」一直是朱買臣休妻故事的母題。經過現代整理的崑劇《朱買臣休妻》，成功地在特定而又耳熟能詳的關目內演出當中的情味意境。演員細膩的做工和對角色情緒的精確掌握，令我們領會到朱買臣夫妻故事的涵義。角色的互相關係連繫著世間萬物不斷「流轉」的法則，人以欲望燃起業力，便得承擔將來的結果。朱婦當日絕情地「割斷琴弦」，今天便逃不了被朱買臣絕義含恨地「馬前潑水」。本文相信在現今大小傳統「涇渭交流」的文明社會，戲曲雖不能「教」，但能「化」。至於觀眾能從一本戲曲領略多少人生趣味，且借納蘭性德的詞集名稱來作解語：「如人飲水」。

143

朱妻的歷史宿命

劉楚華

一

據史傳，朱買臣家貧，好讀書，不治產業。《漢書・藝文志》記有朱買臣賦三篇，但沒有流傳下來。朱買臣當官，原由嚴助的推薦，在武帝前說《春秋》，談楚辭，又善於辯論應對，武帝喜歡他，賜拜為侍中。事業高峯是平定東越有功，徵為主爵都尉，列位九卿。《漢書》本傳對朱買臣政績著墨不多，反而用不少篇幅，記他發迹前後的瑣細小事，大概從三方面說。

首先寫他的婚姻狀況。早年的買臣賣柴薪自給，妻子負載相隨，買臣常在路上邊走邊謳歌，朱妻多次制止，買臣愈發大聲疾歌，妻感到羞愧，要求離婚。《漢書》很細緻地記下夫妻的一段對話，朱買臣笑說：「我年五十當富貴，今已四十餘矣。女苦日久，待我富貴報女功。」妻恚怒曰：「如公等，終餓死溝中耳，何能富貴？」終於離婚。

後來故妻隨後夫掃墓，遇負薪的朱買臣，見他饑寒，叫他一同飲食。買臣拜會稽太守，

144

衣錦還鄉見故妻，妻子的新夫在修路，買臣用車載他們夫妻回家，安置園中，供給食用。一月後，妻子自經而死。至於此期間生了甚麼矛盾，故妻因何自殺，《漢書》語焉不詳。從史載看來，這對貧賤夫妻性格不和，經常齟齬，但非無感情，不至於恩義斷絕。至於朱買臣，文才橫溢，卻困頓太久，性情非同一般，貧且不說，肯定不是好侍候的丈夫。

其次，寫鄉人態度轉變。朱買臣拜會稽太守，暗懷印綬，穿著舊衣服，徒步往會稽郡邸。守邸的小吏不知情，沒有特殊禮遇，舊相識素來輕看買臣的，亦不相信他會拜官。直至親眼看見印綬，才大為驚慌，爭相列隊，在中庭正式行禮拜謁。回到吳郡，召見故友，過去曾經幫助他、給他飲食有恩的人，都一一報答。看來，朱買臣愛恨分明，是個有恩知報的好兄弟。

其三，朱買臣參加過一場政治爭鬥。他與嚴助共為侍中時，以刀筆起家的張湯只是小吏，曾為買臣等奔走服役。後買臣失官，被張湯排擠凌辱。一次，朱買臣去見湯，湯坐在床上沒有行禮，買臣心懷怨恨，常找機會報復。最終朱買臣等三長史合謀誣陷張湯，逼使他自盡。古代史家用筆微妙，常取材不顯眼的小節，從側面揭露人物性格。《漢書》含蓄地寫朱買臣素懷怨憤的心態，表面上沒有明顯的批判，字裏行間實隱含是非。對照張湯傳，可知《漢書》的作者同情張湯，不值買臣。現代讀者，多少還能感到朱買臣性情中，實有深不可測的複雜處。他打擊敵人，處心積慮，出手不軟。對政敵如此，對老妻何如？

145

過去社會，對於忽然發迹的文人特別好奇，加上他的離婚由妻子主動要求，民間自然諸多附會，以訛傳訛，衍生出後世小說戲曲的休妻故事：負薪守志、妻子求休、發迹還鄉、故妻求合、馬前潑水的作品系列。

《漢書》無隻字提及潑水行動，一般考史者以為事屬子虛烏有，是姜太公傳聞的嫁植。也有論者從較廣的背景看，例如鄒化志的〈馬前潑水考〉就認為，古代婚俗原始、禮教寬鬆，漢代女性又有較多婚姻自主權，朱買臣妻逼休與馬前潑水之事，未必非真。

二

朱買臣事從歷史到戲劇，經歷長遠的衍變過程，論者有頗詳的考證，本文不擬論證其間糾葛。我們注意到史傳的書寫尺度較嚴，既不能盡錄，又要力求客觀信實。文學則反映現實也投射理想，所表現的視角，常常比起歷史要生動逼真。與大眾娛樂關係密切的小說戲劇，故事多依託史事傳聞，改頭換面，其至常有憑空捏造、誣蔑古人的情況。但不論如何杜撰，故事背後所展示的社會結構、道德風貌、世俗意識都有所本源。

歷史的真實與戲劇的真實，是文化地圖上兩道平行的風光綫，同樣見證古今婚姻風尚。

古典戲劇中以婚姻為題材的作品，佔總量近三份一，其中的婚變劇，可以說是中國文學中婚

變主題的最重要載體，是古代婚姻制度的難得註腳。

唐宋科舉制度，讓文人可以透過考試遽然發迹。仕途之否泰、社會地位之升降，又常與婚姻變化相連。

第一，悲劇原型，夫妻不諧，離散收場。

宋代雜劇戲文中，不乏拋棄糟糠妻的負心漢故事。宋南戲戲文作品包括大量民間婚變劇，例如《趙貞女蔡二郎》，蔡伯喈棄親背婦，馬踏趙五娘，結果遭雷擊而死；《王魁負桂英》，王魁拋棄妓女敫桂英，桂英自盡；《王十朋荊釵記》，王十朋發迹棄妻，錢玉蓮投江。如今尚存的最古戲文《張協狀元》，內容是張協高中後以怨報德，劍刺貧妻，負心人雖終與髮妻重聚，卻是非由情願、脅於利害的勉強安排。早期婚變戲的丈夫多是文人，妻子低賤，或是妓女或是出身貧寒。這類夫妻組合，大部份以悲劇結局。這些作品反映宋代社會婚姻意識，明顯接近大眾心理，表現對被拋棄婦女的同情，對負心文人的譴責。

第二，團圓轉化型，夫妻先經離散，後終可重圓。

隨著時代觀念及戲劇趣味的轉變，尤其屢經明代文人改編，上述負心漢的形象得到修補。例如高明《琵琶記》的蔡伯喈，有情有義、全忠全孝；《焚香記》的王魁不負心；《荊釵記》的王十朋變成戲曲中最難得的摯誠好丈夫。負心文人得到徹底翻案，做丈夫的總有百般無奈，或忠義當前，或奸人加害，或音書誤送。做妻子的總要經歷重重考驗，自殺不死、凍

147

餓不壞、逼嫁不從，最重要的是能堅守貞節，於是無論怎麼曲折艱難，夫妻總有團圓之日。

書生文運否泰無常，明代流行團圓轉化型的婚變作品，明顯同情他們發迹前的窘態。而夫妻團聚的結局，則可以滿足普羅觀眾的補償心理。直到現代劇場，團圓型結局仍是婚姻故事的主流。

第三、非典型類，難以歸類的婚變狀況。

劇中夫妻以非一般因素而離合，這些案例不論團圓不團圓，情況都比較複雜。

原出漢代《列女傳》的魯秋胡戲妻事，秋胡妻投江自盡。在元雜劇《魯夫秋胡戲妻》中，妻子因為被丈夫桑田調戲，索求休書，後來在家姑的勸説下，夫妻復合。此例中丈夫犯了錯，妻子克盡孝道，深明大義，勉強團圓。同一故事有另外一種演繹，秋胡非存心調戲，只是試探妻子，開玩笑而已，誰都沒錯，鬧劇一場。

元明雜劇中不少神仙道化題材，故事中的男人看破紅塵，隱居求道。遁迹山林之前，要辭官出家，往往會幹出殺妻棄子的極端行為。明謝弘儀《蝴蝶夢》中莊周假死，扮成王孫誘惑妻子，韓氏迷情改嫁，莊子復活後，命韓氏懺悔修道，結局雙雙成道飛升，可謂另類的重圓。清嚴鑄《蝴蝶夢》中的莊周復活後，揭破妻子，田氏羞愧無地，自劈而死，莊周逕自修仙，夫妻離散，屬另類的分離。前劇的韓氏得到丈夫點化而升仙，可謂僥倖，但非世俗意義的家庭團圓。後劇中的莊周不曾直接休棄，田氏經不起試探，貞節失守，羞由自取。從表面

情節看，她死於自殺，非由他殺，與人無關。

所謂非典型，乃因劇中丈夫的行為，或有可爭議之處，但又非悲劇原型中的無理休棄。

他們的背離行動，在法理上難以歸罪，而他們的意向，就成為決定妻子去留的主要關鍵。劇中妻子的行為，假若得到丈夫包容，婚姻或可以僥倖保持；反之，若不學元雜劇秋胡妻般妥協，不像琵琶記趙五娘般千磨百折、貞節無瑕，而是稍有差池，則必墮無法復合的困局，還要獨自承受悲劇的後果。

三

朱買臣的婚姻變化，事屬非典型。《漢書》的朱買臣妻，羞於丈夫不事產業，下堂求去。在婚姻倫理上，朱買臣不算犯錯；買臣妻改嫁，最後死於自殺，雖然原因不明，至少從表面看，責任不由朱買臣承擔。

宋元戲文《朱買臣潑水出妻記》，其事不詳，但知有潑水行動，悲劇結局。

元雜劇佚名的《漁樵記》（全名為《朱太守風雪漁樵記》），可能成於元代較後期，已趕上戲劇的團圓潮流，劇中朱買臣衣錦還鄉，拒絕與妻相認，後經第三者王安道的調解，指出當日朱妻劉氏，因恐丈夫偎妻靠婦不求功名，故意逼寫休書，由劉父暗中資助路費赴考。

朱買臣明白真相後，夫妻歡慶團圓。

《漁樵記》故事情節，將潑水出妻，變成逼休赴考的夫妻鬧劇。戲中朱買臣是劉家贅婿，相對於《漢書》較中性的描述，劇本削去朱妻離婚前「負載相隨」及離婚後「呼飯飲之」的情節，集中在逼休及潑水兩場做文章。另外刻劃劉氏性格缺陷，塑造為有幾分姿色、外號玉天仙、素不賢慧的女人，戲曲中這種類型，通常不是好貨色。此劇情節破綻不少，人物性格不一貫，夫妻心中舊恨未得到真正解決，狠狠相罵在前，潑水後急遽團圓，結局牽強。雖然如此，由於劉氏是假意逼休，用心在激發丈夫進取功名，加上離婚後實未改嫁，在情在理，朱買臣即使心不甘願，亦無拒絕復合的理由。

《漁樵記》第三折朱買臣還鄉，由張別古向劉氏傳話，轉告他中官以後的威勢，並叫她改嫁。劉氏罵說：「他在俺家做了二十年夫婿，每日家偎慵墮懶，生理不做。今日做了官，就眼高了，這廝原來是個忘人大恩，記小恨……的夕弟子。」第四折朱買臣不認妻，王安道也勸說：「知恩不報非為人。」這些說話無不針針見血，刺中文人的痛處。作者分明要為窮書生出氣，開脫忘恩負義之惡名，安排朱買臣回心轉意，勉強把惡妻認了。又惟恐觀者不服，劇終還透過聖旨，為團圓作終極註腳，以塞眾口：「朱買臣苦志固窮，負薪自給，雖在道路，不廢吟哦，特葳加二千石，以充俸祿。妻劉氏，其貌如玉，其舌則長，雖已休離，本應棄置，奈遵父命，曲成夫名，姑斷完聚如故……。」

團圓本的《漁樵記》，流行程度又不及悲劇的朱買臣故事。

明代以後，朱買臣妻的形象可謂每況愈下。

明佚名《爛柯山》傳奇，北京戲曲研究所藏清代抄本，全劇共二十七齣，筆者未見。《綴白裘》所選《爛柯山》七齣，其中〈寄信〉、〈相罵〉、〈逼休〉、〈北樵〉四齣繼承《漁樵記》的人物情節。另三齣〈悔嫁〉、〈癡夢〉、〈潑水〉應屬後出的作品。劇中崔氏，是個不甘貧賤、貪慕榮華的潑辣愚婦，她所作的一切，結果都與預期相反，故事讓她在離婚之後，逐步陷入困境。

崔氏所犯的全是明代婚姻倫理的大忌。

其一，她跟朱買臣捱了半世窮日子，中年改嫁，原為脫貧，豈料改嫁後，反受後夫惡待，被眾人恥笑。她看差了朱買臣的運數，高估了自己的婚姻本錢，像賭徒般孤注一擲。可惜命運作弄，她滿盤落索。

其二，文人說，君子要固窮守道。丈夫窮的時候，作為女人的，幫他護他，天經地義，否則難望有好下場，這是小說戲劇中和諧婚姻的金科玉律。崔氏的不智，在於窮的時候損了君子的顏面，卻癡心妄想丈夫回心轉意，以致自招其辱。

其三，對於明代的丈夫，尤其是文人，要求他在榮貴後與離異的故妻復合，不是簡單的一筆夫妻賬。收回一個失節的婦人，事關名節。何況在法理上，朱妻已經改嫁，她與朱買

臣的分離狀態，已經沒有迴轉餘地。劇中朱買臣當眾侮辱崔氏說：「你學楊花東復西，甚顛狂，逐風飛。」又罵她：「年將四十，羞羞搭搭薦行枕和席」。假若朱買臣認了，受世人譏笑；不認，惡果由崔氏一人承受，勢所必然。

其四，《漢書》說，朱買臣將故妻置養於園中，可以想像，她在相對私密的空間自毀。〈潑水〉一齣排場鬧熱，滿街群眾，前呼僕從，新任太守得意登場。崔氏之愚在於眾目睽睽之下求復合，兩行僕吏，都殘酷地暴露在公眾之前。如此情勢下的決定，已由馬前擋路，在眾目睽睽之下求復合，分明把朱買臣推向自主，故事自然將崔氏推向自盡，結果死在青山閘下。而朱買臣，就相當於聖經中審判耶穌的彼拉多，在眾人面前洗過手，說這愚婦之死與他無關。

總之，我們若不認同古典婦道的觀點，或可作如下論斷：崔氏先是錯嫁書生，終蒙書生詛咒。其次錯在求休，顛覆綱常，難容於世。其三錯判形勢，不識文人小器，既想求休，又出手太遲。其次生不逢時，活在「餓死事小，失節事大」的明代，又偏偏不抵饑餓，一個只求溫飽的卑微欲望，讓她萬劫不復。

四

史書中不和的夫妻，所在多有。古代文人發迹前的際遇，多與朱買臣相似，但每一段婚

姻情況又有不同。

窮書生之中模範夫妻有梁鴻孟光，這段美滿婚姻的秘密，不單在於孟光長得黝黑、貌醜而力大，關鍵在於結合的抉擇，原由孟光自主。加上梁鴻具有真隱士情操，守窮到底。夫妻雙方都沒有榮顯的期望，安貧樂道、舉案齊眉是自然的結果。相對於梁鴻，所有終能拜官富貴的書生，莫不是守機待發的假隱士。

姜太公發迹前被妻子逼休，所以後世有馬前潑水的附會。姜、朱的情況相似，所以潑水又被嫁植到朱買臣戲中。漢代蔡澤發迹很遲，據說也因此曾被妻子惡待。百里奚不認糟糠，秦入秦求官，落敗還鄉，妻子正在家織布，沒有下機迎接，被視為慢夫無禮，後代戲曲還說蘇妻家有資財，曾賣釵助夫赴考。在所有離婚婦人中，朱妻最貧，沒有條件攀比。

另《唐詩紀事》卷二十八有一段關於窮書生的離婚傳說。江西楊志堅嗜學而貧，夫妻不和，同意離婚，臨別楊贈詩一首曰：

平生志業在琴詩，頭上於今有二絲；漁父尚知溪路暗，山妻不信出身遲。荊釵任意撩新髮，明鏡從他別畫眉；今日便同行路客，相逢即是下山時。















楊妻王氏持詩往見顏魯公，想申請離婚的文件，顏魯公以為此事敗俗傷風，不能無所褒貶，於是將她打了二十板，聽任改嫁，同時厚贈楊志堅布絹二十疋、米二十石，並安排工作。據說，從此以後，江左數十年，女人不敢輕棄其夫。自來詩話筆記之事，多由文人炮製，原不可盡信，後來《說郛》再加增飾，又載錄於《江西通志》，自此傳說便成真了。王氏改嫁後如何，不得而知。奇怪的是，遍尋《全唐詩》，不見有楊志堅其人的作品，卻憑遭妻一首而無端留名詩史。

我們注意到上述棄夫惡婦，下場都不至於赴死。前文提到過的魯大夫秋胡妻，與漢朱買臣妻，兩個可說是特例。她們的死恰好成對，得到不同的歷史裁決。前者守節，寫入《列女傳》，後者失節，逃不過史筆，受到各種形式的恥笑和誅伐。和其他惡妻相比，朱妻的最大不幸，是她一直沒有得到文士的寬容，成為嘲諷的典型對象。歷代窮儒（如晉王歡），在未顯之時，家無斗儲，乞食誦詩，妻子稍有不滿，他們就搬出朱買臣事加以訓誡。那就等於文士不治產業，才能成為學者鴻儒，讀書為天經地義之事，婚姻生活中最基本的現實問題也就可以漠視了。

隨著文人身價的高漲，女性社會地位的下降，加上宋明之後貞節的風尚，朱妻受到一代比一代嚴苛的批評。朱買臣傳說的附會和再造，實際上是古代龐大婦道教育工程的重要部份，而其中推波助瀾者，乃是把持話語權的文人墨客，他們當中的衛道者，對衝擊綱常的改

嫁行為深惡痛絕，借筆記、小說、戲曲炒作輿論，務求達到宣傳教育、道德懲戒的效果。普羅大眾不辨虛實，將傳說當真，惟其如此，才能阻嚇社會上離婚的風氣。

宋明以後文人，眾口一詞，將朱妻的死，定性為「羞死」，並為之立「羞墓」，寫入方志。宋范成大撰《吳郡志》：「死灣亭在閶門外七里，漢朱買臣妻恥而自縊處也。」《至元嘉禾志》：「朱買臣妻初見夫貧棄夫，改嫁杭青堰吏，買臣為內吏衣錦還鄉，其妻羞死於此，故號死灣亭。」萬曆《秀水縣志》：「妻羞死於亭灣，故名羞墓。」萬曆嘉興文人李日華《六研齋筆記》題嘉禾北門杉青閘：「三閘奔湍，一塘遠接吳淞水，兩行垂柳綠如雲。今古送行人，買臣妻醵藏羞墓。秋茂郵亭遞書處，路逢樵子莫呼名，驚起墓中靈。」方孝孺《遜志齋集》為羞墓賦詩：「青草池邊一故丘，千年埋骨不埋羞；叮嚀囑咐人間婦，自古糟糠合到頭。」

明人再將杜撰的潑水事，寫入蒙書教材。流行廣遠的《幼學瓊林》，清代版本中「夫婦篇」列舉歷代夫妻不和故事，作為反面教材。男子出妻，舉例一聯，說：「殺妻求將，吳起何其忍心；蒸梨出妻，曾子善全孝道。」為求將而殺人，固然荒誕，殺人不如殺妻的心態，更是奇怪。以蒸梨不熟、侍親不孝為由而出妻，在古代家庭生活中十分常見，甚至受到鼓勵（如漢姜詩妻，因汲水太遲而被逐）同篇最後舉非典型的夫妻組合兩對：「可怪者買臣之妻，因貧求去，不思覆水難收；可丑者相如之妻，貪夜私奔，但識絲桐有意。」

此一聯十分值得玩味。司馬相如琴挑文君，亡奔西蜀，家徒四壁，最後分得卓王孫僮僕百人、錢財百萬，可謂人財兼得。傳統教育女子從一而終，「夫有再娶之義，婦無二適之文」，如依照宗法婚姻倫理，離婚和私奔應同受譴責。可是文人吟詠，美此宿世情緣，嘆文君才情風韻，歌頌其事者多如牛毛。雖勸誡女子尤其自己的妻女不得仿傚，而語多帶同情。試問誰個士人不羨慕相如、不悅蜀女？又誰個文士不口誅筆伐崔氏？卓文君非禮亡奔，買臣妻合法出離，文人對二婦的評價有如此差異，無非從男性本位出發，以滿足他們的功名欲望，並以之為評斷準則。潑水題材之所以在戲劇不斷流轉，固有綱常意識的主導，文化氣候、理學流行等因素的投影，然而背後真正的操控者，實是刻薄寡恩的博學鴻儒。當然，不能說文人評論都不公允，在倫理壓力之下，持平的聲音畢竟佔少數。

五

讓我們再檢閱戲曲中的惡妻。

戲曲中不守道的婦人，罪行嚴重首算潘金蓮，犯淫、殺夫，萬惡不赦，於是武松替天行道，私刑殺嫂。其他惡婦，行為沒有牴觸法律，惡不至於受刑戮，但道德上不為俗世所接受，多悲慘下場，而且往往以死亡終結。惡人死於意外當然是天意，所謂因果循環、報應不

爽。婦人知罪自殺，都因羞慚。《蝴蝶夢》田氏的死，抵償了失節之罪，夫妻恩怨可算擺平了。《爛柯山》表揚書生苦讀，為窮儒洩忿，批評不耐貧窮的妻子，符合士人心態。由於社會一面倒同情書生，比之田氏，崔氏承受更沉重的輿論指責，除了不得不死，還成為戲曲中最不體面的失節婦人。

文人貪富嫌貧、勢利涼薄，與俗人沒有不同，加上道德包袱，對於背叛的妻子，自會搬出禮教理由，多加恥笑。現實人生有很多無奈，常有為求生而妥協的情況，民間對此卑賤窮婦，未必一味苛責。日夕面對柴米油鹽之事，他們比道學先生多一點諒解。夫妻矛盾糾葛，他們更敢於探索解決方法。這也是婚姻主題的小說戲曲大受歡迎的原因。

明清白話小說反映市民意識，市井小民的婚姻態度往往比儒士開明。《喻世明言》開篇，記一則婚變故事〈蔣興哥重會珍珠衫〉，如下：

蔣興哥夫妻本甚恩愛，興哥行商期間，妻子三巧兒被媒婆唆擺，與陳大郎通姦，贈他蔣家珍藏的珍珠衫。興哥發覺姦情，懊恨自己為蠅頭小利冷落妻房，因念夫妻之情，不忍明說過失，只將妻子遣回娘家，再送去休書。後來，三巧兒改嫁吳進士為妾。陳大郎則病死，其妻平氏賣身葬夫，二嫁給興哥，新婚之夜，興哥重見珍珠衫，得悉前緣。一年後，興哥做買賣犯上官非，斷獄縣官正是吳進士，三巧兒念情，

苦求後夫相救，興哥得以免禍。吳進士發現二人關係，見他們依然相戀，不忍拆散，於是送三巧兒還給興哥，平氏當了正室，巧兒反成側妾。一夫二婦，團圓到老。

三巧兒多番失節，平氏喪夫再嫁，一個是通姦的妻房，一個是情敵的家室，興哥竟能都寬恕接受。敘述者對主人翁有這樣的評價：「傍人曉得這事，也有誇興哥做人忠厚的，也有笑他癡呆的，還有罵他沒志氣的。正是人心不同。」篇末詩云：「恩愛夫妻雖到頭，妻還作妾亦堪羞。殃祥果報無虛謬，咫尺青天莫遠求。」

故事之所以感人，正在民間素樸的人情。儘管說話人沒有忘記道德教誡，羞笑變節的婦人，到底三巧兒是被寬恕了。可見，通俗小說的市民婚配，如遇上衝突，還存在一定的迴旋空間。明清小說戲曲，其實一直在反思婚姻問題，摸索夫婦離合的不同因素，人們似乎在期盼開明的婚姻制度，好讓在婚變困局中的人，多一些選擇餘地。

興哥故事在戲曲中有二個版本，一是《曲品》題《珍珠衫》，情節改編為媒婆詭姦，巧兒卒以貞終。另一是袁于令的《珍珠衫記》傳奇，止存佚曲。經過文人改動，戲曲故事由不完美的重圓，變為保節團圓，與小說大異其趣。我們可以想像，同一處境換上文人，必不似興哥的忠厚豁達。文人氣節至上，婚姻講求全忠全孝、有貞有烈，否則夫妻就恩斷義絕。對於女性，節操是離合關鍵，貞則合，不貞則離，屬於二元對立的觀念，難有其他出路。

朱買臣妻到了明代，牢牢地被釘在婚姻史的恥辱柱上。文化風光線中，一塚孤獨的羞墓，與茂密如林的貞節牌坊相映襯。中國家庭制度長期穩定，個體付出很大代價，崔氏就是其中一個女性贖罪人。她的死是所有婦人的鑒戒，她的恥辱，象徵失敗婚姻中貧婦所承當的詛咒。作為婦教的反面形象，她與眾多貞烈婦人並列，榮辱對比鮮明，惟其如此，戲曲與蒙書這兩種大眾教材，才能達到深廣的倫理教育效果。

六

戲劇是時代的眼睛，人們對劇中人事的評價，受社會道德觀念的約制。中國戲場的觀眾，又長期受倫理中心價值及士人心態的支配，所以朱買臣妻的悲劇，是經歷時間鞏固而定型的結果。

戲曲機動的舞臺天地，讓戲劇人物不斷調整更新，以適應時代的情趣。隨著禮教的鬆懈，婚姻倫理與兩性關係的演化，現代戲曲出現新的風尚。萬惡不赦的淫婦潘金蓮，持續成為翻案戲的現代寵兒。朱買臣故事格局，有歷史的限制，即使從當代婚姻法律與倫理看，既定的情節結構不容易推翻。但是貧賤夫妻的窘迫、生存的艱難、命運的難測，是歷久常新的現實題材。劇本的調度和舞臺的加工，可以為故事作深層次的挖掘，帶出超越時代的意義。

經過整理的崑曲《朱買臣休妻》，取自《綴白裘》本。刪去原劇瑣碎的齟齬及一面倒的責難，淡化舊劇勸善懲惡的氣味，讓演員在舞臺表演上，更多用力於深化人物的思想情感，聚焦在〈逼休〉、〈癡夢〉與〈潑水〉幾場，既讓故事發展顯得合理，夫妻雙方的內心苦痛、離別前後的矛盾煎熬，都充份得到發揮。它以短劇篇幅，而能直探人性深處，洞察現實生存的困局。

現代社會，兩性關係比古代開放，但也無所依歸，婚姻制度不穩定，戲曲中樸素的離婚故事，變得更能發人深省，只是觀眾的感受比較複雜，會隨個人身份經歷，對劇中夫妻寄予不同程度的理解與同情。

筆者偏愛《朱買臣休妻》中張繼青、姚繼焜的表演。全劇恰到好的情緒收放，深沉的悲劇張力，瀰漫著人生況味，令人感動。他們精湛的舞臺詮釋，不但說明崑劇在現代舞臺上的非凡活力，還進一步鞏固了朱買臣故事的經典價值，讓我們相信，這個非典型的休妻故事，比起典型的團圓婚變戲，可能更具創造詮釋的潛力，尚存多元開發的空間，可以不受時代的限制，一直敷演下去。

如此說來，朱買臣妻是注定萬劫不復了。讓我們遙向杉青閘下饑餓的羞魂，為她對婚姻倫理所作的犧牲，澆灑一祭。

160

何處有清流

昌　明

回到斗室，窗外景致平平，屋內無一可以談心之人。餘糧無多，過著不勞動不得食的日子。偶染風寒，兩個月來咳嗽未癒。天地生我，何以活得如此寂寥？若人不僅為衣食而奔走，則何者當為我之抱負，庶幾生而無悔，死而無憾？

一個年近半百的窮儒，憑甚麼仍迷戀書冊，難道就真只為提名金榜、當官發財？這個讀書人從書本上學到了甚麼做人道理，足以自得其樂，又能令親人甘於忍饑受寒、共度清貧歲月？

二十年來，朱買臣讓妻子崔氏跟他過著不溫不飽的日子，他真過意得去嗎？崔氏時有怨言，買臣是心中有愧而盡量忍受嗎？一個渴望做官，一個急於「脫貧」，他倆只有在一起編織超離現實的美夢、幻想當上官老爺和官奶奶時，才算有共同語言。然則這二十年來，這段貌合神離的婚姻是怎樣度過的？

161

一場大夢方清醒

〈癡夢〉一折，崔氏上場即唱「行路錯，做人差」，她的差錯究竟在哪裏？看完《朱買臣休妻》一劇的人，或認為這女人錯在沒選擇跟丈夫同甘共苦到底，反嫌丈夫貧窮，逼他寫下休書，讓她另嫁。然後她遭到報應，先是改嫁了一個虐待狂，成了家庭暴力的受害者；繼而前夫當了太守，卻以馬前潑水的絕義，回報當日她逼寫休書的絕情。進而認同劇本改編兼導演阿甲的觀點：「無論甚麼時候，做妻子的當她的丈夫因發憤求進遇到困難時，去拆他的臺，終是不能使人同情的。」覺得崔氏最後投水而死，雖令人唏噓，也是咎由自取。這樣的解讀儘管直氣壯，卻沒有讓我們對此劇的真正靈魂崔氏，生出一份同情了解。

阿甲和姚繼焜這個改編劇本，儘管有上述的「主題思想」指引，但多得他們對崑劇表現形式的尊重，讓本劇依然留有許多可供思考的空間。（阿甲有關戲曲表演的特色及不宜以燈光製造氣氛的見解，尤值得今天的戲曲改革者好好反省。）改編雖強化了朱買臣一角，但戲著重的仍是崔氏，她的「癡夢」尤其是重心所在。而奇妙處就在這樣一個並不為一般觀眾喜愛的人物，當她踏上主角的份位，那麼觀眾，起碼就我而言，得怎樣調整自己的「偏見」，去正面看待這個人物？

不一定要為她翻案，說她不過是封建婚姻的受害者，一個只求溫飽並無大志的不幸婦

女。誠然，她的不幸是她沒太多選擇，要麼跟窮儒挨餓，要麼被無賴痛打。如果是今天，她可以先離婚，然後自食其力，再物色理想對象。但我在想：一個人，在離不開利益計較的現實當中，該怎樣才能堅持做人起碼的情義？自古儒家所說的義利選擇，讓我不禁自問：我可也是個做著癡夢的崔氏？我在義利取捨之間是否也嚴重失衡？中國當今大多數人其實都可以如此自問：有沒有因為追求利益而犧牲了做人的道義責任？

這個劇的結局不能令我滿意，因為說到底朱買臣和崔氏同樣是在關鍵時刻把天平倒向了「利」的一邊。崔氏所為固是為了自利，不管丈夫一個人以後怎樣過活。朱買臣讀書求做官，也是「儒」得可恨，他追求的是更大的利，而非為了救民水火；他好逞官威，責打替他開路的小吏；見了前妻瘋癲模樣，雖問了一句原委，卻始終不曾關心她改嫁後的苦況。儘管他賞與前妻紋銀五十兩，叫她：「若有艱難再來尋我。」但以覆盆之水，證實夫妻感情已破鏡難圓，這只能出於他以牙還牙的報復心。崔氏死後，朱買臣叫人為前妻築墳立碑，還向她投水之處拜祭，但他頂多只算是個還記點舊情的人，始終不是仁義存心的君子，更不會是個為民請命的父母官。

所以二十年的夫妻感情，勝不過雙方的利害計較。正如崔氏投水前所說：「馬前潑水他含恨，割斷琴弦我太絕情。」完全是以牙還牙⋯你對我不仁，我對你不義。此時崔氏走投無路，三番遭世人恥笑（一是恥笑她當二婚頭，二是笑她改嫁無賴自作孽，三是笑她扯下面

皮要求與官老爺復合），決定投水自殺，接著上兩句唱道：「一場大夢方清醒，願逐清波洗濁塵。」求利的夢幻滅了。她希望來世不再犯這錯誤，唱「如若孽緣有來世，再不怨窮書生。」問題又返回來，是否她的錯就在當初拋不開現實計算，不肯與丈夫一起挨餓抵餓？

具體地說，夫妻間有感情又志趣相投的，即使日子艱困也可以窮得快活，互勉互勵，但如果本來就同床異夢，各自分飛也就並無不可。說到底，崔氏不甘捱窮，多半受丈夫功名利祿之心影響。而崔氏出走，很可能是識破丈夫終日自欺欺人。要不是這刺激太大，朱買臣可能仍舊借書本來逃避現實，未必會從此發憤圖強，這樣說來，他倒要多謝妻子成全才是。

願逐清波洗濁塵

若循此思路，反覺元雜劇《朱太守風雪漁樵記》對人性有更為正面的肯定：逼寫休書原來是岳父欲以激將法，使女婿狠下苦功，故妻子非但並不可鄙，還突出了她的犧牲精神，為成全丈夫不惜自己名譽受損。崑劇中的崔氏則成了反面教材，不如元雜劇那樣有人情味了。

至於歷史發展後來強調了「馬前潑水」的情節，以〈癡夢〉一折嘲笑崔氏的癡愚，可以說是把一個本來高尚的女性變得庸俗，雖也肯定一些正面價值，卻是借一個負面角色來突出反面，道德教訓雖然直接，但未免變得膚淺了。

當然，若依《漁樵記》情節，〈癡夢〉一折無從出現，張繼青琢磨經年的精彩表演，也就無從談起，無由得見。這涉及整個結構的改動，需要另一番創作了。不過若能跳出以崔氏為「壞人」的偏見，看出兩個主角人物其實均受利欲驅使，只是一個幸運地當上了官，另一個不幸地改嫁無賴，那崔氏的經歷會使人同情。若不打算寫一個讓人同情的婦人，則劇本不妨再加強朱買臣的正面形象，現在這個人物很難令我相信他真是為了發憤上進而遭妻子拆臺。朱買臣對貧窮的反應，依然是一副勢利心腸。

但話說回來，要窮到甚麼地步才真的令人受不了，而會置家人朋友於不顧呢？如果貧窮之外還加上疾病，自己或親人都無法好好照顧，那又將如何？會否逆來順受？還是會覺得社會不公平，將怨憤直接間接發洩在親人朋友、甚至陌生人身上？或者會否跟自己過不去，先一步就逼自己給理想寫下休書？

如果窮可以成為妄顧情義的理由，那只是由於這無道的世界向我們灌輸了許多不義的口實。人民及國家因為窮而無所不用其極，只是因為我們先自喪失了樂於道義的理想、先自被利欲薰染了，於是覺得捱窮是頂不甘心的一回事，是比「行而無恥」更值得羞恥。

但我相信這世上確有能安貧樂道的人，有沉著氣在現實中打滾而仍不失其理想的人，有在種種利害糾葛中仍處處維護著做人尊嚴的人。但願貧病交逼不會深重到令人無法忍受。

我想陶淵明的妻子即或偶有怨言，也斷不會逼寫休書另嫁他人。無他，丈夫雖窮，卻無

名利之心，還懂得「悅親戚之情話，樂琴書以消憂」。而一個經常接近清流的人，一定不會俗氣到哪裏去。

補記：「為甚麼？」

〈癡夢〉一折以前看過數次，對這種富貴癡夢沒多大感觸。現在結合整齣戲來看，反覺前後劇情更為感人。〈逼休〉一幕，由勢利起，以悲憤終，眼看崔氏得逞，朱買臣頹然倒在椅上，能不為此絕情而痛心？姚繼焜及張繼青的配合實在是好。結尾〈潑水〉一折，瘋婦求與「丈夫老爺」復合被拒而尋死，亦悲哀至極。之前崔氏擊缸潑米，買臣尚可於地上逐粒拾起，今日買臣馬前潑水，崔氏又如何能在街心逐滴收回？悲哀愈轉愈深，由買臣移至崔氏身上。〈癡夢〉極其量是個中間過渡，先短暫滿足崔氏的癡心妄想，然後重重地讓現實把她敲醒。

不知是怎樣的藝術竅妙：崔氏夢中總見外面有人敲門，唱起【漁燈兒】曲牌，一連問了幾聲「為甚麼」，曲詞內容我倒不在意，但這幾句「為甚麼」和張繼青夾在其中的幾聲瘋笑，卻多日來在腦子裏揮之不去。這段旋律以及與之血肉相連的「為甚麼」，不知何故，竟成了這齣戲迴響在我心中的主調。

問「為甚麼」，大致有兩種情況，一是想去瞭解而發問，一是心有不甘而抱怨。因崔氏怨窮而有所感觸的那個我，似是後者。而所謂抱怨，不外乎問己、問人、問天；也離不開追問：為甚麼自己會落到這個田地？也許唱者無心，但聽者有意，這幾句出自怨婦之口的「為甚麼」，現在竟成了此劇的靈魂，勾起我難捨難言的情緒。

崔氏已矣，門外等著的不管是甚麼，能走出斗室，不為所囿，已是清醒的第一步。放下計較，不為甚麼。窮不一定困，上窮碧落下黃泉，在看似絕境之中也可以找到通達的路。至少離開塵世時，也能還人間以清白。

167

我們需要這樣的戲曲編導

古兆申

近二十年，內地文化當局為了響應所謂「改革開放」的大氣候，緊跟「市場經濟」的大潮流，往往重金禮聘很多對戲曲沒有起碼認識，也沒有基本尊重的話劇編導來「改造」戲曲。改造出來的產品，不要說在藝術上大大毀壞了戲曲的精華，在市場上更是虧損每每以百萬計。當官的為了掩飾自己的錯誤投資，更惡劣地文過飾非，以過為功，製造出各式各樣的評獎活動，為這類賠本貨（也就是為他們自己）樹碑立傳。十多二十年下來，儘管曲界與觀眾不斷垢病，為官的還是一意孤行。專業團體為了眼前利益，往往昧著良心隨波逐流。戲曲此一珍貴的文化遺產，在中國和平崛起的關鍵時刻，竟成為無辜的犧牲品，實在教人感慨。

戲曲不是不可以改，戲曲也還有許多可改革的空間。問題是改的人要有足夠的認識、能力和才華方能去蕪存菁，推陳出新。否則只能像我們今天常見的，改成夜總會或電視綜合晚會式的庸俗表演。戲曲的改革，不能離開它的本體，不能違背它的舞臺美學。重讀阿甲先生關於他編導的崑劇《朱買臣休妻》的文章[一]，使我對他產生無限尊敬與懷念。在今天，我們

一　〈從崑劇爛柯山談張繼青的表演藝術——兼談生活體驗和戲曲舞臺體驗的關係問題〉，收入阿甲：《戲曲表演規律再探》，北京：中國戲劇出版社，一九九〇年，頁二二九至二四六。

太需要像阿甲先生這樣的戲曲編導了。只有像阿甲先生這樣的戲曲藝術家，孜孜不倦地長期從事戲曲編、導、演的藝術實踐和戲曲規律的探討，才能真的對戲曲改革有所貢獻。

在傳統中國戲劇中，原沒有所謂「導演」。有學者因為文獻中談到宋雜劇或金院本的演出分工有「正末主張」（「主張」者，拿主意之謂也）一語，而認為「正末」就是導演。但導演制度在傳統中國戲劇中並沒有形成，而正末則發展成為最重要的戲曲行檔（稱為正生、小生或老生等）。不過，也有學者認為中國傳統戲劇中的主要演員（生或旦），兼備了導演的職能。這些講法，都反映了一定的事實。這些事實更讓我們知道，一個戲曲導演，必須同時是一位非常懂行的演員；而他的懂，必須達到戲班中主要演員的水平甚至更高。為甚麼？因為戲曲是以唱、唸、做、舞表演戲劇，以演員的表演作為整個演出的核心，而戲曲演員的表演除了唱，其他三個方面也一樣需要非常專業的訓練；一個導演如果對這些方面沒有深厚的素養，又如何可能指導整個演出呢？

五四運動以後，中國引進了西方「話劇」的舞臺樣式，影響所及，戲曲演出也出現了導演一職。如梅蘭芳赴美國和蘇聯演出，聘張澎春為總導演。從張氏及齊如山（梅黨首領，堪稱梅劇團的駐團導演）的回憶，張氏對梅蘭芳演出的編導工作，的確起了積極的作用。梅蘭芳上世紀三十年代的國外演出能夠在世界劇壇引起震動，對西方戲劇在實踐和理論上產生巨大影響，張氏功不可沒。從文獻及映像資料（蘇聯電影大師愛森斯坦為梅蘭芳攝錄的演出

片段、在美國演出《刺虎》的劇照等）看來，儘管張氏是中國話劇的奠基人之一，卻並沒有試圖用話劇的手段來改造戲曲舞臺。因此，一九三五年聚集在莫斯科觀賞梅蘭芳演出的西方戲劇大師諸如蘇聯戲劇大師斯坦尼斯拉夫斯基、梅耶荷德，英國前衛戲劇家戈登·克雷，德國劇論家布萊希特等看到的，是來自戲曲深厚承傳的京崑表演；他們受到的啟發，也是來自戲曲美學的特點和元素。設想張氏如按西方話劇的觀念來編導梅蘭芳的演出，恐怕除了招來批評與挑剔（「那是人家的東西，人家比我們在行」），並不會引起甚麼迴響；因為兩種舞臺美學之間的衝突，在話劇觀念的主導下，必然把戲曲舞臺的特點削弱以至於抵銷。張氏的編導跟梅蘭芳這次出國演出的總策劃人齊如山的想法完全一致。齊如山聽取了外國觀眾的意見，認為：「若按外國戲劇的樣式來改變演出的舞臺，不但失去了中國戲的精神，有意研究中國戲的人因此反倒不願看了⋯⋯最好是把舞臺變成完全中國形式，使觀眾目光一新⋯⋯便要改換一副眼光來看，就是批評，也得重新想想。」[二] 張澎春和齊如山都是外國戲劇的研究者，但他們對中國戲曲也有很深刻的認識（齊氏甚至能為梅蘭芳排演崑劇身段），所以不但能把中國戲劇藝術優秀而與西方戲劇不同的特點介紹給外國觀眾及行家，也能從更宏觀的角度和視野去發展、改革中國戲曲。

齊如山和張澎春樹立了戲曲導演的典範，即用各種可行的辦法去突顯戲曲藝術的特點，

二 《齊如山回憶錄》，瀋陽：遼寧教育出版社，二〇〇五年，頁一四七。

而不是去削弱它、抵銷它。可惜，齊、張之後，跟他們有同樣素養學問的戲曲導演太少了，阿甲是其中難得的一位。我們可以先看看他的資歷：

自幼喜習書畫和京劇藝術，中學時期攻老生。在宜興作記者、小學教員時，曾向各派藝人求教，並參加票房演出。一九三八年，赴延安魯迅藝術文學院美術系進修，後任該院新成立的平劇（即京劇）研究團團長，從此專門從事戲曲的演出和研究工作……。【三】

阿甲不但是一位戲曲演員，而且是一位長期從事戲曲研究、身體力行去探討戲曲藝術規律的學者，有《戲曲表演論集》等著作問世。論者認為：「阿甲在理論研究方面主要成就和特點是：針對五十年代中期戲曲界盲目套用外國戲劇理論指導戲曲創作的傾向，深入探討和論述了中國民族戲曲藝術的獨特性，對戲劇界文藝界重視民族戲曲遺產的研究和學習，正確借鑒外來戲劇理論和經驗，起了引導和推動作用。」【四】證諸他關於編導《朱買臣休妻》的文章，上引評論可謂恰當。

三　《中國大百科全書‧戲曲曲藝》，北京：中國大百科全書出版社，一九八三年，頁一。
四　同上。

171

首先，對戲曲以演員的表演為核心的舞臺美學，阿甲了解得很深透。他說：

戲曲的體驗，雖來自生活：它是必須按照戲曲舞臺邏輯的構思去體驗，必須把生活的體驗化為有技巧的體驗。用自己的真感情一貫到底的體驗，是演不好戲曲的……因為自己的感情在生理上的反應強度有限，不用技巧的心理體驗，再要高就高不上去了……不要認為心裏有戲，就能演出戲來……必須使全身器官靈敏，筋骨鬆弛，每一塊肌肉都能聽話，始能把你心裏的戲，在舞臺上揮灑自如地表達出來。在舞臺上既守格謹嚴，又逍遙法外。如中國畫那樣，蓄景在胸，意在筆先……【五】

說得太到家了！戲曲是一種「唱、唸、做、舞」的表演藝術，在舞臺上展示的，不是生活的原貌，而是經過藝術提升的生活——是一種美化了的生活形態。演員必須把自己在生活中的體驗，轉化為「唱、唸、做、舞」才能在舞臺上有效地展示出來。所以阿甲說，演員對生活的體驗，「必須按照戲曲舞臺邏輯的構思去體驗」。【六】他進一步認為，演員的表演，控制了整個戲曲舞臺的藝術效果。在談到崔氏拿了休書，

五 同【二】。
六 同【二】。

撤下朱買臣走了這一場，阿甲寫道：

這段戲裏，要有寂靜的氣氛表現朱買臣的心境，但戲曲舞臺上寂靜的場面，不是靠燈光製造氣氛，主要是靠演員的動作。沒有動作不能表演寂靜。詩中有「鳥鳴山更幽」之句，而不是「一鳥不鳴山更幽」。舞臺上甚麼也沒有並不寂靜。用甚麼方法能導致寂靜？主要是靠動作的色彩，唸詞的色彩，也要靠音樂鼓點子的色彩，這些色彩表現舞臺節奏的變化。……從靜到動，從孤寂到振奮，從「孤燈照我形影單」到「我在書中比群賢」，是朱買臣這段中心理的行動的貫串線。姚繼焜是按照這條線去表演的。【七】

演員是戲曲舞臺的主體。沒有演員的表演，戲曲舞臺便失去了絕大部份的藝術手段。阿甲對這方面的認識，是非常自覺的。他提出演員要「按照戲曲舞臺邏輯的構思去體驗」，以完成戲曲的創造，強調的就是表演。他更了解到崑劇在這方面的要求更高。他說：

凡唱皆有表演，有表演便有體驗：有曲牌限制的唱和一部份散唱，其體驗方法不

同：有規律的唱和較自然的唸，其體驗方法又不同。就崑劇文學來說，對賦比興和古奧的唱詞與比較直率的淺顯的唱詞，其體驗方法也不同。這些，都要專門研究。【八】

有了這樣深刻的了解，阿甲編導崑劇，重視的就是演員的「唱、唸、做、舞」。

當今許多戲曲導演，尤其是出身話劇界的，對戲曲的唱特別害怕或特別討厭，認為這些唱使觀眾最不耐煩。所以他們對戲曲的第一個「改造」就是刪曲。在許多場次中，把一套曲刪得剩下一兩支，把一首曲只刪餘一兩句。這些自以為是的外行人，根本不明白唱與演的關係。在戲曲舞臺上，唱與演是互動的；刪掉了唱，也就是刪掉了演。沒有了唱，表演也就失去了最大的憑藉。中國傳統戲劇所以叫做「戲曲」，是因為「曲」乃是劇本的主體，而唱則是演員表演最重要的部份。「唱、唸、做、舞」，以「唱」先行，由唱來帶動其他三方面的表演。阿甲深明此理，故此，他的做法剛好和當今許多戲曲編導相反。他與姚繼焜改編《朱買臣休妻》時，保留了所用折子戲中大部份的曲子之外，還按需要適當地增加了一些曲子和唱段。其中〈潑水〉一折所增加的【撲燈蛾】一曲，更為值得稱道。阿甲看到東北曲藝「二人轉」〈馬前潑水〉，覺得其舞蹈身段可以豐富崑曲〈潑水〉這場戲的表現力，於是便增加了這個曲牌，使崔氏和朱買臣各多了一個唱段，藉此把二人轉的演法融入崑曲身段中，以增

八　同【一】。

174

強人物的心理層次和表演的審美深度，使全劇的悲劇性達到頂點。（編者按：據現在所看到的錄像演出，所增之【撲燈蛾】並沒有唱出，改為唸白。請參見本書余少華文章及所附二維碼的演出錄像。）

阿甲不但重唱，也很重視唸。《舞臺深處：阿甲傳》談到他如何指導姚繼焜的唸：

朱妻緊逼丈夫在休書上打手印，扮演朱買臣的姚繼焜在打手印時，以低沉的聲音唸道：「……半生共枕，一旦拋棄，你……太絕情！太絕義！二十年夫妻——也罷，從此兩分離。」排到這裏，阿甲叫停……對姚繼焜說：「這一段唸和做十分重要。二十年夫妻不是兩年，要唸得慢，似乎一個字標誌著一年的時間，聲調要低，字字著力，不要像數石子那樣乾脆；要有黏性，像是用膠汁把它黏在一起，又如藕斷絲連。『也罷』兩字不另起鑼鼓，要低唸，唸得冷颼颼的，接著『妻』字音流唸下去。『罷』字唸完，拇指落在硯臺上，要勁捺下去。這是一個有力的節奏，要打一個低沉的鑼聲。『從此』這兩個字唸起來，要從聲音的形象裏表現二十年關係的決裂。這裏要兩下鑼，把全身的勁頭集中在指頭上，然後唸出『兩分離』。兩字要學用張繼青噴腔的氣聲，分離兩個字把眼睛閉起來，按下手印，然後再掩面。」【九】

九　斯人：《舞臺深處：阿甲傳》，南京：江蘇文藝出版社，二○○二年，頁三三六到三三七。

這裏阿甲有可能吸收了一些話劇唸白的技巧或理念，但他的指導卻完全在戲曲表演的框架之內，即強調唸白與做在節奏上的配合，鑼鼓點子的適當運用。

最後談談改編的問題。阿甲先生很尊重戲曲的傳統，包括它的原著和臺本。但原著或臺本也不一定是十全十美的，許多都有可修改的餘地。有人強調只刪不改，認為這才是對作者的尊重，並把此一做法定為原則。這其實是不通的。首先，刪了也就是改了；如果把原著好的部份刪掉，把不好或平庸的部份留下來，更是把作品改壞了。只有善刪者能去蕪存菁，善改者能點鐵成金。崑曲因為有大量文人撰寫的劇本，其文學水平雖高，但卻有不少宜讀而不宜演的案頭之作。因此，許多作品在實際演出時都經過演出者的修改，故而有許多不同的臺本。就崑劇《爛柯山》來說，傳統演出也有不同的臺本。例如〈逼休〉一折，《崑曲大全》所收的臺本跟《綴白裘》的本子一樣，但《六也曲譜》所收的〈前逼〉不只情節有出入，所用的一套曲是南曲，曲文與〈逼休〉的一套北曲完全不同。細看兩個臺本的情節與曲文，會發現改編者對朱買臣在此折中的心情和心態，有完全不同的理解。《爛柯山》改編為《朱買臣休妻》，阿甲也有自己的觀點。這種觀點，可以說，代表了當代觀眾一種較為成熟的審美意識。

傳統戲曲劇本，許多都會為女性抱不平，對男性有所批判。即使是本劇最早的元雜劇

文本《朱太守風雪漁樵記》，也把朱妻的逼夫休妻，作為是聽從父親對朱買臣的激勵之計，並無惡意。但明傳奇卻把朱妻（有些臺本仍稱劉氏，有些改稱崔氏）寫成是不甘貧窮、貪圖逸樂、棄夫再嫁的壞女人。相對來說，朱買臣卻是以勞力養家、發憤讀書、力求上進的好丈夫。如此塑造的兩個人物，對照在舞臺上，現代觀眾很自然就感受到作者對女性的歧視。這種情況，即使在傳統社會的現實中也是不多見的。明清改本對崔氏有較多的道德鞭撻，其中含有不少宋明禮教的偏見。阿甲和姚繼焜的改本盡可能減少這種道德鞭撻，淡化禮教偏見。通過情節的增刪、曲文的改動和表演的設計，表現了對崔氏的同情，達到阿甲所謂「恥其不義的同時也哀其不幸」的觀點。其中〈逼休〉結尾部份崔氏戲份的增加是很重要的。阿甲這樣設計這一段戲：

二十年夫妻、休書、貧困、出路……腦子都要炸了……她仰面而泣，不自覺地把休書搓成一團。忽兒，把氣停住，頓時清醒過來，立刻意識到這種猶豫不決的態度是不應該的，把休書整理好，收在袖籠。停了一忽，聽不到朱買臣的聲音，回頭一看，朱躺在椅邊，是否死了？她躡手躡腳地喊了一聲：「朱買臣」，朱買臣醒過來了，她把他扶在椅上，朱癱瘓在那裏一言不語，她鄭重地交代了幾句話，既委宛還理直氣壯……把銀子放在桌上，心安理得地跨出門檻，說了兩句自我安慰的心裏

177

話：「未犯三從和四德，只因難熬饑和寒。」出了門又回頭看看，走了。【一〇】

傳統臺本強調的是崔氏的狠勁，以增加劇場效果；阿甲的改本，側重崔氏內在矛盾的心理張力。後者使人物更具深度，更有普遍意義。這就提升了劇本的美學層次，使朱買臣休妻的故事，成為一個人性的、心理的悲劇，把原著及傳統改本所累積下來的藝術能量，作了飛躍性的發揮。

回頭來看今天被重金禮聘來「改造」崑劇的話劇編導，哪一位具有阿甲這樣的修養和水平呢？他們大部份除了會亂打燈光、擾亂觀眾欣賞的視線，亂搬道具服裝、妨礙演員的表演，亂刪改曲牌劇目、違背戲曲規律之外，究竟對戲曲有何貢獻呢？對照起來，阿甲先生這種人才實在太珍稀，也太令人懷念了！

從《朱買臣休妻》看崑曲的音樂伴奏

余少華

多年前，在一套內地出版的崑曲大全錄影帶中，首次看到張繼青演《爛柯山》的〈癡夢〉一折，深深被她演繹的這場內心世界獨腳戲吸引，當時仍未知道張老師原來在崑曲界有如此崇高的地位。及後從臺灣方面流傳到香港的一些錄影帶中，再看到沈傳芷先生以八十多高齡為後輩素裝示範〈癡夢〉，雖然因年紀關係，他已不能全唱，部份要由學生替代，然而其中每一個眼神、每一個造手，均法度嚴謹，一絲不苟，教人動容！

阿甲與姚繼焜整理、一九八二年江蘇省崑劇院首演的《朱買臣休妻》劇本，以及張繼青（飾崔氏）、姚繼焜（飾朱買臣）演出的全劇錄像，近蒙本書主編雷競璇君提供，於是，對當年初睹〈癡夢〉時的一些看法，又增加了體會。筆者對中國音樂的認識，始於器樂，同時由於教學上的需要，對中國地方戲曲音樂亦有所涉獵，但著眼點始終在於音樂伴奏，因此之故，對崑曲談不上有深入認識，而且理解恐怕不免片面，甚至本末倒置。以下以觀賞《朱買臣休妻》所見，從對中國戲曲及傳統中國音樂的認識出發，表達對崑曲伴奏音樂的一些個人觀察。

179

《朱買臣休妻》的全劇錄像，先後看過三次，某些場口更重看多次，整體的感覺，是相對於近年在香港看到的崑曲演出而言，《朱買臣休妻》的音樂伴奏，可以說得上是十分克制的了！對於此劇的序曲及少量的過場音樂，我會在下文有所討論，但觀看全劇時得到的最重要理解和啟示，在於說白、叫板及與其配合的鑼鼓在中國戲曲中的作用和重要性。在《朱買臣休妻》一劇中，除了極少量個別用詞的即興改變，演員基本上十分忠於劇本，但卻頗多原劇本有曲牌的唱段，改用唸白交代（這一點下文將詳論）。這是一個極有戲味的演出，實際上，現代社會所習稱的「音樂」即一般的絲竹管弦演奏，在整個戲之中的作用不大，反而若沒有了鑼鼓，便不成戲了。這個感受促使我翻閱了有關明、清南戲四大聲腔的資料，進一步印證了有關中國戲曲的重要特點，即絲竹管弦乃是後加，鑼鼓方是戲曲的根本！

器樂伴奏與地方戲特色

據參考書籍上的資料，南戲四大聲腔中餘姚腔、海鹽腔和弋陽腔的音樂伴奏，均不被管弦，只用板鼓及鑼鼓，清唱則不用鑼鼓。早期崑曲似亦應如是。至明萬曆年間，魏良輔、張野塘、張小泉、張梅谷及謝林泉等人，方把弦索及簫管等樂器納入，這是目前對明代崑曲所用樂器的大體理解。[二]至清末，皮黃興起，京劇中的胡琴（京胡）三弦和月琴成為了京劇

一　見余從：《戲劇聲腔劇種研究》，北京：人民音樂出版社，一九九〇年，頁一〇九至一二六；及劉再生：《中國古代音樂史簡述》北京：人民音樂出版社，二〇〇六年，頁五二四至五二八。

180

文場「三大件」（後加京二胡成「四大件」），以胡琴為主要伴奏樂器。其時曲笛已成為崑曲伴奏的主要樂器，三絃則提供節奏上的織體（texture）動力。

半個多世紀以來，中國各地方戲曲分別發展，電臺廣播及唱片錄音促進了傳播與交流，亦使各地方戲把其獨有的伴奏樂器組合相對定形，成為各具特色的音響標記。除非用上了已中西混合的交響化現代民樂，否則只要一聽其主要伴奏樂器，便能分辨所屬劇種。如聽胡琴，知為京戲；聽曲笛，知為崑曲；聽高胡（或梵鈴），知為粵劇；聽潮州二弦，知為潮劇；聽二胡（用青蛇皮所製者，與一般流行用蟒皮製造的二胡有別），知為上海越劇等等。

各地方說唱曲藝方面，所表現的地方特色樂器亦如是：聽三絃（大），知為北方大鼓書；聽琵琶、三絃（小），知為蘇州評彈；聽椰胡、古箏，知為廣東南音；聽尺八（洞簫）、南琵琶、三絃（小）、二絃（四者合稱「上四管」）知為福建南音。故無論戲曲或說唱，不必聽演者開口吟唱，也不必知其方言，只要聞其器樂，便知其所屬劇種或曲藝。

可是近年內地來港演出的地方戲，包括京、崑、越、粵等劇種，絕大部份都是民樂式的序曲，未至演員出臺開口，仍未清楚所演為何種地方戲曲，因為都用了輕音樂式的西方對位及基本樂理練習作水平的和聲。現在的戲曲舞臺，往往配器豐滿，低音強勁，多加了大提琴甚至倍低音提琴，樂隊大至三四十人，用西方弦樂（多把小提琴）者有之，用電子合成器

181

從西方音樂習慣評《朱買臣休妻》

《朱買臣休妻》的伴奏音樂，總體而言，還是文首的一句：已經十分克制的了。

全劇開首的序曲有如解放後一貫的民樂風格，用嗩吶、笛子及其他吹管樂器，帶出強而有力的引子，加上鑼鼓、拍板的襯托，戲曲的氣氛是出來了，但不一定猜得到是崑曲。二胡奏出主旋律，由彈撥樂（古箏、琵琶、揚琴）作出填補式（filling-in）及模仿式（imitative）的對位。這樣的編配，十分流暢及純熟，聽來似內地六、七十年代的電影配樂。中段嗩吶再出，回復了曲首的戲曲氣氛。對西方音樂有經驗的聽眾而言，唯一有點礙耳的是和聲（主要是三和弦）及低音聲部，都有點曖昧，音色是中國的，音樂語言則是西方的皮毛。但整體而言，還是不難接受，因為我們的耳朵已習慣了解放以來頗為西化的內地音樂語言。

另一值得注意之處，是〈悔嫁〉一折開始時的音樂。在這裏，張西喬先有一段蘇白的吊場，所用的一段音樂，感覺上似選自傳統崑曲中的嗩吶曲牌。張西喬的丑角造手、功架，與伴奏的彈撥節奏頗配合，開口之前用嗩吶，甚有傳統戲曲的味道，雖然彈撥的節奏明顯

是西方輕音樂中的「篷拆、篷拆」，但配合得宜，合情合戲，這種中西結合是可取的。到了張西喬的口白「帽兒咋咋，臉兒光光……」，音樂仍進行，不過用笛子取代嗩吶，樂隊亦減低了聲量，使說白得聞，此屬實際舞臺要求。這種有音樂襯托的說白在廣東粵劇稱為「浪裏白」，音樂的音響效果要配合劇情，要連戲，未知崑曲中的稱謂如何。

到了〈癡夢〉一折，崔氏入夢的一段音樂，由笙、笛奏出的短句引出深沉的風鑼一擊，接上幾聲更鑼及更鼓，在音響上明示觀眾進入夢境，院子低沉地喊「走呀！」接上古箏小量的琶音（流水式）後的一段古箏獨奏，相信這並非崑曲的原有曲牌，似是現代新編，有點舞臺化了的現代電影感覺，尤其古箏左手的吟、揉按絃，使彈出來的旋律有夢幻飄逸的效果，這些新加的音樂，安插得頗為自然。

〈潑水〉一折，朱買臣衣錦還鄉，其儀仗出臺，用嗩吶曲牌及鑼鼓，氣派堂皇，排場十足，此亦中國戲曲的傳統，鑼鼓點自然用的是排場舊套，貼切自然。傳統戲到了這些場口，百人西方管弦樂團也不管用，因效果不會勝過兩支嗩吶及傳統鑼鼓點。在《朱買臣休妻》中，唱段的伴奏自始即以曲笛為主，間中配以笙、二胡、彈撥及一些低音樂器。到了朱買臣榮歸故里，唱【新水令】：「拜辭天庭返故里，步芳塵幾行僕吏。鐵心愚婦遠，白髮故人稀……。」卻不用曲笛及其他絃索，光用嗩吶，真是何等氣派！何等官威！【新水令】是吹打曲牌，用嗩吶是傳統，此乃中國各地方戲曲皆然的配器，當然均源於崑曲的歷史傳統習

慣。至崔氏掩面上場唱【步步嬌】：「一夜流乾千行淚，啊呀起倒雖成寐。咳！我如今……啊呀懊悔遲。」方用回笛、笙伴唱。從西方的角度來看，這便是在不同戲劇情況下作出相應的配器，在音樂上及戲劇上均有對比。

反觀今日電視、電影上的中國古裝片，無論香港或內地製作，巍巍宮殿，俊男美女，古裝璀璨奪目，奈何配樂清一色都是西方管弦樂，氣勢澎湃則管弦交加，柔情浪漫則用幽怨的小提琴、鋼琴、豎琴或其他西方木管樂（雙簧管或長笛）主題曲及插曲全用港臺流行曲的西化腔口，不聞丁點兒的中國樂聲。相比之下，《朱賣臣休妻》中的音樂伴奏及樂器的運用，由於能夠克制，達到令人滿意的效果。

以上討論，著眼點仍跳不出今日西方觀念下所説的「音樂」，切入點乃其伴奏器樂。這樣的理解，容易流於片面，有其局限，因為會嚴重忽視了中國戲曲最重要的戲文（包括説白與唱段）及更重要的音樂，即鑼鼓的運用。

從「中國」音樂習慣評《朱買臣休妻》

下面就《朱買臣休妻》劇中的説白、唱段和鑼鼓運用，嘗試與讀者分享我對崑曲音樂語言的體會，此體會多少亦可擴大至中國其他戲曲劇種。

全劇最令我感動的，分別是〈逼休〉一折中朱買臣「哂窮」的定場詩，同一折中朱買臣手印休書後暈倒，崔氏上前叫喚的一場，以及〈潑水〉中崔氏投水前的一段獨白，這幾場戲也改變了我對戲曲音樂的欣賞角度。

全劇開始時，棺材店老闆張西喬先有一段蘇白，把戲中丑角的貪財、刻薄及勢利表達得活靈活現，鄉土味十足，此乃拜蘇白的運用所賜。這可說是中國戲曲的通例，如京劇中的店小二、家丁或兵卒等身份低下的角色，多可即興說些具丑角特色的笑話，用的是北京方言京白；至於當主角的才子佳人、帝王將相、老爺、員外、夫人，均用中州音的韻白，亦即中國戲曲中通用的正規語言（lingua franca）。

如果丑角張西喬的開場白用了中州音，就會過份規範，失去了滑稽的效果。不過，由土味甚濃的蘇白開場，接著朱買臣執扁擔上，此段當中的過場音樂卻顯得太洋化，究其原因，皆因解放後民樂的語言在感覺上有工農兵味道，再加上半鹹不淡的西洋和聲，音響上的聯想便不期然屬於現代了。幸好板鼓及小鑼的聲響稍為中和了這種現代感。及至朱買臣清唱的定場詩：「窮儒窮到底，獨求書中趣。常作送窮文，文送窮不離。」氣氛才一變，此處不用曲笛或任何其他樂器伴奏，因而更能顯出朱買臣的寒酸、淒冷。姑且名之為「哂窮歌」，是很能感動我的一幕。

這首哂窮定場詩，遠比序曲後的一段西式背景音樂來得自然及有效果，更能帶引觀眾入

戲，因為序曲後一段音樂的聯想太西方、太似電影了。所以，在戲曲演出中，用西式或所謂跟得上時代的音樂手法，並不一定恰當。若觀眾期待的是中國古典戲曲中的抽象、樸拙，這段以低音弦樂強調悲劇氣氛的民樂式伴奏反而變得畫蛇添足。誠然，這裏提出的是相對「保守」的音樂觀，是建立在觀眾認同用中州音清唱的理解之上的。不過，這也是中國戲曲原本如此的表達方式，如果我們要保持這種既有傳統，就必須先放下「與國際接軌」，因而要「改良」中國戲曲的「長進的良好意願」。

崔氏上場之後，夫妻對手戲以對白為主，唱段不多。即使是唱，也是唱不了三數句便有說白穿插其中。如崔氏方唱【銷金帳】兩句：「也是前緣宿世，嫁著窮酸鬼。」朱買臣即插白：「娘子不要性急，出頭的日子就來了。」下面多次如是，劇本上原來亦如此，此乃按本照演。此外，劇本上的一些唱詞，演出時用唸白取代，這很值得注意。演朱買臣的姚繼焜是劇本整理者之一，他不會不清楚何處是唱何處是白。極可能是到了排戲及多次演出之後，發覺改用唸白的話，效果比唱出來要好。戲行常言：「四兩唱功千斤白」，演出者捨易取難，應是為了加強戲劇效果。如在〈悔嫁〉一折的結尾，崔氏被張西喬打罵，決定到王媽媽家中躲避，唸記朱買臣，應續唱曲四句：「柴米不過圖一飽，忍氣吞聲難相依。無賴橫蠻不講理，哪有窮儒疼嬌妻。」以唸白處理。最後在〈潑水〉一折，崔氏明白覆水難收，在投水自盡前，唱罷【清江引】，本應接唱【撲燈蛾】：「馬前潑水他含恨，割斷琴弦我太絕情。一

場大夢方清醒，願逐清波洗濁塵。（插白：看來此處便是我安身之地了，朱買臣，寒儒。）

如若孽緣有來世，再不怨嫌窮書生。」此乃崔氏之絕命句，張繼青選擇不唱而白，看來是要與中間的插白及最後的唸白「朱買臣，郎君⋯⋯，今生今世再也見不到你⋯你⋯你⋯」連接，令之更為流暢及更具戲劇效果。這是因為其中叫板其多，內心感情戲多，每一個字均有戲，唱了或會打斷劇情。其中張氏以低音朗詠一聲「寒儒」，愛、恨、悔、怨交雜，聽來毛骨聳然，不祥的悲劇感逼人，煞是好戲！

如此有深度的演出，如用絲竹管絃伴唱水磨若絲的崑腔，或會壞事。而配合此段戲骨唸白的音樂，就是中國最原本的板鼓、鑼、鈸。各式各樣、變化多端的鑼鼓點，配合崔氏一句的心理變化，把她的感情層層推進，烘托得動人心魄。至此，不難體會到中國戲曲的根本，其實在於唸白及鑼鼓。所謂豐富劇情、潤飾表演的編曲、配器、和聲、對位，以及交響化的大樂隊等等，俱可休矣！

崔氏投水後，劇本亦註明朱買臣唱一段【撲燈蛾】：「柴米夫妻我有愧，逼寫休書裂心肝。馬前潑水非我願，破鏡殘缺難重圓。潑水難收人投水，眼望碧波心黯然。」但姚繼焜亦把這唱段用唸白處理了。看來似是因應前面崔氏的一大段獨白，於是相應地以唸白低調地表達了愧咎。接著地方報告崔氏已死，朱命人厚殮之，並立碑寫上「朱買臣故妻崔氏之墓」，以表二十年結髮之情，再著隨從先回，自己稍站片時，再拜。若於此時以恰當的音樂收場，

實可令人低迴不已。可惜中國舊習，收場時慣用嗩吶及大鑼大鼓，把兩位演員苦心經營的悲劇內心戲破壞淨盡！真是可惜。如此處理，是否意味著崔氏的死大快人心？筆者實感不解與不安，此乃整個高水平演出中的敗筆。誠然，此觀點頗有從西方角度出發之嫌，惟以戲論戲，到此實在不免有敗興之感。

略論中國戲曲、西方歌劇之別

在《朱買臣休妻》劇中，唱的戲份遠不及唸白，亦往往有僅唱了兩句便接一大段對白的情況，崑曲原本，可能唱段更多，江蘇省崑劇院整理的這個版本，似乎已有現代劇場的舞臺考慮。【三】推想編劇在處理上，重視戲劇內容多於重視音樂的完整，此亦是中國戲曲與西方歌劇的主要分別。在意大利歌劇中，一般是不會在音樂未完結前便讓說白插入，亦不會把詠嘆調 (aria) 唱了兩句便轉說白或其他造手。無論是詠嘆調，抑或是宣敍調 (recitative)，都要在歌者唱完，聽到音樂上的終止 (cadence)，方會轉入另一段戲。嚴格而言，意大利歌劇是從頭唱到尾的，就是音調與節奏近似說話的宣敍調亦是唱出來的，全有記譜。若用上了口白，便不是正歌劇了。比較之下，崑曲以劇情及唸白為先，連有完整調子的曲牌亦可隨時停頓而

接上唸白，西方則以音樂為首。

其實崑曲及後來的京劇，在中國藝壇的地位，相類於意大利歌劇之在歐洲。當意大利歌劇席捲歐洲時，連莫斯科、巴黎、維也納、倫敦、布拉格等城市均有歌劇院上演意大利歌劇。這與清初至清中葉，崑曲風行全中國及民初全國各大城市均有京劇團及京劇院的情況一樣。到了十九世紀的歐洲，各地才開始流行用本地語言演唱的「歌劇」，如德語系的 German Singspiel，法國的 lyrical tragedy，英國的 ballad opera 等，俄國亦開始有俄語演出的歌劇。這些用本國語言演唱的歌劇，當然與其時的民族運動有關。而中國的各種地方戲，莫不與崑曲及皮黃有不同程度的淵源，各地曾用中州音演出，粵劇早期即如此，但最終轉唱本地方言，只是不同程度地保留著某些中州音，如粵劇的古腔、潮語系的正字戲。

中國戲曲既重視戲文，對吟哦、吟誦、朗誦、朗詠及詩白，自然講究，屬於表演的一部份，亦即音樂的一部份，不是人人可以隨隨便便，像平常說話般做出來的，其難度其實高於唱。以《朱買臣休妻》為例，崔氏在劇中叫了多少聲「朱買臣」、「郎君」、「丈夫老爺」？單在〈逼休〉一折之末，朱買臣昏倒後，崔氏連叫四聲「朱買臣」，先輕聲，後朗聲，第三聲是叫板，扶起朱後再叫一聲，然後臨別贈言，訴說因難熬饑寒而出走，每一聲均有不同分寸。同樣，朱買臣在劇中多次叫「娘子」、「我妻」、「崔氏」，每次又有不同，若仔細分辨之，其中的音樂便出來了。〈癡夢〉一折中崔氏喊一句「好天氣也」，與《牡丹

189

亭》中杜麗娘在〈遊園〉所喊一句文詞相同，只是由於光景不同，喊法有異，此亦其中之音樂，非獨曲牌、絃索方為音樂！配合劇情之叫板，絕對是美麗的音樂；反之，何異於鬼哭？

故此，欣賞中國戲曲，忽略了唸白的部份，也就是遺漏了一半的音樂。而這部份的成功與否，有賴鼓師、鑼手及鈸手的精確配合。惟鑼鼓點的運用，非如西方音樂般可以由作曲家在總譜上先訂定，而是全靠鼓師之經驗及臨場判斷。討論至此，愈益覺得從西方的角度孤立地談論戲曲音樂，過於偏狹；同時亦愈益感到，中國傳統論戲僅著眼於生、旦、淨、末、丑的唱、做、唸、打，失諸片面。應同時討論音樂設計之優劣、曲牌選取之高下、笛師或琴師引領唱者之襯托是否稱職，方為全面。若仍停留在捧角兒的戲迷層次，如何能提高發展？

中西戲曲的語言與音樂

筆者當研究生的時候，了解到西方音樂學無論研究意大利牧歌（madrigal）、法語歌曲（chanson），德語藝術歌曲（Lieder）或歌劇（opera），必先從歌詞入手，因為語文的特點是認識聲樂的基礎。故此，討論中國戲曲音樂，不能不先了解漢語的特點。西歐語言是拼音語言（phonetic languages），以元音（vowel）為主。中文則是聲調語言（tonal language）有四聲（但各地方言的聲調數目不一，例如粵語便有九聲）講平仄、陰陽，要求露字，講究咬

字，押韻（尾韻 rhyme）。有五言、七言、十字句，亦有長短句，可加襯字，與文學上的詩、詞、曲關係密切。至於其中曲牌或板腔的運用，是否由於「一曲多用」而真的每次一樣則暫不在此討論，但得承認一曲多用是中國戲曲的傳統特點。而傳統上，戲曲是單聲部演唱，並無西方和聲的應用。節拍上分板及眼，但筆者認為不宜簡單地將板、眼等同為西方的強拍及弱拍（有關討論見下文），中西語言及音樂的重要分別，即在於此。

西方音樂在一小節內的強弱，實源於其詩體中講究「重」（stressed）與「不重」（unstressed）的音節（syllable）。往後便發展成：強＼弱 2\4、強＼弱＼弱 3\4 及強＼弱＼次強＼弱 4\4 等拍子。明乎此，目前大部份的工具書把中國戲曲中的一板一眼譯成 2\4 拍子，一板三眼譯成 4\4 等拍子，流水板譯成 1\4 拍子，是完全忽視中國語言中「重」與「不重」音節的事實。中國的板只是相對的較重，但與西方語言及音樂上的重拍是不能等同的。

西方語言中有頭韻（alliteration），如華格納的《萊茵河的黃金》（Das Rheingold）的開場便將之用上，對中國而言，這些都是無必要學的，因本身並沒有相類及可以相容的語言音樂文化因素。如今日中、港、臺流行的「饒舌音樂」，源於美國黑人文化 rap & hiphop culture，其音樂特色是切分節奏，強弱拍倒置，所以無論國語或粵語的 rap，唸出來便像「外國人說中文」，若要用於中國戲曲，效果可以想見。

任何聲樂，必立足於語言，而文化的融和，在語言上是有可相容及不可相容的考慮

的。香港華洋雜處，在現實生活中，中英文夾雜已是現實。但在中國戲曲中，尤其像《桃花扇》、《牡丹亭》或〈癡夢〉等戲碼中，不要說是「的士」、「show quali」或「call我飲茶」等粵式雜交日常用語不能用，就是「愛情」、「浪漫」或「落實」等現代漢語如果出於演員之口，觀眾也會聽得礙耳。可惜觀眾對文場、武場的要求，往往比對語言的要求來得低。

在古裝戲曲中，中國人對於絲竹管弦中洋化音樂語言所帶出的聯想，往往無甚反應，任由編曲、作曲者為所欲為。這也許反映了聽戲看戲者只將關注力放在唱、做、唸、打之上，沒有把文、武場放在心頭，因而令到四九年後，由於作曲及器樂訓練經歷了蘇式的西化，國家推行的戲曲改革路向明顯偏離傳統，傳統戲曲根底薄弱。【三】他們在內地的專業評等上是「三級作曲家」，樂手則是成不了西式獨奏家、亦入不了現代民樂團的一群，都有迷失的感覺。他們對西方演藝文化瞭解片面，對中國傳統更缺乏認識，加上政治因素，於是發展成了今日的局面。

戲曲中聲樂的部份即唱與唸，直接源於語言；板鼓及鑼、鈸，則是配合唸白的節奏支柱，同時亦是全劇音樂及音響的總指揮。戲曲中的鑼鼓，其本身有音樂的部份，亦有音響的部份，而劇中人無論開聲與否，其心理及情緒變化，均由鑼鼓表達及控制。有經驗的戲曲觀

三　從多年與內地作曲家與樂手的交往中，筆者得知在內地的專業評等與工作安排上，被分派到戲曲、曲藝團創作及編曲的作曲家與樂手多非首選，此亦反映國家政策對自身傳統的定位及漠視。

眾，聽到鑼鼓點及板式，便知劇中人的喜、怒、哀、樂；劇情的緩急及劇力，盡在鼓師手中。這種長期依賴敲擊樂的音樂傳統是中國獨有的，已發展成一套高度精密複雜的符號系統，其音樂變化幅度甚大，涵蓋從極閒淡至極熱鬧的場面，伸縮度強，程式與即興兼備。而這套建基於講究吟誦、朗誦、唸白及語言音調節奏表演美學的符號，其音樂觀與演出習慣實與西方大異其趣。今日的問題，在於大部份中國人已習慣並已接受了西方的音樂操作，於是用西方標準去評定中國傳統，將之視作「落後與不科學」，而對戲曲的最常見批評，就是認為「鑼鼓太吵」！

作為一個在樂團工作過的器樂手，本人是怕聽甚至討厭鑼鼓的，因為早年長期在樂團演練的關係，聽覺已為高頻量大的鑼鼓所傷。但就中國戲曲而言，卻不能不承認，鑼鼓的重要性遠在絲竹管弦之上。這裏值得一再強調，中國戲曲可以無管弦，但不可無鑼鼓，無鑼鼓即不成戲，而鑼鼓的語言系統，實為中國音樂的重要部份。

從歷史文化出發重構中國戲曲美學

在上一世紀，中國戲曲及傳統音樂的演出習慣、文化因素、美學系統等，在大部份知識份子還未來得及將之弄清楚時，已經被否定了。在事事以西方為標準的大環境下，與西方美

學迥異的中國傳統音樂語言及演出習慣，多被貶為封建、落後與不科學。崑曲能夠在舞臺上延續至今而仍未滅絕，實屬萬幸。和其他地方戲種相比，崑曲的歷史傳統來得深厚，當中蘊含的傳統文學、音樂、舞蹈成份遠為豐富，不但承傳下來的樂譜多，而且在如何演及唱方面相對地完整，基本上未曾中斷過，這些都是地方戲種如上海越劇或廣東粵劇無法與之相比的優勢。現在，要促使不認識戲曲的中外人士重視和了解崑曲，關鍵在於崑曲能夠好好地體現純正而可靠的中國音樂和舞臺傳統。

清末以來，由於恐懼落後，中國吸收西方文化惟恐不及。在物質層次，現在基本上趕上了。但是在文化上，仍停留在想像中的單線進化論，對於西方的精英或流行文化，不論是否適合中國，照單全收，並以西方標準為依歸，嚴重漠視當中的文化差異。尤其在音樂、演藝方面，創作者及演出者往往忽視語言文化的差異和歷史背景的不同，滿足於抄襲、挪移，努力向西方看齊，於是在美學上及表達上以西方為標準，根基盡失。

對於今日香港的年輕人而言，中國戲曲的中州音、蘇白等，其陌生程度，和西方歌劇的意大利文、法文、德文沒有兩樣。問題是他們或有容忍一兩次普契尼的《蝴蝶夫人》（意大利文）或比才的《卡門》（法文）的雅興，但鮮有耐性聽完一場京、崑、越、粵劇。白先勇的青春版《牡丹亭》可算是異數，但以音樂而言，青春版《牡丹亭》屬於西方音樂劇式（musical）的編配及品味，已經脫離了崑曲的音樂風格，這對於未曾涉足崑曲音樂的觀眾而

言，可以產生很大的誤導。今日流行文化的推廣手段，多以一些具知名度，但全無戲曲訓練根底的年輕歌星、明星去湊高興，粉墨登場來一段「香天」或「遊園」，遺害極大。我們應該從文學、歷史及文化定位去爭取年輕人的認同，引導大家欣賞一些相對較少受西方扭曲的演出。要潛移默化，不能因為遷就年輕觀眾，迎合其西方口味，就改變原來的音樂傳統，如此僅會喪失原有的歷史價值及文化內涵，繼續自欺欺人。

粗茶淡飯豈無韻，破壁茅廬也是詩

——淺談〈癡夢〉的聲腔美

張麗真

崑曲聲腔演繹高雅典麗的曲詞，能極盡婉轉細膩的文采，這固然不用爭議；即使曲詞本色俚俗，配以崑曲的聲腔，也一樣可以營造出深邃豐富的意境，把率直粗淺的生活語言變得立體豐滿，使戲劇人物性格、思想能鮮活地呈現出來。張繼青、姚繼焜於上世紀八十年代《朱買臣休妻》的演出版本，堪足證明這一點。

其中膾炙人口的〈癡夢〉一折，張繼青以精妙絕倫的唱腔，演繹主人翁崔氏如何由怨悔至妄想，由狂喜至極悲，塑造了一個有血有肉的悲劇人物。所唱曲文，雖都是村野口舌，然而，唱腔中流瀉的悲惻與癡狂，餘韻無窮，使聽者為之動容。

這一折戲的內容，述說崔氏因受不住張西喬的苛待，離家往王媽媽家中寄住。一日，在門前遇見報錄人問路，得悉朱買臣得官，不禁悔恨交加，又奢望朱買臣不記前嫌，與她重圓；後來在夢中果然獲朱買臣遣人來接，在極度欣喜之中，卻被張西喬撞破好事，美夢驚醒，悲痛莫名。

* * *

崔氏上場，先唱【胡擣練】：

「行路錯，做人差，我被旁人作話靶。」

她以這三言兩語的散板曲，道出為求溫飽而改嫁，卻落得慘淡收場的心境。崔氏唱這段時，最初的聲音是抑壓著的，緩慢的節奏，有如自說自話。因為「行路」的「錯」，「做人」的「差」，都是她自己的選擇，一切後果也只能由她一人承擔，與人無尤。最後一句「我被旁人作話靶」，「話」字和「靶」字，前者陽去，後者陰去，都豁足唱出，再配合前面「旁人」的「旁」字高咩而出，突顯了無奈、痛苦的心情，好像告訴觀眾，「成了旁人話靶」就是她自我審判的結果，也是她自作的孽。這個唱段，把崔氏的悔，清晰交代出乃因自己選錯改嫁對象，令追求飽暖安逸生活的願望成為泡影，終成別人話柄。

來報錄的人，讓她知道自己從前鄙視的朱買臣，果然高中得官，衣錦還鄉；更深一層的悔，立時湧上心頭。這悔是有眼無珠，看不出朱買臣終能吐氣揚眉，大鵬展翅，竟逼朱買臣把自己休棄，如今朱買臣的榮華富貴，再與她無關。然而，抱著前夫顧念「一夜夫妻百夜恩」的設想，起了去見朱買臣的念頭。只是，想起朱買臣今日的風光，回看自己目下的醜態，可說是顏面全無。

＊　　＊

＊　　＊

接下來的一支【鎖南枝】，崔氏把內心的悔恨，毫無保留地挖出，呈現人前：

「只是形齷齪，身邋遢，衣衫襤褸，把人嚇殺。」

這三句，唱腔設計與人物形態，配合得絲絲入扣。緩慢的一板三眼加贈板節奏，讓人物內心感受有足夠的抒展空間。曲子以散板唱「只是」兩個襯字開始，「形」字第二腔拖長後，氣息一鬆，才從喉底抽出「齷」字，好像不忍把自己的醜陋寒酸盡現人前。「齷齪」兩個入聲字，「齷」字出口即斷，接撤腔後帶出「齪」字，羞慚的模樣，活靈活現。第二句的「邋」是韻字，「邋遢」雖屬入聲字，都不唱斷腔，前者作陽去聲，後者作陰上聲，放緩的字聲帶出自覺難堪的意味；而「襤褸」二字則配以低音，「襤」字字腔完畢，緊接上聲的「褸」字。「褸」字用囉腔，一吞一吐，表達了對自己形態的厭惡。「齷齪」、「邋遢」、「襤褸」這幾個字，仿如自我施行刑罰時的一把利劍，無情地往身上刺。

沉到谷底的一顆心，忽然起了一絲希望，若朱買臣仍念舊情，夫妻便重圓有望。她提氣轉快唱：

「畢竟還想枕邊情，不說眼前話，好似出園菜做了落樹花，」

然而，理智提醒她，要得朱買臣原諒，亦非易事：

「我細尋思，教我如何價。」

反反覆覆，思思量量。「細尋思」的「細」字，用典型的陰去聲字腔，出音由高處一

瀉而下，接著的「尋思」二字，一陽平、一陰平，音調在低處起伏，仿如迴腸百結，欲解無從。至此，由悔生恨，崔氏只能怨天了。

＊　　＊　　＊

痛苦的思緒不能再壓抑了，崔氏放開嗓子，以下面的另一支【鎖南枝】，盡情向天控訴：

「奴薄命，天折罰，一雙眼睛，只當瞎。」

節奏加快，「折罰」兩個入聲字唱得斬釘截鐵，不留餘地，崔氏試圖以天命來解釋她的命蹇；「瞎」字斷腔吐得清晰有力，後接攦腔慢收，聲腔裏含著對上天無窮的怨恨。

接下來的一段唸白：「我記得出嫁之時，……與爹娘爭口氣，阿呀，是這樣說的喲！」語調回復沉穩，一時間仿似回到女兒家備受呵護的日子去。她以緩慢的節奏，唱出雙親當年的教導：

「我記得教一鞍將來配一馬。」

及又驚覺自己沒有遵從父母教誨，唸完「如今呵」，聲調一轉，提氣唱出：

「好似一個蒂倒結了兩個瓜。」

「倒結了」三個字，每字只配一音，由高至低，其中「結」字用斷腔，乾脆俐落，讓

「兩個瓜」三字，盡顯自嘲的意味。然後，她以頹頓的聲情，緩緩唱出自己的下場⋯

「你被萬人嗔，又被萬人罵。」

最末二字，字音包在嗓子裏，氣息若斷若續，好像要把觀眾一同牽引入夢⋯⋯。

* * *

官差、衙婆帶著鳳冠、霞帔登門了。仿若遠方傳來的扣門聲，把迷糊的崔氏驚醒。崔氏收窄嗓門，緩慢平穩地開始唱出【漁燈兒】：

「為甚麼亂敲的忒恁咿嘛？為甚麼還敲的心急情切？為甚麼特兀的裝癡做呆？為甚麼偏將茅舍⋯⋯撲登登敲打不絕。」

這曲子以「為甚麼」三字展開一連四個問句，前三個「為甚麼」都是襯字，卻無一字多餘。全曲四個「為甚麼」，環環相扣，把崔氏的神思，由迷糊到朦朧，朦朧到清晰，層次分明而又緊密地連結起來。崔氏唱這幾句時，吐字力度先是稍輕，漸次加重，最後以高亢明亮的嗓音，唱出完全入夢的精神狀態。所配的唱腔，由簡至繁，中間又作跳躍、延宕，加上身段表演的配合，豐富生動地刻劃出人物的情態。

「為甚麼亂敲的忒恁咿嘛？」

崔氏唱這句的「為」字和「亂」字時，出口稍輕，兩字都配以低音，並只上豁一音，其後數字均只配一個音，至「恁」字才稍加潤腔，「啀嚀」兩字，出口稍用勁度然後放虛。整句旋律簡單、沉穩、緩慢。人物伏在桌上，睡眼惺忪，營造出剛開始入夢的迷糊狀態。

「為甚麼還敲的心急情切？」

「為」字配了三個上行的音，「甚」字用豁腔，「還」字在字腔後加攤腔，「情」字佔六拍，配了兩個攤腔，聲腔起伏變化豐富，人物也隨著動起來。句子到了最後，音量逐漸加強，崔氏的神思，正從夢的邊緣，游向夢境中心。

「為甚麼特兀的裝癡做呆？」

這個句子的「為」字配了三個上行的高音，「甚」字豁腔後緊接低音出口的「麼」。「特」字除唱斷腔、突顯入聲字聲外，後面插入幾下發自喉底，不帶有任何意義的癡笑聲。「麼」和「癡」字的字腔後，都帶了延宕的三疊腔。「做」字除用豁腔外，更配了一個滑腔。上面三個句子，音調一句比一句高，行腔一句比一句豐富，吐字一句比一句厚實，曲情生動鮮活，人物由靜至動，癡態漸露。

「為甚麼偏將茅舍……撲登登敲打不絕。」

最後兩句，崔氏睡眼已張，她已完全進入夢境，準備迎接將要降臨的喜事。擬作敲門聲的「撲登登」三字，唱得剛勁有力，彷彿向人肯定了朱買臣果真派人來接她，喜事終於臨

201

門。曲子唱到「絕」字，便是全曲終結，本應只配字腔；然而，人物前後的神思變化，必須一氣貫串，才能扣住觀眾的注意力，所以崔氏唱完「絕」字字腔的兩個音後，虛帶一個撇腔，緊接下面一支【錦漁燈】，把「敲打不絕」和下面曲子中的幾個「他敲的」連繫起來。

「他敲的，聽聲音兒好似姐姐，他敲的……聽叫夫人！尋不出爺爺。他敲的只管教人費口舌，他敲的，又何等忒決裂。」

這是一板三眼加贈板的曲子，崔氏以稍慢而明亮飽滿的嗓音，唱出疑幻疑真、患得患失的心情。四個排句都以「他敲的」三字起首，側面描繪了來人扣門的催促叫喚。第一句的「他敲的」後面帶了一個拖長的「咦」字，有懷疑的意味；第二個「他敲的」後面除了帶「咦」字，緊接幾下大笑聲，讓人感受到她的得意忘形。末句唱得又重又急，「何等」的「等」字高呼而出，聲腔中流露了她急於迎接來人的心情。

* * *
* * *
* * *

之後的【錦上花】，是院子、衙婆、侍從等的合唱曲。

「他那裏說了說，我這裏歇不歇。娘行何必恁周折，恁那裏忒古撇。我這裏怎好說，畢竟開門相見便歡悅，又得那寧貼。」

這個一板一眼的曲子，所配唱腔十分簡單，音調低沉，節奏較快；眾人唱來，全曲音量大異其趣。以下的【錦中拍】和【錦後拍】兩支曲子都是一板一眼，直到【尾聲】才回復一板三眼的節奏。

情節愈來愈戲劇化，崔氏的夢想即將要實現。她與眾人合唱的【錦中拍】，以多字少腔的急速節奏，帶出戲劇的高潮：

「這的是令人喜悅，做甚等鋪設。（崔氏唱）
奉恩官命，特來打疊。小人們不勞言謝。（眾唱）
這鳳冠似白雪那些辨別。一片金鋪貼。（崔氏唱）
一椿椿交還盡也，繡幕香車在門外迎接。」（眾唱）

崔氏以高亢飽滿的嗓音，散起唱「這的是」三字。「是」字縐足然後帶拖長的撒腔，好像要高聲向人宣示，她真的要當夫人了。後面的文辭，配腔都十分簡單，明快的節奏與崔氏的狂喜和失態，配合得天衣無縫。曲唱的節奏帶動身段表演，充盈滿臺的聲情，使人感受到崔氏要及時抓住幸福的逼切心情；一時間，她高漲的情緒，令觀眾也透不過氣來：

「啊呀朱買臣吓，越教人著疼熱。」

萬不料到朱買臣果然顧念舊情，實在令人樂不可支。她稍微放慢節奏，呼喚著那教人疼

熱的朱買臣。「熱」字以斷腔促收，崔氏的狂喜達到頂點。這時，張西喬突然出現，把劇情推到另一個令人驚心動魄的高峯。他手持利斧，喝罵追殺眾人。

崔氏一邊唱【錦後拍】，一邊忙亂脫下鳳冠、霞帔，又趕著攔阻張西喬持斧劈人。

「只見他手持斧，怕些些！怎不教人袖遮遮，吓得人來半截，我只得疾忙脫卸，無徒家有甚麼豪傑，苦切切將身攔趄。有一個官兒來捉你癲頭鼇。」

這個唱段所有曲文，幾乎全部只配字腔，節奏比前段更快、更緊，將崔氏的慌張、狼狽、惶恐，顯露無遺。

崔氏的美夢被張西喬一斧劈破了。所有人都在喧鬧中消失，她也從夢境中跌了出來。

這時，她仍試圖抓住那一瞬即逝的幸福：「從人們，無徒去了，你們快取鳳冠來，霞、霞、霞帔來，來、來、來嘘！」隨著這夢囈，是一刹那的死寂。她張開眼睛，看到破壁、殘燈，摸到額上的津津冷汗，剛才那如夢如幻的甜蜜，突然變成真實知覺的酸苦。她緩慢地唱出【尾聲】，把殘酷的真實，隨著齒縫中迸出嗓音，從心底一絲絲地絞出來：

「津津冷汗流不竭，塌伏著枕邊出血。」

這兩個句子裏的入聲字，包括「不」、「竭」、「塌」、「伏」、「著」、「出」、「血」，全部都用斷腔，每個字都好像鐵鎚一樣，一下一下地打在她垂死的心上。好夢成空，崔氏使盡最後的氣力，以極度悲苦的哭音唱出她面對的殘生：

「只有破壁殘燈零碎月！」

在這折子裏所有的唱段中，「殘燈零碎月」這五個字的唱腔是最高亢的。「殘燈」二字，過腔部份運用了富感情色彩的潤飾；如「殘」字的擻腔、「燈」字的三疊腔，把人物的悲痛和絕望，毫無保留地呈示；而「月」字字腔中的擻腔，更為戲劇添上無限傷感的餘韻。

＊　＊　＊

崑曲曲唱，聲腔尤如血肉，板鼓則若筋骨，兩者相輔相承，自能營造雋永的音樂境界。〈癡夢〉所以堪稱經典之作，除了豐富多姿的表演外，唱腔美也是關鍵。在這折的表演中，板鼓和曲笛的伴奏與曲唱的抑揚頓錯、徐疾張弛，配合得天衣無縫。曲文雖是俚俗淺白，完全沒有典雅的文詞、高妙的典故，然而由於配腔能按劇情而推展，或繁或簡、或高或低，加上張繼青吐字行腔的收放自如，發揮了高超的曲唱藝術，把人物描畫得有血有肉，戲劇性既濃厚又富韻味，使觀眾有如享受一席藝術的盛筵。

【附錄】

《漢書》有關朱買臣的記載

編者按：每段之末所附之頁碼為北京中華書局點校本《漢書》之頁碼。

卷十九下　　百官公卿表第七下

（公元）一二二　元狩元年
會稽太守朱買臣為主爵都尉。（頁七七三至七七四）

卷二十四下　食貨志第四下

武帝因文、景之畜，忿胡、粵之害，即位數年，嚴助、朱買臣等招徠東甌，事兩粵，江淮之間蕭然煩費矣。唐蒙、司馬相如始開西南夷，鑿山通道千餘里，以廣巴蜀，巴蜀之民罷焉。彭吳穿穢貊、朝鮮，置滄海郡，則燕齊之間靡然發動。及王恢謀馬邑，匈奴絕和親，侵擾北邊，兵連而不解，天下共其勞。干戈日滋，行者齎，居者送，中外騷擾相奉，百姓抏敝

208

以巧法，財賂衰耗而不澹。入物者補官，出貨者除罪，選舉陵夷，廉恥相冒，武力進用，法嚴令具，興利之臣自此而始。（頁一一五七）

卷三十　藝文志第十

朱買臣賦三篇。（頁一七四九）

卷五十八　公孫弘卜式兒寬傳第二十八　公孫弘

（公孫弘）為內史數年，遷御史大夫。時又東置蒼海，北築朔方之郡。弘數諫，以為罷弊中國以奉無用之地，願罷之。於是上乃使朱買臣等難弘置朔方之便。發十策，弘不得一。弘乃謝曰：「山東鄙人，不知其便若是，願罷西南夷、蒼海，專奉朔方。」上乃許之。（頁二六一九）

卷五十九　張湯傳第二十九

始，長史朱買臣素怨湯，語在其傳。王朝，齊人，以術至右內史。邊通學短長，剛暴人

209

也，官至濟南相。故皆居湯右，已而失官，守長史，詘體於湯。湯數行丞相事，知此三長史素貴，常陵折之，故三長史合謀曰：「始湯約與君謝，已而賣君；今欲劾君以宗廟事，此欲代君耳。吾知湯陰事。」使吏捕案湯左田信等，曰湯且欲為請奏，信輒先知之，居物致富，與湯分之。及它姦事。事辭頗聞。上問湯曰：「吾所為，賈人輒知，益居其物，是類有以吾謀告之者。」湯不謝，又陽驚曰：「固宜有。」減宣亦奏謁居事。上以湯懷詐面欺，使使八輩簿責湯。湯具自道無此，不服。於是上使趙禹責湯。禹至，讓湯曰：「君何不知分也！君所治，夷滅者幾何人矣！今人言君皆有狀，天子重致君獄，欲令君自為計，何多以對為？」湯乃為書謝曰：「湯無尺寸之功，起刀筆吏，陛下幸致位三公，無以塞責。然謀陷湯者，三長史也。」遂自殺。

湯死，家產直不過五百金，皆所得奉賜，無它贏。昆弟諸子欲厚葬湯，湯母曰：「湯為天子大臣，被惡言而死，何厚葬為！」載以牛車，有棺而無槨。上聞之，曰：「非此母不生此子。」乃盡按誅三長史。丞相青翟自殺。出田信。上惜湯，復稍進其子安世。（頁二六四五至二六四六）

卷六十四上　嚴朱吾丘主父徐嚴終王賈傳第三十四上　　嚴助

嚴助，會稽吳人，嚴夫子子也，或言族家子也。郡舉賢良，對策百餘人，武帝善助對，

210

絲是獨擢助為中大夫。後得朱買臣、吾丘壽王、司馬相如、主父偃、徐樂、嚴安、東方朔、枚皋、膠倉、終軍、嚴葱奇等，並在左右。是時征伐四夷，開置邊郡，軍旅數發，內改制度，朝廷多事，婁舉賢良文學之士。公孫弘起徒步，數年至丞相，開東閣，延賢人與謀議，朝覲奏事，因言國家便宜。上令助等與大臣辯論，中外相應以義理之文，大臣數詘。其尤幸者，東方朔、枚皋、嚴助、吾丘壽王、司馬相如。相如常稱疾避事。朔、皋不根持論，上頗俳優畜之。唯助與壽王見任用，而助最先進。（頁二七五）

卷六十四上　嚴朱吾丘主父徐嚴終王賈傳第三十四上　朱買臣

朱買臣字翁子，吳人也。家貧，好讀書，不治產業，常艾薪樵，賣以給食，擔束薪，行且誦書。其妻亦負戴相隨，數止買臣毋歌嘔道中。買臣愈益疾歌，妻羞之，求去。買臣笑曰：「我年五十當富貴，今已四十餘矣，女苦日久，待我富貴報女功。」妻恚怒曰：「如公等，終餓死溝中耳，何能富貴？」買臣不能留，即聽去。其後，買臣獨行歌道中，負薪墓間。故妻與夫家俱上冢，見買臣饑寒，呼飯飲之。

後數歲，買臣隨上計吏為卒，將重車至長安，詣闕上書，書久不報。待詔公車，糧用乏，上計吏卒更乞匄之。會邑子嚴助貴幸，薦買臣。召見，說春秋，言楚詞，帝甚說之，拜

買臣為中大夫，與嚴助俱侍中。是時方築朔方，公孫弘諫，以為罷敝中國。上使買臣難詘

弘，語在弘傳。後買臣坐事免，久之，召待詔。

是時，東越數反覆，買臣因言：「故東越王居泉山，一人守險，千人不得上。今聞

東越王更徙處南行，去泉山五百里，居大澤中。今發兵浮海，直指泉山，陳舟列兵，席卷南

行，可破滅也。」上拜買臣會稽太守。上謂買臣曰：「富貴不歸故鄉，如衣繡夜行，今子何

如？」買臣頓首辭謝。詔買臣到郡，治樓船，備糧食、水戰具，須詔書到，軍與俱進。

初，買臣免，待詔，常從會稽守邸者寄居飯食。拜為太守，買臣衣故衣，懷其印綬，步

歸郡邸。直上計時，會稽吏方相與群飲，不視買臣。買臣入室中，守邸與共食，食且飽，少

見其綬。守邸怪之，前引其綬，視其印，會稽太守章也。守邸驚，出語上計掾吏。皆醉，大

呼曰：「妄誕耳！」守邸曰：「試來視之。」其故人素輕買臣者入內視之，還走，疾呼曰：

「實然！」坐中驚駭，白守丞，相推排陳列中庭拜謁。買臣徐出戶。有頃，長安廄吏乘駟馬

車來迎，買臣遂乘傳去。會稽聞太守且至，發民除道，縣吏並送迎，車百餘乘。入吳界，見

其故妻、妻夫治道。買臣駐車，呼令後車載其夫妻，到太守舍，置園中，給食之。居一月，

妻自經死，買臣乞其夫錢，令葬。悉召見故人與飲食諸嘗有恩者，皆報復焉。

居歲餘，買臣受詔將兵，與橫海將軍韓說等俱擊破東越，有功。徵入為主爵都尉，列於

九卿。

數年，坐法免官，復為丞相長史。張湯為御史大夫。始買臣與嚴助俱侍中，貴用事，湯尚為小吏，趨走買臣等前。後湯以廷尉治淮南獄，排陷嚴助，買臣怨湯。及買臣為長史，湯數行丞相事，知買臣素貴，故陵折之。買臣見湯，坐林上弗為禮。買臣深怨，常欲死之。後遂告湯陰事，湯自殺，上亦誅買臣。買臣子山拊官至郡守，右扶風。（頁二七九一至二七九四）

卷六十四上　嚴朱吾丘主父徐嚴終王賈傳第三十四上　　主父偃

偃盛言朔方地肥饒，外阻河，蒙恬築城以逐匈奴，內省轉輸戍漕，廣中國，滅胡之本也。上覽其說，下公卿議，皆言不便。公孫弘曰：「秦時嘗發三十萬眾築北河，終不可就，已而棄之。」朱買臣難詘弘，遂置朔方，本偃計也。（頁二八○三）

213

元雜劇《朱太守風雪漁樵記》

編者按：元雜劇《朱太守風雪漁樵記》，簡稱《漁樵記》，明代臧晉叔所編《元曲選》收入該劇劇本，流通最廣。現根據臺灣中華書局據明刻本校刊之《元曲選》（一九六六年），並參考王季思主編：《全元戲曲》（北京：人民文學出版社，一九九九年）之校記，重新排印此劇劇本。每一折之末原有音釋，此處刪去。

對此劇劇本之校、注，可參見以下文獻：

1　王學奇主編：《元曲選校注》，石家莊：河北教育出版社，一九九四年。《朱太守風雪漁樵記雜劇》，頁二一九七至二二五六（孫繼獻校注，全劇）。

2　王季思主編：《全元戲曲》，北京：人民文學出版社，一九九九年；〈朱太守風雪漁樵記〉，頁三八二至四一七（全劇）。

3　王季思、蘇寰中、黃天冀、吳國欽：《元雜劇選注》，北京：北京出版社，一九八〇年；〈漁樵記〉，頁五三三至五六八（只注第二折）。

4　王起主編：《中國戲曲選》，北京：人民文學出版社，一九九二年；〈無名氏：朱太守風雪漁樵記〉，頁四四六至四五九（只注第二折）。

第一折

（沖末扮王安道上，詩云）一葉扁舟繫柳梢，酒開新甕鮓開包。自從江上為漁父，二十年來手不抄。老漢會稽郡人氏，姓王雙名安道，別無甚營生買賣，每日在這曹娥江邊堤岸左側捕魚為生。我有兩個兄弟，一個是朱買臣，一個是楊孝先。他兩個每日打柴為活。我那兄弟朱買臣有滿腹才學，爭奈「文齊福不齊」，功名不得到手，在這本處劉二公家為活。今日遇著暮冬天道，紛紛揚揚下著如此般大雪，兩個兄弟山中打柴去了，老漢沽下一壺兒新酒，等兩個兄弟來時，與他盪寒。我且在這避風處等待著，這早晚兩個兄弟敢待來也。（正末扮朱買臣，同外扮楊孝先上）

（楊老先云）哥哥，你看這般大雪呵，怎生打柴？不如回去了罷。（正末云）小生是這會稽郡集賢莊人氏，姓朱名買臣。幼年頗習儒業，現今於本莊劉二公家作贅。此女頗不賢慧，數次家有妻是劉家女，人見他生得有幾分人才，都喚他做玉天仙。和小生作鬧，小生只得將他些罷了。哥哥是個捕魚的漁夫，兄弟楊孝先和小生一般負薪為生。王安道，兄弟是楊孝先。哥哥是個捕魚的漁夫，兄弟楊孝先和小生一般負薪為生。俺弟兄每日在堤圈左側，閒談一會，今日紛紛揚揚下著如此般大雪，凍的手都僵的，怎生打柴！（嘆科，云）朱買臣，你如今四十九歲也，功名未遂，看何年是你

那發達的時節也呵！（楊孝先云）哥哥，想咱每日打柴，幾時是了也！（正末唱）

【仙呂·點絳唇】十載攻書，半生埋沒。學干祿，誤殺我者也之乎，打熬成這一付窮皮骨。

【混江龍】老來不遇，枉了也文章滿腹待何如！俺這等謙謙君子，須不比泛泛庸徒。俺也曾蠹簡三冬依雪聚，怕不的鵬程萬里信風扶。（云）孔子有言：「吾十有五而志於學，三十而立，四十而不惑，五十而知天命。」天那天那！（唱）我如今空學成這般瞻天才，也不索著我無一搭兒安身處。我那功名在翰林院出職，可則劃地著我在柴市裏遷除。

（楊孝先云）哥哥，似俺楊孝先學問不深，這也罷了。哥哥你今日也寫，明日也寫，做那萬言長策，何等學問，也還不能取其功名，豈非是個天數？（正末云）常言道：「皇天不負讀書人。」天那，我朱買臣這苦可也受的夠了也！（唱）

【油葫蘆】說甚麼年少今開萬卷餘，每日家長嘆吁，想他這陰陽造化果非誣。常言道是小富由人做，咱人這大富總是天之數。我空學成七步才，謾長就六尺軀，人都道書中自有千鍾粟，怎生來偏著我風雪混樵漁！

【天下樂】我一會家時復挑燈俀看古書，我可便躊也波躇，那官職有也無？一會家受饑寒便似活地獄，則俺這朱買臣雖不做真宰輔，（云）我雖然不做官，卻也和那做官的一般。（楊孝先云）哥哥，可怎生與做官的一般？（正末唱）俺可也伴著的是清風一萬古。

（楊孝先云）哥哥說的是。（正末云）那江岸邊不是哥哥的漁船？待我叫他一聲。

（做叫科，云）哥哥。（王安道云）俺兩個兄弟來了也。（做上船科）（王安道云）你兩個兄弟請坐，老漢沽下一壺兒新酒，等你來盪寒，咱就此處閒攀話咱。（楊孝先云）雪大的緊，著哥哥久等也。（王安道做遞酒科，云）兄弟滿飲一杯。（正末云）哥哥先請。（王安道云）兄弟請。（正末做飲酒科）（王安道再遞酒科，云）孝先兄滿飲一杯。（孝先做飲科）（王安道云）兄弟，咱閒口論閒話，我想來，這會稽城中有錢的財主每，不知他怎生受用，兄弟細說一遍，我試聽咱。（正末云）哥哥，便好道「風雪酒家天」，據著哥哥說的，也有那等受苦的人；據著你兄弟說呵，也有那等受用的人。（王安道云）兄弟也，可是那一等人受用？（正末云）哥哥且休題別處，則說會稽城中有那等仕户財主每，遇著那大熱的時節，他也不受熱；遇著那大冷的時節，他也不受冷。哥哥不信時，聽你兄弟說一遍咱。（王安道云）兄弟，你道那財主每他冬月間不受冷，夏月間不受熱，你說的差了也。可不道冷呵大家冷，熱呵大家熱，偏他怎生受用？你說你說。

【村裏迓鼓】他道下著的是國家祥瑞，（帶云）哥哥，這雪呵，（唱）則是與那富家每添助。（王安道云）那富貴的人家，怎生般受用快活？（正末唱）他向那紅爐的這暖閣，一壁廂添上獸炭，他把那羊羔來淺注。著這等大雪，果然是好受用也。（正末云）哥哥，他一來可也會受用，第二來又遇著這般好

景致，（唱）門外又雪飄飄，耳邊廂風颯颯，把那氈簾來低欸。（王安道云）看這等凜列寒天，低欸氈簾，羊羔美酒，正飲中間，還有甚麼人服侍他？（正末唱）一壁廂有各剌剌象板敲，聽波，韻悠悠佳人唱，醉了後還只待笑吟吟美酒沽。（王安道云）兄弟，這一會兒雪大風緊，越冷了也。（正末唱）哎，哥也，他每端的便怎知俺這漁樵每受苦？

也！（正末唱）

（王安道云）兄弟，我想來你學成滿腹文章，受如此窮暴，幾時是你那發達的時節

【元和令】總饒你似馬相如賦子虛，怎比的他石崇家誇金穀。（王安道云）那有錢的，怎如你這有學的好也？（正末唱）豈不聞冰炭不同爐，也似咱賢愚不並居。（王安道云）兄弟，我見這會稽城市中的人，有穿著那寬衫大袖的，喬文假醋，詩云子曰，可不知他讀書也不曾？（正末唱）他則待人前賣弄些好粧梳，扮一個峨冠士大夫。

（王安道云）似他這等奢華受用，假扮儒士，難道就無有人識破他的？（正末唱）

【上馬嬌】那一等本下愚，假扮做儒，他動不動一剗地謊喳呼。見人呵聞言長語三十句；（王安道云）怕不的他外相兒好看，只是那腹中文章須假不得。（正末唱）他虛道是腹隱九經書。

【勝葫蘆】可正是天降人皮包草軀；（王安道云）他也曾看書麼？（正末唱）學料嘴不讀書，他每都道見賢思齊是說著謬語。那裏也溫良恭儉？（王安道云）那禮節上便不省的，倘

遇著人說起詩詞歌賦來，怎生答應？（正末唱）那裏也詩詞歌賦？端的個半星無。

（王安道云）兄弟，我今日也捕不的魚，兩個兄弟也打不的柴，咱各自還家去罷。

孝先兄弟，你家中借一擔柴與你哥哥將的家去，爭奈媳婦兒有些三不賢慧，免得他又要吵鬧。（正末唱）

【寄生草】見哥哥把那魚船纜，凍的我手怎舒。（王安道云）兄弟，好大雪也！（正末唱）正值著揚風攪雪可便難停住，你待要收綸罷釣還家去。哎，哥也，只怕你披蓑頂笠迷歸路。似這等戰欽欽有口不能言（帶云）看了哥哥和兄弟這個模樣呵，（唱）還說甚這晚來江上堪圖處！

（正末同孝先下）（王安道云）俺兩個兄弟去了也。老漢也撐船還家去罷。（下）

（外扮孤領祇從上，詩云）寒窗書劍十年客，智勇千戈百戰場；萬里雷霆驅號令，一天星斗煥文章。小官乃大司徒嚴助是也。小官以儒術起家，累蒙擢用，現拜大司徒之職。奉聖人約命，著小官遍巡天下，採訪文學之士。今來到此會稽城外，風又大，雪又緊。左右，擺開頭踏，慢慢的行。（應科）（祇從云）住者，兩個人衝著我馬頭，明明是個打做打科，云）噯！甚麼人？避路！（孝先下）（孤云）住者，兩個人衝著我馬頭，明明是個打柴的了，怎麼身邊有一本書？想必是個讀書的。我試問他咱。兀那打柴的，大雪之被祇從人打將一個去了。只有這一個，放下他那拘拘匾擔，立在道傍。

中，因何衝著我馬頭？（正末云）小生是一個貧窮的書生，低著頭迎著風雪走的快

了些，不想誤然間衝著馬頭，望大人則是寬恕咱。（孤云）你既然是讀書之人，為

何不進取功名，卻在布衣中負薪為生，莫非差矣？（正末云）大人，自古以來，不

只是小生一個，多少前賢曾受窘來！（孤云）你看此人貧則貧，攀今覽古，像個有

學的。我就問你，前賢有哪幾個曾受窘來？你試說一遍，小官拱聽。（正末云）大人

不嫌絮煩，聽小生慢慢的說一遍咱。（唱）

【後庭花】想當日傅說曾板築；（孤云）傅說板築，殷高宗封為太宰。還再有誰？（正末

唱）更有那倪寬可便曾抱鋤；（孤云）倪寬是我武帝時御史大夫。還再有誰？（正末唱）有

一個寧戚曾歌牛角；（孤云）寧戚叩角而歌，齊桓公舉為上卿。還有誰？（正末唱）有

個韓侯他也曾去釣魚；（孤云）韓侯就是那三齊王韓信，果然曾釣魚來。可再有誰？（正末

唱）有一個秦白起是軍卒；（孤云）那白起是秦將，起於卒伍之中。再呢？（正末唱）有一

個凍蘇秦田無半畝；（孤云）蘇秦後來並相六國，可怎麼凍的他死。再呢？（正末唱）有一

個公孫弘曾牧豬；（孤云）那公孫弘也是我漢朝的宰相，曾牧豬於東海。再呢？（正末唱）

有一個灌將軍曾販屨。（孤云）那灌嬰我只知他販繒，卻不知他販屨。（正末唱）朱買臣一

略數，請相公聽拜覆。

【青哥兒】哎，我這裏叮嚀叮嚀分訴，這都是始貧始貧終富。（帶云）且休說別的，則這

一個古人，堪做小生比喻。（孤元）可是那個古人？（正末唱）**則説那姜子牙正與區區可比**

如。他也曾朝歌市裏為屠，蟠溪水上為漁，直捱到滿頭霜雪八旬餘，纔得把文王遇。

（孤云）看此人是個飽學的人。賢士，你説了一日，不知你姓甚名誰？（正末唱）

小生姓朱名買臣。（孤云）誰是朱買臣？（正末云）小生便是。（孤云）左右，快

接了馬者。我尋賢士覓賢士，爭些兒當面錯過了。久聞賢士大名，如雷灌耳，今日

幸遇尊顏，實乃小官萬幸也。（孤云）賢士，你平日之間曾

做下甚麼功課來？（正末唱）小生有做下的萬言長策，向在布衣，不能上達，望大

人略加斧正咱。（孤云）你將來我看。（做看科，云）嗨！真乃龍蛇之體，金石之

句。賢士，我與你將此萬言長策獻與聖人，到來年春榜動，選場開，我舉保你為

官。你意下如何？（正末云）若得如此，多謝了大人。（唱）

【賺煞】一轉眼選場開，發了願來年去。直至那長安帝都；（孤云）據憑賢士錦繡文章，何

所不至？（正末唱）憑著我錦繡也似文章敢應舉。（孤云）明年去也是遲了。（正末云）大

人，你道為何這幾年不進取功名來？（孤云）這可是為何？（正末唱）**也是我不得時可便齟**

匱藏諸。我若是釣鰲魚，怕不就壓倒群儒。（孤云）賢士，你若去進取功名，豈在他人之

下。（正末唱）**我著普天下文人每那一個不拱手的伏。**（孤云）請賢士收拾琴劍書箱，來年

應舉去也。（正末唱）大人，別的書生用那琴劍書箱，小生則用著身邊一般兒物件，奪取皇

家富貴。（孤云）賢士可那一般兒物件？（正末唱）憑著這砍黃桑的巨斧，端的便上青霄獨

步。（云）別的書生説道月中丹桂，若到的那裏折得一枝回來，足可了一生之願，不是我朱

買臣敢説大言也，（唱）落可便我把那月中仙桂剖根除。（下）

（孤云）賢士去了也。小官不敢久停，將此萬言長策獻與聖人走一遭去。（詩云）

雖未相逢早識名，為將長策獻朝廷。買臣若不遭嚴助，空作樵夫過一生。（詩云）

第二折

（外扮劉二公，同旦兒扮劉家女上，詩云）段段田苗接遠村，太公莊上戲兒孫；莊

農只得鋤鉋力，答賀天公雨露恩。老漢姓劉，排行第二，人口順都喚我做劉二公。

嫡親的三口兒家屬，一個婆婆，一個女孩兒。婆婆早年亡逝已過，我這女孩兒生

的有幾分顏色，人都喚他做玉天仙。昔年與他招了個女婿是朱買臣。這廝有滿腹文

章，只恨他偎妻靠婦，不肯進取功名。似這般可怎生是好？（做沉吟科，云）哦，

只除非這般。孩兒也，你去問朱買臣討一紙兒休書來。（旦兒云）這個父親，越老

越不曉事了，想著我與他二十年的夫妻，怎生下的問他要索休書？（劉二公云）孩

兒也，你若討了休書，我揀著那官員士戶財主人家，我別替你招了一個；……你若是不

討休書呵，五十黃桑棍，決不饒你。（下）（旦兒做嘆科，云）待討休書來，我和朱買臣是二十年的夫妻，待不討來，父親的言語又不敢不依。罷罷罷，我且關上這門，朱買臣敢待來也。（正末拿拘繩匾擔上云）這風雪越下的大了也。天呵，你也有那住的時節也呵！（唱）

【正宮·端正好】我則見舞飄飄的六花飛，更那堪這昏慘慘的兀那彤雲靄，恰便似粉妝成殿閣樓臺。有如那撏綿扯絮隨風灑，既不沙，卻怎生白茫茫的無個邊界？

【滾繡毬】頭直上亂紛紛雪似篩，耳邊廂颯剌剌風又擺。（帶云）天那，天那！（唱）可端的便這場冷也呵！（唱）哎喲，勿、勿、勿暢好是冷的來奇怪。（帶云）似這雪呵，（唱）窮漢每月值年災。（帶云）似這雪呵，（唱）則俺那樵夫每怎打柴？便有那漁翁也索罷了釣臺。（帶云）似這雪呵，（唱）則問那映雪的書生安在？便是凍蘇秦也怎生去攔筆巡街？則他這一方市戶有那千家閉，抵多少十謁朱門九不開。（帶云）似這雪呵，（唱）教我委實難揣。

（云）來到門首也。劉家女，開門來，閉門來。（旦兒云）這喚門的正是俺那窮廝。我不聽的他喚門，萬事罷論，纔聽的他喚門，我這惱就不知那裏來。我開開這門。（做見便打科，云）窮短命，窮弟子孩兒，你去了一日光景，打的柴在那裏？（正末云）這婦人好無禮也，我是誰，你敢打我？（唱）

【倘秀才】我纔入門來你也不分一個皂白。（旦兒云）我不敢打你那？（正末唱）你向我這凍臉上不偰，你怎麼左摑來右摑？（旦兒云）我打你這一下，有甚麼不緊？（正末唱）哎，你個好歹鬥的婆娘！（云）我不敢打你那？（旦兒云）你要打我那？你要打，這邊打，那邊打，我舒與你個臉，你打你打。我的兒，只怕你有心沒膽，敢打我也。（正末唱）你個好歹鬥的婆娘可便忒利害，也只為那雪壓著我脖項著這頭難舉，冰結住我髭髩著這口難開。（旦兒云）誰和你料嘴哩。（正末唱）劉家女俅，你與我討一把兒家火來。

（旦兒云）哎呀，連兒、吩兒、慜頭、哈叭、剌梅、鳥嘴，相公來家也，接待相公。打上炭火，篩上那熱酒，著相公盪寒。問我要火，休道無那火，便有那火，我一瓢水潑殺了。便無那水呵，一個屁也迸殺了。可那裏有火來與你這窮弟子孩兒。（正末云）兀那潑婦，你休不知福。（旦兒云）甚麼福？是是是，前一幅後一幅，五軍都督府，你老子賣豆腐，你奶奶當轎夫。可是甚麼福？（正末唱）

【滾繡毬】你每日家橫不拈豎不擡。（旦兒云）你將來波，有甚麼大綾大羅，洗白復生，高麗絹絲布，大紅通袖膝襴，仙鶴獅子的胸背。你將來，我可不會裁不會剪？我可是不會做？（正末云）我雖無那大綾大羅與你，我呵，（唱）慣的你千自由百自在。（旦兒云）你這般窮，再不著我自在些兒，我少時跟的人走了也。窮短命、窮弟子孩兒、窮醜生！（正末唱）我難受窮呵，我又不曾少人甚麼錢債。（旦兒云）你窮再少下人錢債，割了你窮耳朵，

剗了你窮眼睛，把你皮也剝了。我兒也，休響嘴，晚些下鍋的米也沒有哩。（正末云）劉家女俫，咱家裏雖無那細米呵，你覷去者波，（唱）**我比別人家長趲下些乾柴。**（旦兒云）你看麼，我問他要米，他則把柴來對我。可著我喫那柴，穿那柴，嚥那柴？止不過要燒的一把兒柴也那。（正末唱）**你是個壞人倫的死像胎。**（旦兒云）我兒也，窮剝皮，窮割肉，窮斷脊梁筋的。（正末唱）**你這般毀夫主暢不該。**（旦兒云）我兒也，鼓樓房上琉璃瓦，每日風吹日曬雹子打。見過多少振鬆振，倒怕你清風細雨灑？我和你頂磚頭對口詞，我也不怕你。（正末云）止不過無錢也囉，你理會的好人家好家法。（唱）**哎，劉家女俫，你怎生只學的這般惡叉白賴？**（旦兒云）窮弟子，窮短命，一世兒不能夠發迹。（正末云）由你罵，由你罵，除了我這個窮字兒，（唱）**你可便再有甚麼將我來栽排？**（旦兒云）可也夠了你的了。（正末云）留著些熱氣，我且溫肚咱。（唱）**則不如我側坐著土坑**這般頦攙著膝；（旦兒云）似這般窮活路，幾時捱的徹也。（正末云）這個歹婆娘害殺人也（唱）**他那裏斜倚定門兒手托著腮，則管哩放你那狂乖。**（旦兒云）朱買臣，巧言不如直道，買馬也索鞿料，耳簷兒當不的狐帽，牆底下不是那避雨處。你也養活不過我來，你與我一紙休書，我揀那高門樓大糞堆，不索買卦有飯喫。一年出一個叫化的。我別嫁人去也。（正末云）劉家女，你這等言語再也休說，有人算我明年得官也。我若得了官，你便是夫人縣君娘子，可不好那？

（旦兒云）娘子娘子，倒做著屁眼底下穰子；夫人夫人，在磨眼兒裏。你沙子地裏

放屁，不害你那口磣，動不動便說做官。投到你做官，你做那桑木官，柳木官，這

頭踹著那頭掀，吊在河裏水判官，丟在房上曬不乾。投到你的蛇叫三聲狗拽草，蚊子穿著兀剌

靴；蟻子戴著煙氈帽，王母娘娘賣餅料。投到你做官，直等的炕點頭，人擺尾，老

鼠跌腳笑，駱駝上架兒，麻雀抱鵝彈，木伴哥生娃娃，那其間你還不得做官哩！看

了你這嘴臉，口角頭餓紋，驢也跳不過去，你一世兒不能夠發迹！將休書來，將休

書來！（正末云）劉家女，那先賢的女人，你也學取一個波。（旦兒云）這廝窮則

窮，攀今覽古的，你著我學那一個古人？你說你說，你奶奶試聽咱。（正末唱）

【快活三】你怎不學賈氏妻只為射雉如皋笑臉開？（旦兒云）我有甚麼歡喜在那裏，你著我

笑？（正末云）你不笑，敢要哭？我就說一個哭的。（唱）你怎不學孟姜女把長城哭倒也則

一聲哀？（旦兒云）朱買臣，窮叫化頭，我也沒工夫聽這閒話，將休書來，休書來！（正末

唱）你則管哩便胡言亂語將我廝花白，你那些個將我似舉案齊眉待？

（旦兒云）快將休書來！（正末唱）

【朝天子】哎喲，我罵你個叵耐，

（旦兒云）叵耐我甚麼？（正末唱）叵耐你個賤才！

（旦兒云）將休書來，休書來！（正末云）這個歹婆娘害殺人也波，天那天那，（唱）可則

226

（旦兒云）誰那般道來？（旦兒云）是我這般道來。（正末唱）誰似你那索休離舌頭兒快！

（云）誰那般道來？（旦兒云）是我這般道來。（正末唱）

（旦兒云）四村上下老的每，都說劉家女有三從四德哩。（正末

說去，是我道來，我道來。

村上下別的婦人都學不的你。（旦兒云）可又來，我也有那一椿兒好處。（正末

唱）劉家女俫，你比別人家愛富貴，你也敢嫌俺這貧的忒煞。（旦兒云）你道你便三從四德？（旦兒云）你

刮過風來，西邊刮過雪來，恰似漏星堂也似的，虧你怎麼住。（正末云）劉家女，這破房子

裏你便住不的，俺這窮秀才正好住。（唱）豈不聞自古寒儒在這冰雪堂何礙！（旦兒云）你

也不怕人嗔怪。（正末云）哎，天那天那，（唱）我本是個棟梁材，怎怕的人嗔怪？（旦兒

也、命也，豈不聞「不知命無以為君子」，則這天不隨人呵！（唱）你可怎生著我掙扎？

（正末云）我和他唱叫了一日，則這兩句話傷著我的心！兀那劉家女，這都是我的時也、運

（正末云）你是一個男子漢家，頂天立地，帶眼安眉，連皮帶骨，帶骨連筋，你也掙扎些兒波。

（云）你也佈擺些兒波。（旦兒做拿匾擔拘繩放前科，（唱）你怎生著我佈擺？

（旦兒云）你也佈擺些兒波。（正末唱）你怎生著我佈擺？（唱）我須是不得已仍舊的擔柴賣。

（云）則這的便是你營生買賣。（正末云）天那天那！（唱）我須是不得已仍舊的擔柴賣。

（旦兒云）我恰纔不說來，你與我一紙休書，我別嫁個人。（正末云）天那天那！

你南莊北園，東閣西軒，旱地上田，水路上船，人頭上錢？憑著我好苗條好眉面，我戀

善裁剪善針線，我又無兒女廝牽連，那裏不嫁個大官員？對著天曾罰願，做的鬼

到黃泉，我和你麻線道兒上不相見。則為你凍妻餓婦二十年，須是你奶奶心堅石也

穿。窮弟子孩兒你聽者，我只管戀你那布襖荊釵做甚麼！（正末唱）

【脫布衫】哦，即是你不戀我這布襖荊釵；（旦兒云）街坊鄰里聽著，朱買臣養活不過媳婦

兒，來廝打哩。（正末云）你這般叫怎麼？我寫與你則便了也。（旦兒云）這等，快寫快！

（正末唱）又何須去拽巷也波囉街。（旦兒云）你洗手也不曾？（正末唱）我止不過畫與你個

手模；（云）兀那劉家女，你要休書，則道我這般寫與你，便乾罷了那？（旦兒云）由你寫。

或是跳牆蹇圈，翦柳搠包兒，做上馬強盜，白晝搶奪，或是認和尚，養漢子，你則

管寫，不妨事。（正末云）劉家女，我則在這張紙上，將你那一世兒的行止都教廢盡了也。

（唱）我去那休書上朗然該載。

（云）劉家女，那紙墨筆硯俱無，著我將甚麼寫？（旦兒云）你可似誰？（正末唱）

準備下了落鞋樣兒的紙，描花兒的筆，都在此。你快寫你快寫。（正末云）劉家女

也，須的要個桌兒來。（旦兒云）兀的不是桌兒？（正末云）劉家女，你掇過桌兒

來。你便似個古人，我也似個古人。（旦兒云）只管有這許多古人，你也少說些

罷。（正末唱）

【醉太平】卓文君你將那書桌兒便快攛。（正末唱）馬相如我看你怎

的把他去支劃。（旦兒云）紙筆在此，快寫了罷。（正末唱）你、你、你把文房四寶快安

排。（云）劉家女，我寫則寫，只是一件，人都算我明年得官，我若得了官呵，把個夫人的名號與了別人，你不乾受了二十年的辛苦？（旦兒云）我辛苦也受的夠了，委實的推不過，是我問你要來，不干你事。（正末云）請波請波。（唱）你也索回頭兒自揣。（旦兒云）我揣個甚麼，是我問你要休書來，不干你事。（正末唱）非是我朱買臣不把你糟糠待，赤緊的玉天仙忍下的心腸歹。（帶云）罷罷罷，（唱）這梁山伯也不戀你祝英臺。（云）任從改嫁，並不爭論，左手一個手模將去，（唱）我早則寫與你個賤才。

（旦兒云）賤才賤才，一二日一雙繡鞋，我是你家奶奶。將來，我看這休書咱。寫著道「任從改嫁，並不爭論」，左手一個手模，正是休書。（正末云）劉家女，這休書上的字樣，你怎生都認的？（旦兒云）這休書我家裏七八板箱哩。（正末云）劉家女，風雪越大了，天色已晚，這些時再無去處，借一領蓆薦兒來，外間裏宿到天明，我便去也。（旦兒云）朱買臣，想俺是二十年的兒女夫妻，便怎生下的趕你出去？投到你來呵，我秤下一斤兒肉，裝下一壺兒酒，我去取來。（做出門科，云）我出的這門來。且住者，這廝倒乖也，他既與了我休書，還要他在我家宿，則除是恁的。呀，我道是誰，原來是安道伯伯。你家裏來，朱買臣在家裏。伯伯你到裏面坐，我喚朱買臣出來。（再入門科，云）朱買臣，王安道伯伯在門首，你出去請他進來坐。（正末云）哥哥在那裏？請家裏來。（旦兒推末出門科，云）出去！

229

我關上這門。朱買臣，你在門首聽者：你當初不與我休書，我和你便是各別世人。你既與了我休書，我和你便是各別世人。你知麼，「疾風暴雨，不入寡婦之門」。你再若上我門來，我搬了你這廝臉。（正末云）他賺我出門來，關上這門，則是不要我在他家中。劉家女，你既不開門，將我這拘繩匾擔來還我去。（旦兒云）我開……咦，這等道兒，沙地裏井都是俺淘過的，你賺的我開開門？他是個男子漢家，他便往裏擠，我便往外推，他又氣力大，便有十八個水牛拽也拽不出去。你要拘繩匾擔，你看著，我打這貓道裏攛出來。（正末云）兀那婦人，你在門裏面聽者：你恰纔索休的言語，在我這心上恰便似印板兒一般記著。異日得官時，劉家女，你不要後悔也。（旦兒云）既討了休書，我悔做甚麼。（正末云）劉家女，咱兩個唱叫，有個比喻。（旦兒云）喻將何比？（正末唱）

【三煞】你似那碔砆石比玉何驚駭，魚目如珠不揀擇。我是個插翅的金雕，你是個沒眼的燕雀，本合兩處分飛，焉能夠百歲和諧？你則待折靈芝餵牛草，打麒麟當羊賣，摔瑤琴做燒柴。你把那沉香木來毀壞，偏把那臭榆栽。

【二煞】那知道歲寒然後知松柏。你看我似糞土之牆朽木材，斷然是推不徹饑寒，禁不過氣惱；怎知我守定心腸，留下形骸。但有官居八座，位列三臺，日轉千階，頭直上打一輪皂蓋，那其間誰敢道我負薪來。

【隨煞尾】我直到九龍殿裏題長策，五鳳樓前騁壯懷。我若是不得官和姓改。將我這領白襴

衫脫在玉階，金榜親將姓氏開，敕賜宮花滿頭戴，宴罷瓊林微醉色，狼虎也似弓兵兩下排，

水罐銀盆一字兒擺，恁時節方知這個朱秀才！不要你插插花花認我來，哭哭啼啼淚滿腮，

你這般怨怨哀哀磕著頭拜。（云）兀那馬頭前跪著的是劉家女麼？祇候人，與我打的去。

（唱）那其間我在馬兒上醉眼朦朧將你來並不睬。（下）

住，回俺父親的話走一遭去。（下）

嗨，他真個去了。他這一去，心裏敢有些怪我哩。我既討了休書，也不敢久停久

這一會兒不聽的言語俫（做開門科，云）開開這門，朱買臣你回來，我逗你耍。

（旦兒云）朱買臣，你去了罷，你則管在門首唧唧噥噥怎的？（做聽科，云）呀，

楔　子

（王安道上，云）老漢王安道，因為連日大雪，不曾出去捕魚，只在家裏閒坐，卻

不知我那兩個兄弟可是如何。（劉二公上云）冰不搭不寒，木不鑽不著，馬不打不

奔，人不激不發。我劉二公為何道這言語？只因朱買臣苦戀著我家女孩兒玉天仙，

不肯去進取功名，昨日著女孩兒強索他寫了一紙休書也。我暗地裏卻將著這十兩白

231

銀，一套綿衣，送與王安道，教他齎發朱買臣上朝取應去。若得一官半職，改換家門，可不好也。我知今往見王安道走一遭去。可早來到他家門首。安道哥哥在家麼？（王安道云）甚麼人喚門哩？我開開這門。我道誰，原來是劉二公。老的，你那裏去來？（劉二公云）安道哥哥，我別無甚事。想兄弟朱買臣學成滿腹文章，異日為官，休書也。（王安道云）老的，你差了也，不在他人之下，為何問他索了休書？（劉二公云）那裏是真個問他索休書，因為他俺妻靠婦，不肯進取功名，只管在山中打柴為生，幾時是那發迹的日子？我著玉天仙明明的索了休書，老漢暗備下這十兩白銀，一套綿衣，寄在哥哥跟前，等你那兄弟來辭你呵，你齎發他上朝取應去。若得一官半職，改換家門，認俺不認俺，哥哥你則做一個大大的證見。（王安道云）老的，這個你主的是，等他來辭我時，我自有個見識。老的也，你放心的去，久已後他不認你時，都在老漢身上。（劉二公云）怎的呵，老漢回去也。（下）（王安道送科，云）劉二公去了。朱買臣兄弟這早晚敢待來也。（正末上，云）小生朱買臣，自從與了劉家女一紙休書，我要上朝取應，不免辭別王安道哥哥走一遭去。（做見科，云）呀，兀那門首不是哥哥？（王安道云）兄弟你來了也，請裏面坐。（楊孝先上，云）且喜今日雪晴了也，我要去打柴，就順路看我安道哥哥去。（做見科）（王安道云）兄弟，你正來的好，

元雜劇《朱太守風雪漁樵記》

一發同進去。買臣兄弟，你今日為何面帶憂容？（正末云）哥哥，你兄弟與那婦人一個了絕也。（王安道云）你休了媳婦兒？兄弟，你如今可往那裏去？（正末云）你兄弟要上朝取應去，辭別哥哥來也。（王安道云）好兄弟，你若到京師，得一官半職，改換家門，不強似你打柴為生？只是你如今應舉去，可有甚麼盤纏？（正末云）正憂著這件，你兄弟怎得那盤纏來！（楊孝先云）我想哥哥學成滿腹文章，不去應舉，怎麼能夠發達時節？只是兄弟貧難，連自己養活不過，那討一整盤纏相送？如何是好！（王安道云）兄弟，你哥哥在這江邊捕魚，二十年光景，積攢下十兩白銀，又有新做下一套綿衣，都是我身後的底本兒。兄弟，你如今上京求官應舉去，我一發都與了你，一路上好做盤纏。久以後得官時，你則休忘了你哥哥者。（楊孝先云）這盡夠盤纏了。（正末云）若得如此，索是謝了哥哥。受你兄弟幾拜（做拜科）（王安道云）兄弟免禮。（正末云）哥哥，今年也則是朱買臣，到來年也則是朱買臣。哥哥記著你兄弟臨行之時說的兩句話。（王安道云）兄弟，可是那兩句話？（正末云）哥哥，道不的個「知恩報恩，風流儒雅；知恩不報，非為人也。」（王安道云）兄弟，我是個不讀書的人，你說的話恰便似印在我這心上，我則記著「知恩報恩，風流儒雅；知恩不報，非為人也。」兄弟此一去，則要你著志者。（正末云）哥哥放心。（唱）

【仙呂‧賞花時】十載詩書曉夜習；（楊孝先云）哥哥此去，必然為官也。（正末唱）一舉成名天下知。（王安道云）兄弟，你哥哥專聽喜信哩。（正末唱）休囑咐小心在意，你是必耳打聽好消息。（做拜別科）（下）

（王安道云）兄弟，你小心在意者。（正末唱）休囑咐小心在意，我可敢包奪的一個錦衣歸。（下）

（王安道云）買臣兄弟去了也。他此一去，必得成名，我眼望旌節旗，（楊孝先云）耳聽好消息。（同下）

第三折

（劉二公上云）事要前思，免勞後悔。誰想朱買臣得了官，肯分的除授在俺這會稽郡做太守。我想來，他若說起這前情，俺可怎了也？我如今且著孩兒在家中泡下那疙疸茶兒，烙下些椽頭燒餅兒，問他一聲，便知道個好歹。這早晚那張懺古敢待來也。（正末扮張懺古上，叫云）笊籬馬杓，破缺也換那！（詩云）月過十五光明少，人到中年萬事休；兒孫自有兒孫福，莫與兒孫作馬牛。老漢是這會稽郡集賢莊人氏，姓張，做著個撈靶兒的貨郎，人見我性子乖劣，都喚我做張懺古。三日五日去那會稽城中打勾些物件。則見那城中百姓每三個一攢，五個一簇，說道是接待新太守相公哩。我道我也看一看，怕做甚麼。無一時，則見那西門

234

骨剌剌的開了。那骨朵衙仗，水罐銀盆，茶褐羅傘下，五明馬上，端然坐著個相

公。百姓每說看去來波，老漢也分開人叢，不當不正，站在那相公馬頭前。我不見

那相公時萬事都休，我見了那相公，不由我眼中撲簌簌的只是跳。你道是誰？原來

是俺這本村裏一個表姪朱買臣，他今日得了官也！我是他鄉中伯伯哩，我叫他一

聲，怕做甚麼？我便道「朱買臣」！倒不叫這一聲萬事都休，恰纔叫了這一聲，則

見那挺脊梁不著的大漢，把老漢恰便似鷹拿燕雀，拿到那相公馬頭前，喝聲當面，

著我磕撲的跪下。爹爹，我老漢死也！我則道相公不知打我多少。原來那相公寬洪

大量，他著我擡起頭來。我道：「老漢不敢擡頭。」他道：「你為甚麼不擡頭？」

我道：「我直到二月二那時，可是龍擡頭，我也不敢擡頭。」那相公道：「恕你擡

頭。」老漢只得擡起頭來，那相公認的是我張懍古也，那相公滾鞍下馬，在那旁

邊放下那栲栳圈銀交椅，著兩個公吏人把老漢按在那栲栳圈銀交椅上，那相公納

頭的拜了我兩拜，拜的我個頭恰便似那量米的栲栳來大小。我道：「相公拜殺老漢

也！」那相公道：「伯伯，你喫御酒麼？」我道：「老漢酒便喫，卻不曾喫甚麼御

酒。」他道：「那個御酒是朝廷賜的黃封御酒。」一連勸老漢喫了三鍾。他便道：

「伯伯，你孩兒公事忙，不曾探望的伯伯，伯伯休怪。」老漢道：「不敢不敢。」

那相公上的馬去了。老漢挑起擔兒恰待要走，則見那相公滴溜的撥回馬來，問道：

「伯伯，王安道哥哥好麼？」我説道：「快。」「楊孝先兄弟好麼？」我説道：

「快。」他把那四村上下、姑姑姨姨、嬸子伯娘、兄弟妹子，都問道「好麼」，我説道：「都快。」那相公撥回馬去了。老漢挑起擔兒恰待要走，則見那相公滴溜的

又撥回馬來，問道：「那劉二公家那個妮子還有麼？」我道：「相公，你問他怎

的？」那相公道：「伯伯，你不知道，你見他時，説你姪兒這般威勢。」我道：

「老漢知道。」那相公上馬去了也。我挑起這擔兒往村裏來賣。老漢平生一世，有三條戒律：第一來不與人作保，第二來不與人寄信

信來，想著那相公拜了兩拜，道了又道，説了又説，這般怎的？呆弟子孩兒，漫坡裏又無人，見鬼的也似，自言自語，絮絮聒聒的。你寄信不寄信，也只憑得你。張

懶古，誤了買賣也。（做走科，叫云）笊籬馬杓，破缺也換那！（唱）

【中呂·粉蝶兒】我每日家則是轉疃波尋村，題起這張懶古那一個將我來不認？（做走科，叫

云）笊籬馬杓，破缺也換那！（唱）我搖著這蛇皮鼓可便直至莊門。小孩兒每搭著銅錢，兜

著米豆，（云）三個一攢，五個一簇，都耍子哩，聽的我這蛇皮鼓兒響處，説道：張懶古那老

子來了也，咱買沙糖魚兒喫去波。（唱）則他把我似聞風兒尋趁。若遇見朱太守的夫人，索

與他寄一個燒的著燎的著風信。

【醉春風】你看我抖擻著老精神，我與你便花白麼娘那小賤人。想著你二十載夫妻怎下的索

休離，這妮子你暢好是狠、狠！道不的個一夫一婦，一家一計，你可甚麼一親一近！

（云）這裏是劉二公家門首。搖動這不琅鼓兒，若那老子出來呵，我著幾句言語，我直著心疼殺那老子便罷。（做搖鼓科，叫云）笊籬馬杓，破缺也換那！這個是那老子出來也。（劉二公上，云）來了也！這不琅鼓兒嚮的是那老子，我出去問他一聲。（做見科，云）拜揖。（張云）拜揖拜揖，我少你那拜揖！（劉二公云）快麼？（張云）快不快，干你甚事！（劉二公云）誰惱著你來？（張云）可不惱著我來。（劉二公云）老的也，這兩日不見，你往那裏來？（張云）我往城裏去來。（劉二公云）老的也，城裏有甚麼新事。（張云）無甚麼新事，一貫鈔買一個大燒餅，除了這的別無了。（劉二公云）不是這個新事，是那新官理任、舊官遷除那個新事。（張云）我見來，我見來，接待新太守相公來。我待說與你，爭奈誤了我買賣也，我改日說與你。（劉二公云）你只今日說了罷。（張云）你真個要我說？你望著你那祖宗頂禮了，我便說與你。（劉二公云）老的，你說了罷。（張云）你個老弟子孩兒，你若不頂禮呵，我說了不折殺你？你頂禮了，我便說與你。（唱）

【迎仙客】我則見那公吏一字兒擺，那父老每兩邊分。（云）無一時，則見那西門骨剌剌的開了，我則見那骨朵衙仗，水罐銀盆，茶褐羅傘，那五明馬上坐著的呵，（劉二公云）可是誰那？（張云）我買賣忙不曾看，我忘了也。（劉二公云）我央及你波，那做官的可是誰？

237

（張云）等我想，哦，我想起來了也，（唱）**是你那前年索了休離的喚做朱買臣。**（劉二公云）慚愧，俺家女婿做了官也。（唱）**他可不托大不嫌貧。**（云）他不看見我萬事都休，一投得見了我，便認的俺是本村裏張伯伯，連忙滾鞍下馬，按我在那銀交椅上，納頭的拜了兩拜。（唱）**他先下拜險些兒可便驚殺那眾人，施禮罷復敍寒溫。**女婿，今日得了官，便說是你家女婿。（張云）老弟子孩兒，你倒不要便宜，去年時節不說是你家女婿。（云）那相公問道：「王安道哥哥好麼？楊孝先兄弟好麼？那四村上下、姑姑姨姨、嬸子伯娘、兄弟妹子都好麼？」我道：「都好都好。」（唱）**他把那舊伴等可便從頭兒問。**（劉二公云）曾問我來麼？（張云）不曾問你，想著你是個好人兒哩。（劉二公云）待我喚出孩兒來。玉天仙孩兒，朱買臣做了官也，你出來，張懶古在這裏，你見他一見。（旦兒上，云）嗨，謝天地，我去問他個信咱。（張云）這個是那妮子出來了也，我直著幾句言語氣殺那妮子便罷。（旦兒云）伯伯萬福。（張做拜科，駙馬高車，太守夫人奶奶來到，只合遠接。那壁廂雖然年紀小，是那五花官誥，折殺老漢也。（旦兒云）我不是夫人，我問朱買臣討了休書也。（張云）奶奶休逗老漢耍。（旦兒云）我不逗你要，我真個討了一紙休書哩。（張云）奶奶不是那等不賢惠的人。（旦兒云）我真個要了休書也。（張云）是真個要了休書也？（旦兒

他説甚麼？（張云）是真個。（張云）小妮子，你早些兒説不的，倒可惜了我這幾拜。（旦兒云）誰著你拜來？老的，你見我那朱買臣，他説甚麼來？（張云）我見來。（旦兒云）

【喜春來】剛只是半星兒道著呵，（張做嘴臉科）（旦兒云）他恨我些甚麼那？（張唱）他把你十分恨。（旦兒云）他還説甚麼？（張唱）他道漢相如伸意你個卓文君。（旦兒云）他還説甚麼？（張唱）他無非想著你一夜夫妻有那百夜恩。（旦兒云）他還説甚麼意思？（張唱）他把車駕的穩。（旦兒云）他敢是要來取我麼？（張唱）沒著便嫁他人。

（旦兒云）這妮子好無禮也。（唱）

【上小樓】你道他忘人大恩，又道他記人小恨，誰著你生勒開他，生則同衾，死則同墳。

（旦兒云）他每日家偎妻靠婦，四十九歲，全不把功名為念，我生逼的他求官去，我是歹意來？（張云）你道他過四旬，還不肯，把那功名求進。我想他在俺家做了二十年夫婿，每日家猥慵惰懶，生理不做，今日做了官就眼高了。（云）老的也，你記的俺莊東頭王學究説的那一句兒書麼？（劉二公云）是那一句書？（張唱）他則是個君子人可便固窮守分。

（劉二公云）他全不想在我家這二十年，把冷水溫做熱水，熱水燒作滾湯與他喫，如今做了官，糙老米不想舊了，可怎生則記短處？（張唱）

【么篇】那妮子強勒他休，這老子又絕了他親，眼見的身上無衣，肚裏無食，（帶云）大雪裏趕出他來，（唱）可著他便進退無門。（旦兒云）他再說些甚麼來？（張唱）他道你枉則有蛾眉蟬首堆鴉鬢，可怎怎麼這等認真，就說嘴說舌，背槽拋糞？（張唱）他道你纔出身，便認真和咱評論？（云）

他在你家做了二十年女婿，只是打柴做活，不曾受了一些好處，臨了著個妮子大風大雪裏勒了休書，趕他出去，你則說波，（唱）這個是誰做的來背槽拋糞？

（劉二公云）我孩兒又不曾別嫁了人，是逗他耍，（云）你道他纔出身，便認真和咱評論？（云）

（劉二公云）哎，他如今做了官，便不認的俺家裏，眼見的是忘恩背義了也！（張唱）

【滿庭芳】這的是知恩哎報恩。（旦兒云）他再說些甚麼來？（張唱）他著你便別招女婿，再嫁取個郎君。（旦兒云）他再說些甚麼來？（張唱）他道你是個木乳餅錢親也那口緊，道你是個鐵掃帚掃壞他家門。生少喜多嗔？

（旦兒云）他再說些甚麼來？（張唱）他道你便無些兒淹潤，又道你不和那六親，端的是雌太歲母凶神。

（云）誤了我買賣也。（搖鼓做走科）（旦兒云）老的，還有甚說話，一發說了罷。（張云）他說來說來，（唱）

【要孩兒】他肩將那柴擔擔，口不住把書賦溫，每日家穿林過澗誰瞅問。他和那青松翠柏為交友，野草閒花作近鄰。但行處有八個字相隨趁；（劉二公云）是那八個字？（張唱）是那斧鐮繩擔，琴劍書文。

240

（旦兒云）他如今做了官，比那舊時模樣可是如何？（張唱）

【一煞】他如今得了本處官，端的是別換了一個人，那的是貌隨福轉你可也急難認。他往常黃乾黑瘦衣衫破，（帶云）你覷去波，（唱）到如今白馬紅纓彩色新。一弄兒多豪俊，擺列著骨朵衙仗，水罐銀盆。

（劉二公云）這話不是他說的，都是你說的。（旦兒云）說了這一日，都是你這老蒜麻嘴，沒空生有，說謊吊皮，片口張舌嘹出來的。（張唱）

【煞尾】這的是他道來他道來，可著我轉伸我轉伸。（劉二公云）他做了官呵，便把我怎的？（張云）他敢怎的你？（唱）他將你搦扒吊拷施呈盡。（旦兒云）吥，我是他的夫人，他敢怎麼的我？（張云）誤了我買賣。（搖鼓叫科，云）笊籬馬杓，破缺也換那！（唱）直將你那索休離的冤讎他待正了本。（下）

（劉二公云）孩兒不妨事，有我哩，咱去王安道伯伯那裏打個關節去來。（同下）

第四折

（王安道云）老漢王安道。自與兄弟朱買臣別後，他奮著那一口氣，到的帝都闕下，一舉及第，除在俺這會稽郡為太守之職，正是俺的父母官哩。我在這曹娥江

241

邊，堤圈左側，安排下酒餚，請他到此飲宴。可是為何？當初兄弟未遇時，俺與楊孝先兄弟每日在此談話，他若不忘舊時，必然到此。這早晚兄弟敢待來也。（劉二公同旦兒上，云）老漢劉二公是也。今日朱買臣做了本處太守，料他為休書的緣故，必然不肯認我。如今先與王安道老的説知，著他説個方便纏是。這是他家門首。孩兒，我與你自家過去。（做見科）（王安道云）這是令愛？老的，你同他來有何説話？（劉二公云）只為女婿朱買臣得了官，他若不認俺時，可怎了也？（王安道云）老的放心，這椿事原說老漢做個大證見，今日都在老漢身上。（劉二公云）既是這般，老漢在一壁伺候著，等你回話便了。（同旦兒下）（正末領張千上，云）小官朱買臣是也。自從到的帝都闕下，一舉及第，所除會稽郡太守。有王安道哥哥教人請我，在這江堤左側，安排酒餚。你道為甚的來？俺哥哥則怕我忘舊哩。祇從人，慢慢的擺開頭踏行者。朱買臣，誰想有今日也呵！（唱）

【雙調·新水令】往常我破紬衫粗布襖曾穿，今日個紫羅襴認咱生面。對著這煙波漁父國，還想起風雪酒家天。見了些靄靄雲煙，我則索映著堤邊，聳定雙肩，尚兀自打寒戰。

（王安道云）相公來了也。（云）左右接了馬者（做見科，云）哥哥間別無恙。（王安道云）相公崢嶸有日，奮發有時，請坐。（正末云）若不是哥哥，你兄弟豈有今日？記得你兄弟臨行時説的話麼？「去年時也則是朱買臣，到今年也則是朱買臣。」道不的

個「知恩報恩，風流儒雅；知恩不報，非為人也。」哥哥請上，受你兄弟幾拜咱。（做拜科）（王安道回拜科，云）相公免禮，折殺老漢也。相公請坐，將酒來。（做遞酒科，云）相公喜得美除，滿飲十杯。（正末云）哥哥先請。（王安道云）不敢，相公請。（正末飲酒科）（王安道云）相公慢慢的飲幾杯。（正末云）張千，俺兄弟每說話，休要放過那閒雜人來打攪。（張千云）理會的。（做喝科，云）相公飲酒，閒雜人靠後。（楊孝先上云）自家楊孝先便是。打聽的俺哥哥朱買臣得了官，在這裏飲酒，我過去見哥哥。朱買臣哥哥俫。（張千喝云）噯，這廝是甚麼人？怎敢叫俺相公的諱字。聲，怕做甚麼。（做打科）（正末云）張千，你好無禮也，不得我的言語，擅自把那打馬的棍子打他這平民百姓，你跟前多有罪過，好打也！（唱）

【川撥棹】我則待打張千，（云）且問那喫打的是誰。（楊孝先云）哥哥，是你的兄弟楊孝先。（正末唱）**原來是同道人楊孝先。**（孝先做拜，踢倒酒瓶科）（正末回科，云）兄弟免禮。（楊孝先云）兄弟，你也來了。（正末云）兄弟好麼？（楊孝先云）哥哥，你兄弟好。（正末唱）**俺也曾合伙分錢，共起同眠，間別來隔歲經年。**（云）兄弟也，你如今做甚麼營生買賣？（楊孝先云）哥哥，你兄弟依舊打柴哩。（正末唱）**還靠著打柴薪為過遣，怎這般時命蹇？**

（劉二公同旦兒上，云）孩兒，俺和你同見朱買臣去來。（旦兒云）父親，我先過

去。（劉二公云）孩兒你先過去，看他認也不認。（旦兒見跪科，云）相公喜得美

除，我道你不是個受貧的麼。（正末云）俺這朋友飲酒處，張千，誰著你放他這婦

人來？打起去。（唱）

【七弟兄】這是那一家宅眷？穩便。（王安道云）夫人也來了也。（正末做見怒科，唱）請

起波玉天仙。去年時為甚躭疾怨？覷絕時不由我便怒沖天。今日家咱兩個重相見。

（旦兒云）這都是我的不是了也。（正末唱）

【梅花酒】呀，做多少假腼腆。咱須是夙世姻緣，今世纏綿，可怎生就待不到來年？（旦

兒云）相公，舊話休題。（正末唱）當初你要休離我便休離，你今日呵要團圓我不團圓。

（云）劉家女，你不道來那？（旦兒云）我道甚麼來？（正末唱）你道你正青春正少年，你

道你好苗條好眉面，善裁剪善針線，無兒女廝牽連，別嫁取個大官員。

【喜江南】去波俀，更怕你捨不了我銅斗兒的好家緣。（旦兒做悲科，云）我那親哥哥，你

不認我，著我投奔誰去？（正末唱）孟姜女不索你便淚漣漣，殢人情使不著你野狐得這涎。

（旦兒云）你今日做了官也，忒自專哩。（正末唱）非是我自專，你把那長城哭倒聖人宣。

（旦兒云）你認了罷。（正末云）張千，不與我搶出去怎的？（張千做搶科，云）

（旦兒做出門）（劉二公問科，云）孩兒也，他認你了不曾？（旦兒云）

快出去。（旦兒云）

他不肯認我。（劉二公云）孩兒也，咱兩個過去來。（做見科，云）朱買臣，我說你不是個受貧的人麼。（正末云）兀那老子是誰？（王安道云）是相公的泰山岳大哩。（正末云）你兄弟不認的他。（王安道云）是相公岳丈劉二公。（正末云）哥哥，他不是卓王孫麼？（唱）

【雁兒落】你這卓王孫呵怎生便不重賢？（王安道云）他是劉二公，怎做的那卓王孫？（正末云）他既不是卓王孫，（唱）索怎生則搬調的個文君女嫌貧賤？我則問你逼相如索了休，你當初可也對蒼天曾罰願？

（云）今日座上的眾人，你可認得麼？（旦兒云）認的，這個是王安道伯伯，這個是楊孝先叔叔。（正末唱）

【得勝令】你可便明對著眾人言，還待要強留連。（旦兒云）今日個富貴重完聚，可也好也。（正末唱）你想著今日呵富貴重完聚，（云）劉家女倈，（唱）你當初何不的饑寒守自然？（云）你不道來？（旦兒云）我道著甚麼來？（正末唱）你道便做鬼到黃泉，咱兩個麻線道兒上不相見，各辦著個心也波堅，豈不道心堅石也穿？

（王安道云）相公認了他罷。（正末云）哥哥，你兄弟難以認他。（劉二公云）我是你丈人，你認我也不認？（正末云）我不認。（劉二公云）親家勸一勸兒。（王安道云）相公，你認他也不認？（正末云）我不認。（王安道云）你不認，我則捕

魚去也。（楊孝先云）相公，你認也不認？（正末云）我不認。（楊孝先云）你不認，我則打柴去也。（旦兒云）朱買臣，你認我麼？（正末云）我不認。（旦兒謝科，云）你不認，我則嫁人去也。（王安道云）相公，你只是認了他罷。（正末云）我斷然的不認他。（旦兒云）朱買臣，你若不認我呵，我不問那裏，投河奔井，要我這性命做甚麼！（正末云）噤聲！（唱）

【甜水令】遮莫你便奔井投河，自推自跌，自埋自怨。（旦兒云）王伯伯，你勸一勸兒波。（正末唱）便央及煞俺也不相憐。遮莫便一來一往，一上一下，將咱解勸，總蓋不過你這前愆。

（王安道云）相公，你認了罷。（正末云）哥哥，（唱）

【折桂令】從來你這打漁人順水推船，想著那凜冽寒風，大雪漫天；想著我那身上無衣，肚裏無食，懷內無錢。（云）劉家女，你不道來？（旦兒云）我道甚麼來？（正末唱）你怕甚捨不得我那南莊北園，撇不了我那東閣西軒。我如今旱地上也無田，水路裏也無船，只除這紫綬金章，可不的依還是赤手空拳？（云）劉家女，你欲要我認你也，你將一盆水來。（張千云）水在此。（王安道云）相公，你只認了夫人罷。（正末唱）

【落梅風】也不索將咱勸，你也索聽我的言。你將那一盆水放在當面。（王安道云）兀的不

有了水也。（正末唱）

唱）　直等的你收完時再成姻眷。

（旦兒做潑水科，云）我潑了也。（正末

請你個玉天仙任從那裏潑。

（王安道云）相公，這是潑水難收，怎麼使得？（劉二公云）親家，勢到今日，你

不說開怎麼？（王安道云）住住住，請相公停嗔息怒，聽老漢慢慢的試說一遍咱。

也非是我忍耐不禁，也非是我牽牽搭搭，則為你四十九歲，只思惚妻靠婦，不肯進

取功名，你丈人搬調你渾家，故意的索休索離，大雪裏趕你出去。男子漢不毒不

發。料得你要進取功名，無有盤費，必然辭別老漢。我又貧窮，有甚東西把你齎

發，你也想，著我明明的齎發你。投至赴得科場，一舉及第，飲官酒，插宮花，做了

會稽太守。當初受貧窮，三口兒受貧窮，今日享榮華，卻獨自個享榮華。相公，

你可早忘了「知恩報恩，風流儒雅；知恩不報，非為人也！」（正末云）哦，有這

等事！若不是哥哥說開就裏，你兄弟怎生知道？丈人，則被你瞞殺我也！（劉二公

云）女婿，則被你傲殺我也！（旦兒云）官人，則被你勒指殺我也！（正末唱）

【沽美酒】我只道你潑無徒心太偏，原來是姜太公使機變，不釣魚兒只釣賢。你可便施恩在

我前，暗齎發與盤纏。

【太平令】從來個打漁人言如鈎線，道的我羞答答閉口無言。明明的這關節有何難見，險些

247

把一家兒恩多成怨。我如今意轉，性轉，也是他的運轉。呀，不獨是為尊兄做些顏面。

（孤領祗從上，詩云）漢家七葉聖明君，不尚軍功只尚文；試問會稽朱太守，是誰吹送上青雲？小官大司徒嚴助。曾為採訪賢士，到此會稽，遇著朱買臣，將他萬言長策舉薦在朝，果得重用，除授會稽太守之職。聞的他妻子劉氏，曾於大雪之中，強索休書，趕他出去，他記此一段前讎，不肯廝認。豈知這也非他妻子之罪，原來是丈人劉二公裝圈設套，激發他進取功名之意。小官早已體悉明白，如今就著小官親自齎敕，著他夫妻完聚。既是王命在身，怎麼還憚的跋涉，須索馳驛去走一遭。左右，接了馬者。（做入見科，云）朱買臣，你休棄前妻一事，聖人盡知來歷，今著小官齎敕到此。一千人都望闕跪者，聽聖人的命：朱買臣苦志固窮，負薪自給，雖在道路，不廢吟哦，特歲加二千石，以充俸祿。妻劉氏其貌如玉，其舌則長，雖已休離，本應棄置，奈遵父命，曲成夫名，姑斷完聚如故。王安道、楊孝先、劉二公等並係隱淪，不慕榮進，可各賜田百畝，免役終身。

謝恩！（正末同眾謝科）（唱）

【鴛鴦煞尾】方知是皇明日月光非遍，天恩雨露霑還淺。道我祿薄官卑，歲加二千；昔日窮交，都皆賜田；便是妻子何緣，早遂了團圓願，倒與他後世流傳。道這風雪漁樵也只落的做一場故事兒演。

（劉二公云）天下喜事，無過夫婦團圓。今日既是認了，便當殺羊造酒，做了一個慶賀的筵席。（詞云）玉天仙容貌多嬌媚，戀恩情進取偏無意。假乖張故逼寫休書，到長安果得登高第。除太守即在會稽城，顯威風誰不驚迴避？懷舊恨夫婦兩參商，覆盆水險做傍州例。若不是嚴司徒齎敕再重來，怎結末朱買臣風雪漁樵記。（同下）

題目　嚴司徒薦達萬言書

正名　朱太守風雪漁樵記

《綴白裘》所收《爛柯山》各折

編者按：《綴白裘》收入《爛柯山》傳奇共七折，按劇情先後，次序如下：

〈北樵〉　（十二集卷二）

〈逼休〉　（二集卷三）

〈寄信〉　（初集卷三）

〈相罵〉　（同上）

〈悔嫁〉　（五集卷四）

〈癡夢〉　（二集卷三）

〈潑水〉　（十二集卷二）

以下按此次序，將七折重排。從人物及情節來看，〈北樵〉、〈逼休〉、〈寄信〉、〈相罵〉四折基本繼承元雜劇《漁樵記》，〈悔嫁〉、〈癡夢〉、〈潑水〉三折屬於後出的作品。

北樵

（淨上）屈曲蒼茫接翠微，片帆輕送遠風吹；人情世事如流水，爭似漁郎坐釣磯。某王安道，乃會稽人氏，平生打魚為活。我結交兩個兄弟，一個朱買臣，一個楊孝先。那朱買臣有滿腹文章，爭奈時乖運蹇，不能遂意，每日與楊孝先打柴為活。今日天氣寒冷，我沽得一壺酒在此；他若來時，和他煖寒則個。（下）

（生上）某朱買臣。（丑上）某楊孝先。（生）乃會稽山人氏。行年四十九歲，命運不通。平生結交兩個弟兄：哥哥王安道，在江湖中打魚為生；兄弟楊孝先，每日同我入山打柴。我自幼娶的一房妻子，乃是東村劉二公之女。東鄰西舍，人家見他有些姿色，都稱他為玉天仙。這也不在話下。俺雖然打柴為生，每日書本不離左右，其志氣非同等閒也。（丑）哥哥，你幾年上攻書起的？（生）兄弟，

【點絳唇】枉了俺十載攻書。

半生辛苦。

（丑）如此，你也辛苦了。（生）

（丑）你待學誰來？（生）

學干祿，誤賺了者也之乎。

（丑）此乃天之數也。（生）

更自道天之數。

（丑）人道你老了。（生）

【混江龍】人道我老來無用。

（丑）可惜你有滿腹文章。（生）

空學成文章滿腹待如何？俺本是謙謙的君子，倒做了落落之徒。幾時能個治國齊家，手擎著

那白象簡？那一日談天論地，身掛著紫朝服？聖人道：吾十有五而志於學，三十而立，四十

而不惑。（哎呀，天吓！）空教我有潑天才，沒一搭安身處。他們都翰林院出職，劃地理，

倒教我柴市裏落得個乘除。

（淨上）遠遠望見兩個兄弟來了。（生）哥哥，（淨）兄弟上船來，看仔細。

（生，丑）哥哥。（淨）兄弟，我見今日天氣寒冷，沽得一壺酒在此，與你每煖

寒。（生，丑）常來攪擾，何以克當？（淨）說那裏話。（丑）哥哥，你看我們纜

下得船來，又下這等大雪，此乃國家祥瑞也。（生）

【村裏迓鼓】下著的是國家祥瑞，他與那富家，富家來相助。

（淨，丑）那富家好受用哩。（生）

他向那紅爐得這煖閣，炭火上把肥羊煎炙。門兒外雪飄，雪飄，耳聽得風淅淅，他把那氈簾

抵擋。

（淨）還有快活了他的麼？（生）還有一等富貴之家，當此大雪之際，他在那紅爐煖閣銷金帳裏，飲的是羊羔美酒，伴的是美妾姣娥，歌的歌，舞的舞，好不快活受用哩！（淨）好受用吓。（生）

忽喇喇，象板敲；忽喇喇，象板敲。韻悠悠，佳人每唱；笑吟吟，美酒沽。（哥吓，）怎知道俺漁樵們受苦？

（淨）兄弟，天色已晚，你們入山打柴不得了，回去罷。（生，丑）你也捕不得魚了。（淨）不捕魚了。（生，丑）多謝大哥，我們去了。（淨）有慢。（生，丑）好說。你看大哥呵！（合）

【寄生草】他把那漁船攬，凍得我便手怎舒？頭直上楊花瑞雪飄棉絮。他那裏收綸罷釣尋歸路，披蓑頂笠歸家去。凍得我便戰兢兢有口話難言。（哥吓，）這的是晚來江上也，那堪圖畫處！（同下）

逼　休

（旦上）前世不修今受苦，嫁作村郎沒奈何。我乃劉家女玉天仙是也。好笑我家爹

253

爹沒見識，將奴嫁與朱買臣為妻，每日打柴為生，那裏養得我活？何日是了！吓！

也罷，待他固來，與他廝鬧一場，索了一紙休書，待奴另嫁一個俊俏郎君，且快活

這下半世，有何不可？正是：情到不堪回首處，一齊分付與東風。（下）

（生上）好大雪吓！

【端正好】六花飛，彤雲靉，六花飛；昏慘慘，彤雲靉。一霎時，粉粧成殿閣樓臺。

猶如那揉棉扯絮隨風擺，白茫茫無邊界。

【滾繡毬】頭直上亂紛紛雪又灑，耳邊廂疏喇喇風又擺。（這雪阿，）阻漁翁，罷釣臺；凍

樵夫，怎打柴？更有那孟浩然答兒安在？凍蘇秦聳背巡街。凍得來一方市戶千家閉，我只

見十謁朱門九不開，提，提起來，感嘆也傷懷！

說話之間，已是自家門首了。阿呀，且住。我待叫門進去，那不賢之婦見我沒有柴

回來，定然要與我廝鬧；欲待不叫門進去，外邊風雪又大，寒冷難當。也罷，只得

軟軟叩門吓。玉天仙，劉大姐，開門，開門。

（旦上）正要和他鬧。他在門外叫。想是窮短命的回家來了。我正要與他尋個鬧

頭，他到在外邊叫門。待我門縫裏瞧他一瞧。看呀，你看這窮短命的從早出去，

這時候回來，柴梢兒也沒一根，虧他還要叫門！我且開他進來，看他怎麼！（生進

門抖衣介）（旦）呀唔！你這窮短命的！怎麼不在外邊打乾淨了進來，都打在自己

家裏？你看，滿地多是水了！（生）不妨，待我踹乾淨了。（旦）我且問你，從早
出去，這時候回來，打的柴在那裏？（生）這等大雪，叫我怎生入山打柴？（旦）
阿呀！天那！我待不罵你，忍不住老娘的口，欲待不打你，忍不住老娘的手！（打
介）（生）呀！

【倘秀才】我進門來，不分一個皂白，你將我這凍臉上左拐來右拐。

（旦）我便打了你這窮短命的便怎麼！（生）

似你這好打鬥的婆娘也忒利害！

（旦）窮短命的！何日是了！（生）

將咱罵起來！

（旦）你從早出去，至晚回來，打的柴在何處？（生）哪！

觀著這朔風貫頂，叫我頭難舉；冰結住吾的髭鬚，口難開。劉家女才，你與我討把火來。

（旦）吓！你這幾年上打柴積下的銀子，盛箱滿籠，討的小使，買的丫環，書童，
琴童，連兒，伴兒，見你打柴辛苦回來，生的旺火，盪的熱酒，拿來與你煖寒！如
今柴梢兒沒有一根，炭兒也沒有一星，還虧你開得這個牛口！（生）

【滾繡毬】你終日介橫不拈，豎不占。

討把火兒沒有，開口就罵人，動手就打人。（旦）你説我橫不拈，豎不占。我且問

你，你有甚麼長頭羅，短頭絹，大裁小剪，刺繡描龍叫我做？我也像別人家婦人十個指頭打拿不開，便好說我橫草不拈，豎草不占！（生）

你終日介橫不拈，豎不占，誰似你千自由，百自在？

（旦）這一發好笑了！你有甚麼好穿的好吃的與我，到說我千自由百自在！可不氣殺我也！（生）

我雖窮呵，又不曾少人家錢債。

（生）

（旦）閉了口！窮得飯也沒得吃，還少人家錢債；若討債的上門來，把你皮都剝下來！（生）剝那個的皮？（旦）剝你的皮！（生）剝你的皮！（旦）你這光景，敢是要打我麼？差也不差！米也沒有一粒，還虧你要打人！打嘘！打嘘！

（生）

我雖沒有米呵，比別人家，論年間，積趲下些乾柴。

（旦）天吓！你終日說那柴，終不然，叫老娘吃那柴，穿那柴，咬那柴，嚼那柴！只怕你屁股裏窩出木頭來！（生）

休使乖，莫亂猜。我朱買臣呵，有一日脫麻衣，換紫袍金帶，官居極品隨天子。玉天仙走來哪。（旦）呀啐！呀啐！（生）

執笏當胸奏御街。方顯得讀書人氣慨！

（旦）氣慨不氣慨，老娘實實的要道出來！（生）阿呀，妻吓，你道些甚麼來？
（旦）朱買臣，巧言不如直道，掩耳當不得狐帽。你終日打柴為生，那裏養得活
我？不如寫一紙休書與我，待我另嫁一人，纔是個了當。（生）吓，妻阿，我和你
做了二十年夫妻，就是千日夕也有一日好，虧你説出這般話來。（旦）二十年的夫
妻有甚麼好處！（生）我今年四十九歲，命運不通；來年五十，上京求取功名，倘
得一官半職，博得個紫袍金帶回來，你就是一位夫人了嘘。（旦）吓！你要做官？
（生）要做官。（旦）甚麼官！阿是杉木官，柳木官，河裏水判官，廟裏泥判官？
這樣人做了官，除非蛇叫三聲狗曳車，蚊子穿了答答靴，龜山水母賣包兒，王母娘
娘推餅炙∴這便是你做得官！（生）這等説起來，你的夫人也沒福做了。（旦）我
怎麼做不得夫人？憑著我好描畫，好針線，無兒女厮牽戀，能針指，善油面，我有
三從四德賢，那裏不去嫁個好官員？朱買臣走來，我與你對著天，頻祝願，便做鬼
到黃泉，和你麻線道兒上也不相見！（生）阿喲！大姐，你不要把話兒説盡了，凡
事將就些罷。（旦）你有甚麼賢能文，賈誼才，把甚麼去做官！（生）

【朝天子】我難沒有賢能文，賈誼才，又全不想趙貞女把麻裙包土築墳臺。
（旦）虧你不識羞！扯張扳李！（生）

將咱惡捩擺劃，死搶白。（阿呀！妻吓！）全不想舉案齊眉黛？

（旦）休書不寫，到說甚麼舉案齊眉！（生）我罵——（旦）你敢罵！你敢罵！

（生）

【快活三】罵恁個潑賴的賤才！

罵了！罵了！（旦）吓，朱買臣！罵便由你罵，休書是要寫的！（生）

恁那裏索休離，舌尖兒快。

（旦）天吓！那東鄰西舍人家，那個不曉得我四德三從，到說我舌尖兒快？（生）

恁道是四德三從，可也少了幾劃！

（旦）少甚麼？你就說。（生）

恁那裏愛富嫌貧窄。

（旦）到說我愛富嫌貧！走來，且不說穿的吃的，就是這間房子，東邊飄過雪來，西邊括過雨來，外邊大下，裏頭小下，外邊不下，裏頭還下，虧你還要說嘴！

（生）阿呀，妻吓！

自古道：寒儒可也水同火礙。我是一個棟樑才，有誰來笑乖？看怎生樣擺劃？怎生般開闔？

我如今不得已，只索擔柴賣。

（旦）擔柴賣也得，不擔柴賣也得，我只要休書！（生）我如今不寫休書猶可；若寫休書，猶如隔著千山萬水一般，那時你要見我也不能夠，我要見你也不能夠了。

258

還是忍耐些罷。（旦）我還要見你這窮短命怎麼？（生）妻吓！我常是這樣不得功名也罷，倘有一日功名到手，博得個紫袍金帶回來，那時節不要在十字街頭攔住我的馬頭說：「朱買臣，朱買臣，人家夫妻那有不廝鬧的？我那一日沒見識，與你廝鬧一場，休我出來，虧你下得這般毒手！」大姐，那時節不要把這罪名兒推在我身上來，凡事忍耐些罷。

（旦）你好癡吓！為了一紙休書，商量得不耐煩，計較得不耐煩。我料你又無東閣西軒，南莊北舍；河內無船，岸上無田，人頭上又無錢；只有一雙赤足，兩個空拳，把甚麼去做官！朱買臣，你如今寫一紙休書與我，你日後做了官，我也不來尋你；就叫化也不來見你的面了！

（生）你看東鄰西舍人家，那一個像我家終日吵鬧？成甚麼體面！（旦）這窮短命只是不肯寫吓！我有個道理在此。喂！東鄰西舍張娘娘李娘娘聽者：朱買臣打柴為生，養妻不活，終日逼我做——（生急掩住旦嘴介）阿呀！妻阿！你豈不知舉案齊眉布襖荊釵的故事麼？（旦）我不曉得顧三顧四，我只要休書！（生）

【脫布衫】全不想布襖荊釵，全不想布襖荊釵。活活潑潑扯巷拖街。止不過寫與你休書，手摹上朗然明白。

（旦）你早是這等，何須廢老娘許多力氣！（生）你要休書，教我怎麼樣寫？

（旦）阿呀！休書俱不會寫，還要去做官！待老娘一發教導你罷。只寫我平日打公

罵婆，罵大夫，貪淫嫉妒，把這幾樣不賢之處寫在上面就是了。（生）你平日沒有

這樣事，叫我怎麼樣寫？（旦）平日雖沒有這樣事，這是寫休書的法兒，一句也少

不得。（生）吓，一句也少不得。（旦）難寫，難寫。（生）不寫，我又喊了！（生）

【小梁州】（阿呀！）劉家女把桌兒搬撞，劉家女把桌兒搬撞，范杞梁與我安排，魯義姑把

文房四寶快安排。這的是玉天仙使的計策，則我這朱買臣不把你做糟糠待。

（旦）快寫！（生）

卓，卓文君嫌的是相如色；梁山伯不戀著祝英臺。罷！罷！罷！寫與你那賤才！

（旦）這便才是。（看介）這樣休書一千張也沒用。（生）怎麼沒用？（旦）休書

上手摹腳印多是沒有的。（生）癡婦人！休書既寫，何況手印？（打手印介）拿

去！（旦）好有志氣！朱買臣，你如今寫了休書，我和你一些相干沒有了。請出

去，各尋道路。請。（生）一來天色晚了，二來外邊這樣大雪，叫我到那裏去？若

留我在此住了一晚去罷。（旦）今日寫了休書，外邊人那個不知，誰個不曉？若

容留你在家，豈不被人笑話？請出去。（生）出去凍死了也是一條性命！（旦）凍

死了倒也乾淨！（生）也罷，你把中門閉上，我在此坐到天明就是了。（旦）你看

這窮短命的，抵死不肯出去吓！有了，安伯伯來得正好，朱買臣正在與我廝鬧。

（生）呀，安道哥。安道哥在那裏？（旦）在那邊。（生）安道哥吓。（旦）關門

介）（生）呀！到被他哄了。玉天仙，劉大姐，開門。（旦）朱買臣，你好癡吓！

門是再也不開的了。（生）既不開門，還了我衣食飯碗。（旦）甚麼衣食飯碗？

（生）繩索扁挑。（旦）（生）不還你便怎麼！（生）不還我，豈不要餓死了？（旦）

罷，罷，罷！老娘是軟心腸的吓。朱買臣，繩索扁挑在門檻底下，接了去罷——我

如今有了這紙休書，但憑我去嫁人了。（下）（生）阿呀！天吓！天下人受苦無如

我朱買臣也！

【雁兒落】正是人貧言語低，馬瘦精神細；龍居淺水池，虎落在平川地。橋圯人行者少，寺

倒可也僧難住。官滿被吏人欺，時衰著鬼迷。我今日裏，趁不得我的心中意！（阿吓！玉天

仙吓！）皆因是，依賢妻。有一日時來叫你纔認得。（咿！）有一日時來叫你纔認得！（下）

寄　信

（淨上）賣雜貨吓。老漢姓張，名別古，乃會稽村人氏，落鄉居住。我一生只靠貨郎為生，一夜

思量計萬條。買賣歸家汗水消，上床猶自想來朝；當家為甚頭先白？一夜

平生正直無私；一不與人為媒，二不與人作保，三不與人捎書帶信。故此，那些人

多叫我是張別古，張別古。今日天氣晴朗，不免到城中賣些貨物走遭也。

【端正好】八條繩，為活計；只我這八條繩，俺可也為活計。只我這貨郎擔是俺的衣食。把鼓兒到處搖，將去過東村，又轉到西村地。

【滾繡毬】賺些兒粗糧和那薄食，養活俺的妻兒和那小的。我賣的青銅鏡，蠟環，頭篦，小兒郎戲耍的東西。只我這擔頭，挑著小傀儡，還有那鑤子的壺瓶和那耍棒鎚。來，來，來買我的東西。

(內唱介)　(淨)　呀，你看三人一簇，五人一群，熱鬧烘烘，不知為何？待我問一聲。喂，大哥。(內) 怎麽？(淨) 借問一聲，今日為何這等熱鬧？(內) 今日新太守到任故此熱鬧。(淨) 咦一，希，希，有興頭！我前年賣貨遇著新太爺上任，那日生意大不相同，著實賺了幾錢銀子。今日又遇新太爺上任，今日的生意有些意思。待我擠上去看他一看，有何不可？不要擠，不要擠。(下)

(雜扮小軍，皂隸，末張千引生上) 花開不擇貧家地，日照山河到處明。某朱買臣是也。多感王安道哥哥相贈盤纏，到京應試，又得司徒大人引薦，蒙聖恩除受俺為會稽大守。今日到任。左右，打導到蓬萊驛去。(眾應轉介)

(淨上，看介) 咦，看這新太爺好似東村劉二公的女婿朱買臣，朱買臣。自古道：「官是新的，人是舊的。」待我叫他一聲看。喂！朱買臣，朱買臣。(末喝介) 老爺的名

字，你敢亂叫！（淨）不是：：小老兒叫張別古，是你老爺的故友。

（生）叫張千。（末）為何喧嚷？（末）外邊有個貨郎兒，口稱老爺名字。（生）可是叫

張別古麼？（末）正是。（生）這是我本村人，與我請來相見。（末）吓，老爺請

你進去。（淨）吓，你家老爺說請我進去？（笑介）喂，大叔，我的擔兒在此，煩

你照管照管，不多幾句話就出來的——吓，大人，恭喜，賀喜。（生）別古，久

違了。（淨）大人請上，待小老兒拜見。（生）好說。不消。（淨）一定要拜的。（生）

豈敢。（淨）奧，奧，如此，從命了。（生）好說。看坐。（淨）如今老漢是大人

的子民了，焉敢望坐？（生）別古比眾不同，請坐了。（淨）如此說，告坐了。

（生）請坐。（淨）大人一向是這個——（生）吓。（淨）好麼？（生）好。別

古，我大哥王安道，兄弟楊孝先，好麼？（淨）好，他每多好。（生）東村劉二公

好麼？（生）可是令泰山？好，越老越精健。吃些短頭素，佛會裏沒時常去走走。

好。（生）他女兒玉天仙可曾去嫁人麼？（淨）大人差矣，今日大人衣錦榮歸，令

正是一位夫人了，怎麼說「嫁人」二字？（生）別古有所不知。他當初逼我的休

書，趕我出門；今日煩你捎個信兒與他，叫他早早去嫁人。（淨）大人到忘了：：老

漢一不與人做媒，二不與人作保，三不與人捎書帶信。今日若與大人捎了信去，

我這「別古」二字就叫不成了。（生）正是，我到忘了。——且住，自古「利動人

263

心〕。張千，取二兩銀子過來。（末）吓，老爺，銀子有了。（生）別古，煩你帶個信兒與劉二公，教玉天仙早早去嫁人。我有白銀二兩相送，一定去走遭。（淨）吓，待老漢想來。（生）你去想來。（淨）且住，我賣了一日的貨，趲不上一二錢銀子；如今捎得一個信就有二兩銀子，我這「別古」二字又不要在凌煙閣上標名，五鳳樓前畫影，管甚麼別古不別古，就捎個信兒何妨？大人有命，老漢焉敢有違？只是這銀子斷斷不敢領。（生）那有不受之禮？請收了。（淨）吓，不敢領，不敢領。（生）請收了。（淨）如此，多謝大人。我就去便了。（生）有勞。請。情到不堪回首處，一齊吩咐與東風。（生，眾下）

相　罵

（淨）受人之托，必當忠人之事，受了他二兩銀子，只索走遭也。

【粉蝶兒】每日價轉街尋村，若說起張別古，那一個不認？手揑著蛇皮鼓，遶串串莊村。那些小兒郎，趕銅錢，包粟頭，將咱來提名尋問。

此間已是東村了。

【醉春風】俺可也抖搜起老個精神。（若見那劉家女兒，）儘力兒將他來搶白一頓……全不想

264

二十年夫婦，索個休書，怎下得絕情！狠，狠，狠！全不想夫唱婦隨，夫榮妻貴，言和（也那）語順！

此間已是了。。劉二公在家麼？

（外上）不作虧心事，敲門不吃驚，是那個呀！在城中生意回來。（外）有何喜事？我與你聽……（淨）別古，你在那裏來？（淨）在城中生意回來。（外）城中可有甚麼新文？（淨）新文到沒有，有天大一椿喜事在此，報與你知道。（外）吓，待我喚他出來。我兒快來。（旦上）爹爹，怎麼說？（外）張伯伯在此，有甚麼天大喜事要對你說。你且上前相見。（旦）張伯伯。（淨）大姐。（旦）請問張伯伯有何喜事？（淨）大姐，恭喜，賀喜。（旦）爹爹不要保他。這窮短命的不知死在那個山坡裏，那裏做甚麼官！（淨）做了本郡太守。（外）你在那裏見來？（淨）我在蓬萊驛與他相見過的。（外）他比前如何？（淨）比前大不相同了……五花頭踏，駿馬雕鞍，前遮後擁，十分富貴。他明日將鳳冠霞帔來接你，你就是一位夫人了。（旦）這個不勞奉承。他若做了官，我自然是一位夫人了。（淨）待我說與你聽……我來奉承你，只怕也未必吓！（外）別古，你把他的榮耀說與我聽。（淨）待我說

265

【迎仙客】只見那舊伴當從前擺，那些新弓兵隨後跟。

他有一句說話。（外，旦）有甚麼話？（淨）

他叫恁臉搽著脂粉，重整衣衫舊換新。

（旦）吓，想是來接我了。（淨）唔！他要來接你了麼！

他叫恁車駕的穩，準備著去嫁別人。

就是這麼一句話。（旦）自古道：「夫榮妻貴。」他如今做了官，難道就忘了我不

成？（外）我兒說得不差。（淨）咳！

【上小樓】你說的話兒，全無本分！那大人言行忠信：他曾學曾子修身，顏子居仁，孟子擇

鄰。他舊年四十九命不通，不肯把功名求進。全不想君子人，固窮守分！

（旦）他在我家二十多年，也沒有甚麼不好！（淨）

【前腔】想當初，要休時，（你便）索了休——

二公。（外）吓。（旦）爹爹。（外）咻！（旦）咳！（淨）

【換頭】想當初，要休時，（你便）索了休——

你女兒也個忒狠！全不想半夜三更，身上無衣，肚內無食，就斷送他離門。恁忒絕情，下狠

心，忘恩短幸，一家兒，身遭悲困！

（旦）他在我家二十年，那些不虧了我？為人也要知恩報恩纔是。難道就忘了！

（外）是吓。（淨）著吓！

【幺篇】（換頭）若說起知恩得這報恩，你待要重招女婿，另嫁個（噯，）郎君。似你這般嫌貧愛富誰親近？更生的少喜（噯）多嗔。你是個木乳瓶，身清得這口緊。你命犯著鐵掃箒，掃壞了他（噯）家門。那大人他言行忠信，一家兒不和（噯）六親。你是個女弔客，母喪門！

（旦）呀啐！你這老豬狗！（外）住了！怎麼罵起來？（旦）一把年紀，倒與別人管閒事！（淨）吓，吓，吓，我老人家好意，說了你幾句，竟罵起我來！（外）別古，不要保他。（淨）咳！我這牢貨物總是賣不成的了，待我再說你幾句！（旦）我也沒有甚麼過犯與你說！（外）還不住口！（淨）

【煞尾】我把你從前過犯一時論！

（旦）我的家門，別人也管不得。（淨）

若提起家門，（嗯，）也不值半文！（二公，）那大人眼中常把淚珠搵，提起來，連老漢也傷情。他是個有南有北的真實漢，可憐他，受屈啣冤沒處伸。誰似他遭厄困！

（旦）他在我家二十餘年，難道一些好處也沒有的？（淨）他在你家二十年吓…

枉受了萬苦千年！

（旦）啐！老不賢！老殺才！誰要你管閒事！（淨）呵呀！二公，他罵我，我也要罵了吓。（外）這個使不得。（旦）啐！老忘八！老烏龜！罵了你便怎麼樣！

267

悔嫁

（淨）你這臭花娘！（旦）老忘八！（淨）臭淫婦！（旦）老烏龜！（淨）嘎！毬

千人個！阿要我罵出丕個制命個來！（旦）老烏龜！罵出甚麼來！（淨）罵哉噱。唔

個圓——（旦）圓甚麼！（淨）圓毬花娘！（下）

（外）阿唷唷！氣死我也！我說他是個老人家，讓他些罷，你偏要惹他。好好的人

被他罵甚麼圓毬花娘！（旦）啐！我好端端坐在裏頭，叫我出來受這場氣！（外）

呀！當初你不聽我的説話，所以如此，到來埋怨我！（旦）爹爹，不要説了，怎麼

樣尋個計較去見他便好。（外）我那裏有甚麼計較？（旦）好爹爹，不要作難自己

孩兒嘆。（外）早是我有主意。我見你索了他的休書，我將白銀十兩，棉衣兩套，

央王安道送與他上京應試，如今還央王安道去說便了。（旦）如此説，真個虧

了爹爹了。（外）不是虧我虧了那個？（旦）唔，還虧了孩兒。（外）虧你甚麼？

（旦）諾，還虧我不曾去嫁人。（外）倒虧了你？不羞！（下）

悔
嫁

（旦上）分離易，見時難，阻鄉關。夢裏相逢兩淚潸，醒偷彈。終日不茶不飯，連

宵不病不癱。兩道愁眉常自鎖，減容顏。咳！崔氏吓崔氏！如今叫我怎麼處吓！

（哭介）

【粉蝶兒】哀苦號啕，好叫俺哀苦號啕。這苦也天還知道。（咻！）懊恨俺不識低高。生擦

擦，拆散鴛鴦分鳳侶也，提望換一個奢華年少。（阿呀！天吓！）誰想道命苦相遭，（今日

呵，）只落得被傍人笑！

（淨拐步作山話上）區區真悔氣，白日撞子鬼！無錢討老婆，跌折子一隻腿。我張

西喬為謀娶朱買臣個老婆，娶親個日，拉個爛柯山腳下個條獨木橋上，忒個難走

了，説我來綽綽橋，讓我來綽綽橋，弗道是一隻腳踏拱子，谷碌碌直滾到山溪下，

一隻腳筍頭纏跌子出來！足足能困子兩個月日，相叫也弗相叫介一聲，茶湯水也弗傳介一傳。今日到

進子我個門，日夜啼啼哭哭，（旦哭介）（淨）大娘娘，見禮哉。（揖介）（旦）誰要

讓我去見個禮拉哈列介。

你見禮！你且坐了，有話對你講！（淨）阿呀！阿呀！我難間是錢莊貨哉，推扳弗

起個嘘。那説拿我得來大推大扳得起來介！（旦）

【醉春風】你可也聽俺説個根苗？

（淨）好吓！有傖長短闊狹替我話，我好替吔去長截短，消闊就狹咭。（旦）

奴一時魂落。

（淨）我個兩日斧頭纏提弗起，也有點失魂落魄介拉裏。（旦）

269

端為俺貧窘苦難熬。

（淨）難是無儕難熬。鑲上子個筍頭，拼攏來做人家哉，有儕難熬？（旦）

到今日懊惱惱！

（淨）看你這般光景呵！（淨）我個光景，吥看我弗像樣，倒是個雕花匠嘿。（旦）

何苦也改絃別調？我欲待要逃回——

（淨）倈個？吥要逃居去吓？懸虛拉哈哉，直頭要撒墊撒墊亂來！（旦）

見俺的夫君——

（淨）想前頭個老公吓？（旦）

只是羞見江東父老。

（淨）吓！吥心浪個意思，呷得破二作三，當中抽條弄堂，一邊打牆兩邊好看，也無儕截弗倒個樹吓。單是外頭人個嘴刁。吥若是原去跟子朱買臣沒，我張西喬就是此物哉。噲！吥個吃門門個，那能弗明白！吃門門個！（旦）

【石榴花】恁無徒休把俺恁煎熬！

（淨）吥自家拉乩尋生討事咭。（旦）

俺一心兒不改志堅牢！

（淨）住子！吥嫁弗嫁也要拿個曲尺得來量介量長短。吥今日之下已經嫁子間向來

哉，那説拿個推鉋也推弗動個副面孔來對我！（立起介）噲！囉個叫吓來個！囉個叫吓來個吓！（旦）

痛恨那潑虔婆，他絮絮叨叨，害得俺無奔無逃！

（淨）我替吓話，吓若是直苗條趁手轉呢，也罷哉；再若是介七灣八曲，讓我拿個快鏇得來，好像鏇橘子能，是介其鵠其鵠，鏇磨殺吓個花娘亂來！（旦）

俺如今就死也何足道？免得被傍人談笑相嘲！

（淨）無偌談笑，也無偌相嘲。今日呢。是黃道吉日，上樑豎柱個日腳，我搭吓兩個鑲嵌子蛤蜊縫勒拼攏來做人家。（旦）呀哇！

罵你那腌臢禽獸，休指望著！

（淨）我費子松矻把能個樣錠頭銀子，到罷子弗成！到罷子弗成！（旦）

則除是西方日上海乾焦！

（淨）哇出來！西方沒，那能個日上？吓個花娘直腳拉乱嚼木扉哉！惱子我個性格，

【鬥鵪鶉】一任你便痛打凌逼，俺只是搥胸噯跌腳！恨只恨，命蹇時乖，又撞著冤家強盜！

搭起子個陰駕，拿個千金索拽吓得起來，打吓介一頓牽鑽拳頭亂來！（旦）

（淨）吓罵我是強盜？吓個花娘就是強盜婆哉咭！讓我來拿個五尺得來量吓個花娘！

（旦）你敢打麼？（淨）我直頭量哉，偌到怕吓了！（旦）打嘘！（淨）量哉！偌！

（旦）你打！你打！（淨丟尺笑介）阿呀，我個娘吓！吙個副尊容呢，好像白染照壁

能介雪白；肉色呢，猶如楠木能介噴香。我個身體猶如蛀空松板能介，拉里擊力夾

臘纏酥子下來哉！（背介）且住介，停歇要拿個橫鑽得來鑽哩個眼個，那倒傷觸哩個

起來？難間倒要賠個弗是瓜個哉。阿呀，我個大娘娘吓！我是個樣無料量無忖當個

人，冲撞子個大娘娘哉，拉裏唱喏蘇氣哉。停歇床上去，咬子兩口沒是哉，咬子兩

口沒是哉。（旦）呀唪！（推淨介）（淨）阿呀！阿呀！我是牆攤壁倒石腳捉弗齊

拉里，拿我是介大推大扳，再跌壞子個雙腳沒，一發難收拾哉。（旦）

這其間挨不過凍餒饑寒，又誰知落伊圈套！

咳！朱買臣吓！我好恨也！

（淨）阿是真個要淘氣儂？（內）張司務講價錢。（淨）是哉。就來哉。臭花娘，

有人拉瓜叫我講價錢，等我講子價錢勒來。再若是介強頭強腦，我就像開睛落能介

開吙個花娘瓜來！真正是臭河泥塗弗上壁個！個個臭花娘直頭是圇圇木頭，弗曾經劚

削瓜來！看個花娘弗出，喬頭喬腦，倒難收拾瓜！咳！廢手吓！（內）張西喬！快

誰要你賠咱禮數好！

點！（淨）來哉！來哉！個個臭花娘！（下）

（旦）你看這無徒去了。且住，我當初在家的時節，那王媽媽不知勸了我多少，我

只為不聽他言，以致如此！如今趁這無徒不在，不免逃往王媽媽家中去暫住幾時，

再作區處。阿呀！崔氏嚇崔氏！（走介）

【上小樓】悔只悔，心兒不好，惹人談笑。俺一似浪打浮萍，凌逼難熬。珠淚相拋，似醉如

癡，沒存沒濟。魂飛魄落，只落得臭名兒無端自造！

【尾】想當初，不聽他言好；今日個閃得俺兒沒下梢。撞著這沒趣的冤家！且向鄰姑訴分

曉！

阿呀！猶恐無徒趕來，不免快行一步罷！（急下）

癡　夢

【引】行路錯，做人差，我被旁人作話靶。

（旦上）

我崔氏避迹到此，喜得無徒尋我不見。今日王媽媽往親戚人家去了，怎麼這時候還

不見回來？不免到門首去望他一望。（生，末上）慣報陞遷事，能傳機密情。我們

奉朱老爺之命，再尋不見他家裏，不知住在何處。（生）哥吓，這邊個有大娘子在

那裏，不免問他一聲。（末）有理。大娘子借問一聲：這裏朱老爺家住在那裏？

（旦）那個甚麼朱老爺？（生）他名字叫朱買臣老爺。（旦）他便怎麼樣？（末）

他如今做了官。（旦）做了甚麼官？（生）就是這裏會稽太守。黃羅傘下，金帶垂

腰，白馬紅纓，前遮後擁，好不熱鬧！特差我們前來報喜，再也沒處問。望大娘子

指引指引。（旦）吓！就是朱買臣麼？（生）正是。（旦）吓，他麼，住在前面爛

柯山下。（生，末）吓！住在爛柯山下。如此，多謝了。（下）（旦）哪，哪，哪，

爛柯山下。（呆介）吓！元來朱買臣做了官了。咳！崔氏，崔氏！你當初若沒有這

節事，方纔那報喜的到來，何等歡喜！何等快活！今日的夫人怕不是我做麼？崔

氏，崔氏！你如今悔之晚矣！他如今做了官，何等受用！我如今要去認他也不難

吓。

【鎖南枝】只是我形齷齪，身邋遢，衣衫藍縷，把人嚇殺。

且住，我想他也不是負心的，；又道是「一夜夫妻百夜恩。」

他畢竟還想枕邊情，也不說當時話。（咳！）奴好似出園菜，到做了落地花。細尋思，叫我

如何迓？

（內打更介）呀！又早一更時分了。我且關門進去罷。咳！崔氏，崔氏！你好命

苦，你好命薄也！

【前腔】奴命薄，天折罰！（啐！）一雙眼睛只當瞎！

且住，我記得出嫁之時，我爹娘雙手遞我一杯酒，說道：「兒吓，兒吓，你嫁到那

朱家去，千萬要做一個好媳婦，與你做爹娘的爭一口氣。」

我記得叫一鞍將來配一馬。（今日阿，）好似一個蒂結了兩個瓜。（咳！崔氏，崔氏吓！）

我被萬人嗔，又被萬人罵。

（旦困介，雜扮皂役，末院子，老旦管家婆上）走吓，走吓。奉著恩官命，來尋舊

【漁燈兒】為甚的亂敲門，忐忑暉嗎？

（眾）開門，開門。（旦）

夫人。開門，開門。（旦）

為甚麼還敲的心急情切？

（眾）開門。（旦）

為甚麼特兀的粧癡做呆？為甚麼偏將茅舍撲登登敲打不絕？

（眾）列位，男有男行，女有女伴，待管家婆上前去叫門。（老旦）說得有理，待

我來。開門，開門。（旦）

【錦漁燈】他敲的這聲音兒好像姐姐。

（老旦）夫人開門。（旦）呀！

275

他不住的叫夫人，尋不出爺爺。
（老旦）開門。（旦）

他敲的只管教人費口舌。他敲的又何等忒決裂。（眾）

【錦上花】他那裏說了說，我這裏歇不歇。娘行何必恁周折？你那裏忒古撇，我這裏特遠

接。畢竟開門相見便歡悅。
（旦）吓，待我開門來看。（眾）

又道那寧貼。
（旦開門，見眾作呆介）阿呀！你們這些人來做甚麼？（眾）列位逐班相見。（老

（旦）衙婆叩頭（旦）阿呀呀，請起。（眾）從人們叩頭。（旦）起來，起

來。（眾）皂隸叩頭。（旦作驚介）阿呀！你們多是甚麼人？（眾）奉朱老爺之

命，特來迎接夫人上任的。（旦）吓！你們是奉朱老爺之命，差來迎接我上任的

麼？（眾應介）（旦）阿呀！我好喜也！

【錦中拍】這的是令人喜悅。做甚麼鋪設？（眾）奉著恩官命，特來遠接。

（旦）伯伯叔叔，有勞你們。媽媽，有勞你們。（眾）

小人們不勞言謝。

請夫人上了鳳冠。（旦）妙吓！

這鳳冠似白雪，那些辨別？

（老旦）請夫人穿了霞帔。（旦）

一片片金鋪翠貼。（眾）一椿椿交還盡也。

打轎上來。（旦）且慢。（眾）

繡幰香車在門外迎接。

（旦）阿呀！朱買臣吓！

越教人著疼熱。

【錦後拍】只看他手持著斧，怕些些。

（付上）殺！殺！殺個背夫逃走個臭花娘！（旦）

（付）殺個花娘起來！（旦）

怎不教人袖遮遮？

（付）劈吥個花娘兩段沒好！（旦）呀！

諕，諕的砍人半截，諕砍人半截！

（付）身浪個星紅堂堂花湯湯個，纔替我脫下來！（旦），呀，待我脫噱。

我只得急忙脫卸。

（付）吥說個星人也要殺！（旦）

277

無徒，無徒家有甚好豪傑？苦切，苦切。急將身攔遮。

（付）殺個星娘毦個！（旦）阿呀！住了。這些二人是殺不得的吓。（付）為啥，為

啥殺弗得介？（旦）你若殺了他們，是哪，哪，哪！

自有官府來捉你造癩頭鼈。（付）

殺！殺！（眾下）（付）伍個臭花娘背夫逃走麼？等我劈伍一個陽笞介！（渾下）

（旦）從人們，從人們那裏？這無徒去了，快取鳳冠，快取霞帔過來，待我穿，待

我穿。呀，那裏去了？呀啐！原來是一場大夢！

【尾】津津冷汗流不竭，塌伏著枕邊出血。

（內打三更介）呀！原來已是三鼓了。崔氏，崔氏！你好苦也！

只有破壁殘燈零碎月。

呀！你看，從人們又來了。咻！哈，哈，哈！（回頭哭下）

潑　水

（丑上）總甲年年做，輪流日日忙；若逢官府到，便是活遭殃。今日新太爺到任。

伙計亂，紅吓掛掛，綵子結結，新太爺即刻就到哉嘻。

【水底魚】引道前來，四方人站開。行的住步，坐的把身擡，坐的把身擡。（下）

（二小軍、二皂隸引生騎馬上）（生）爛柯山下採樵人，誰識塵埃朱買臣？今日歸來洛陽道，蘇秦原是舊蘇秦。下官朱買臣，蒙司徒大人引薦，除授本郡會稽太守，今日走馬上任，例該宿廟行香，又早三個日期也。

【新水令】乍辭天闕出耶溪，蹴芳塵、兩行僕吏。（咳！）鐵心愚婦遠，白髮故人稀。今日個畫錦榮歸，坐享著二千石。（下）

（旦上）好苦吓！

【步步嬌】一夜流乾千行淚，起倒難成寐。（咳！）如今懊悔遲！我聞田舍翁，多收十斛麥，尚且易一婦耶，何況他做了官是——咏！阿呀！

定然娶一個夫人摟在懷裏。

呀！又道是糟糠之妻不下堂，貧賤之交不可忘耶。

我還是他舊妻，這夫人該讓我做頭一位。（笑下）

（眾喝，生上）喚地方。（眾）地方。（丑）地方叩頭。（生）甚麼人喧嚷？（眾）都是這些百姓，也有迎接老爺的，也有瞻仰老爺的，挨擠不上，因此喧嚷。

（生）如此，不要趕，容他每覷者。（丑）是哉。喂！太老爺說，叫伍亙不要嚷，好好例介看。（生）

【雁兒落】雜遝遝，黃童騎著竹馬迎；齊濟濟，白叟頂著香盤跪。

眾百姓，俺做你每的公祖官，須要守俺的法度。已往不究，自今後呵——（丑）阿

聽見，句句纔是好話嚛？聽聽吓！

恁若是馴良，咱子民；恁若不守法度，咱仇敵。（下）

（旦急上隨看介）咦，咦，咦！我丈夫老爺果然做了官了！阿呀！有趣吓！

【沉醉東風】看他擺頭踏，吆喝幾回，我盼軒車，遲回半日。

吓！朱買臣，當初你賣柴的時節，只有我崔氏一人隨著你，今日是——唶，唶，

緊隨著這些人，如同簇蟻。

唶！

吓！待我去叫他一聲。有理，竟叫他一聲。喂！朱買臣！朱買臣！（內喝介）

我高聲叫，又觥干係。

（旦）阿唶！

我非裝呆做癡。

（丑上）走開點！走開點！（旦）長官。（丑）咦！嘸個堂客是癡個儕。（旦笑介）

我非求衣乞食。

（丑）看嘸直頭是叫化子。（旦）

你若容奴一見，三張寶鈔來謝你。

（丑）快點走開來吓，新太爺來哉。（旦）長官，

（丑）弗要個樣買帛紙個。太爺來哉，臭花娘還弗走來！（下）

（生，眾上）喚地方。（眾）吓。地方。（丑）有。地方叩頭。（生）哎！本府半

喧嚷？（丑）有介一個癩堂客，小人趕俚弗肯走，為此喧嚷。（生）又是甚麼人

月前曾有條約頒行，三日前又有告示張掛，投文收狀，自有日期，怎麼容留婦

人叫喊！（丑）小人打掃得乾乾淨淨，弗知囉裏橫巷鑽出來個，小人弗防備了。

（生）掌嘴！（眾應打介）（丑）阿唷！阿唷！（生）

【得勝令】（呀！）為甚條約不遵依？為甚麼告示偏忘記？可知道官來莫出戶？要懂得馬

到須迴避。

（丑）太老爺！太老爺！（生）打！（眾應，打介）（旦上）（生）放

起。

竹篦慣打恁光兒腿，榔槌專敲恁花子蹄！

喚那婦人過來。（丑下）個是囉裏說起！臭花娘！（旦）喂！打得好，打得好！

（丑）呸！毡穿冚個花娘！冚害我打子，倒說打得好吓打得好！臭花娘！老爺拉冚叫

吓！（旦）敢是請我？（丑）正是哉。大紅帖子冚請冚。（旦）不是吓，我是一位夫

人吓。（丑）風菱吓，還有帶柄茨菇拉裏來。（旦）唉！狗才！（丑）婦人當面。

（旦）唉！丈夫老爺吓，丈夫老爺。（生）原來就是你這蠢婦！（丑）吓！就是俚個

底老，個個清白晦氣！阿唷！阿唷！（生）執事慢行。（眾應介）（旦）丈夫老爺

吓。

【忒忒令】與君家生生別離，念姜身煢煢旦夕。

（生）我且問你，可記得打俺的手掌？（旦）

你是宰相肚裏好撐船隻。

（生）你如今姓崔也不姓崔？（旦）

你休記取婦人言。你今做高官，

（生）認我一認是何等樣人？（旦）

駕高車，我低頭跪，特來接你。（生）

【沽美酒】俺年來值數奇，俺年來值數奇；貪討論，假呆癡，隱迹山中效採薇。你學楊花東

復西，甚顛狂，逐風飛！

（旦）阿呀！丈夫老爺吓！

【好姐姐】怎知奴身就裏？嚐二十載黃連滋味，難道一朝榮貴便忘炊屐廖？怕難拋棄。落花

有意隨流水，歸燕無心戀墮泥。（生）

282

【川撥棹】恁娘行福分低，恁娘行福分低！恁做夫人做不得。恰纔你唱婦隨，舉案齊眉，受用的繡閣香閨，翠繞珠圍；為甚麼年將四十，（呀呸！）羞羞搭搭薦誰行枕和席！（旦）

【園林好】思蔡澤妻曾逼離，想蘇秦妻不下機：都受了鳳冠霞帔。（丈夫老爺，）和你親結髮，怎瞇違？難說道不收歸？（生）

【太平令】收字兒疾忙疊起，歸字兒不索重提。（蠢婦吓蠢婦！）曾，曾記得慘可可，雙眸流淚，滴溜溜，雙膝跪你？（俺呵，）那時節求伊阻伊，指望你心回意回。

左右。（眾）有。（生）取盆水過來。（眾）吓。（旦）要水何用吓？敢是叫我洗澡麼？（生）蠢婦！我將覆盆之水，比你出門之婦，從我馬前傾下，你若仍舊收得盆內者，我便你回去。（眾）水有了。（旦）這個何難？來。（生）呀！

要收時將水盆傾地。

（眾傾水，旦捧水介）（眾）啟爺，收不起。（生）蠢婦！你既抱琵琶過別舡，我今與你已無緣。難將覆水收盆內，呀呸！名臭千年萬古傳。打下去！（眾）嗄！下去！（旦）呵呀！水吓水！今朝傾你在街心，怎奈街心不肯盛？往常把你來輕賤，今朝一滴值千金。

【清江引】堪憐奴命真顛沛！教奴滿面羞難洗。這的是漾甜桃倒去尋苦李。千休萬休，不如死休！呀！你看閘下清清流水，倒是我葬身之處了。丈夫老爺，收

了奴家回去罷。（生）打下去！（眾）下去！（旦）罷，罷，罷！

倒不如喪黃泉，免得人笑恥！

（跳下水）（眾）啟爺，婦人投水死了。（生）這裏是甚麼地方？（眾）青山閘。

（生）分付地方買棺盛殮，就埋在此處。（眾）吓。（生）打導。（眾喝，同下）

主要演員小傳

張繼青 原名張憶青，一九三九年生，蘇州人，國家一級演員。出身蘇灘藝人世家，髫齡即隨母學藝並登臺，一九五二年參加蘇州民鋒蘇劇團；後師從尤彩雲、曾長生，專學崑劇旦角。一九五六年轉入江蘇省蘇崑劇團，受到俞振飛、沈傳芷、朱傳茗、姚傳薌、俞錫候等著名崑劇藝術家傳授和指點。嗓音圓潤厚實，吐字清晰，行腔婉轉，韻味雋永，並吸收各家的行腔特點，形成自己獨特的唱法。表演真切動人，細膩傳神，善於刻劃人物的思想感情，創造眾多性格鮮明的藝術形象。工五旦，又工正旦，風格含蓄蘊藉，擅演〈遊園〉、〈驚夢〉、〈尋夢〉、〈斷橋〉、〈驚變〉等；又擅演〈癡夢〉、〈潑水〉、〈斬娥〉、〈蘆林〉等。能演崑劇折子戲三十餘齣，其中登臺演出過《牡丹亭》百餘次、〈癡夢〉百餘次、〈蘆林〉五十餘次。從上世紀八十年代到九十年代，多次率團赴意大利、德國、法國、西班牙、芬蘭、日本、韓國等國演出，二〇〇〇年在美國華盛頓及紐約演出《朱買臣休妻》，並多次應邀到香港、臺灣演出及講學。為一九八四年第一屆中國戲劇梅花獎榜首得主，一九八六年獲得法國維勒班

姚繼焜

（Villeurbanne）市頒授榮譽市民銜，一九九三年獲頒日本山本安紀念獎，二〇〇二年獲中國文化部頒授崑劇終身成就獎，二〇〇六年在美國獲頒華人藝術家終身成就獎。二〇〇四年退休，任江蘇省崑劇院榮譽院長，投入培養青年演員的工作，應白先勇之邀，與汪世瑜一起擔任蘇州崑劇院青春版《牡丹亭》的藝術顧問。關於張繼青的生平及演藝，有兩本專著探討：丁修詢著《笛情夢邊：張繼青的藝術生活》（南京：江蘇文藝出版社，一九九一年），中國崑劇研究會編《張繼青表演藝術》（南京：江蘇人民出版社，一九九三年）。另香港電影導演楊凡的《鳳冠情事》（二〇〇三年）一片亦以張繼青的崑劇演出為主題。

原名姚煜焜，一九三五年一月九日生於蘇州市，祖籍江蘇宿遷。父早亡，小學畢業後，一度因家貧而輟學，肩挑手提，走街串巷，做小販貼補家用。賣過貓魚，販過塘藕。其後進夜中學，繼而在蘇州市第一初中讀書，一九五五年七月畢業。從小喜歡文藝，玄妙觀三清殿裏的戲文年畫，曾經是他的精神食糧，四大名旦、四大鬚生、龍鳳呈祥、昭君出塞、武十回、宋十回等戲曲知識，就是從那裏得到啓蒙。做小販有了零錢，也會到開明戲院買張後座票看戲，《火燒紅蓮寺》、《金鏢黃天霸》中京劇藝人趙松樵的卜文正、陳鶴峰的黃天霸的風采，因而得睹。此外，葑門外椿沁園茶館的書場，也幾

乎是其每天下午必到之處，兩個多小時聽戲壁書，即站在外面聽裏面說書。蘇州評話藝人汪雲峰、唐耿良，蘇州彈詞藝人陳希安、周雲瑞、張鑒庭、張鑒國、楊振雄、楊振言、嚴雪亭等名家的藝術也就得以領略。後參加業餘宣傳隊，成為蘇州青藝文工隊的骨幹，積極當「新婚姻法」、「三反五反運動」的宣傳員，主演過滬劇《白毛女》的楊白勞，反串過越劇《柳樹井》的女一號。因為在業餘文藝活動中表現積極，被滄浪區文化館推薦，於一九五五年末考入蘇州市戲曲訓練班，一九五六年春轉入江蘇省蘇崑劇團，師從沈傳芷、鄭傳鑒、倪傳鉞。從藝五十年來，主演過的蘇劇有：《唐伯虎智圓梅花夢》中的張靈、《尋親記》中的周羽，《王寶釧》中的王允等。；崑劇本戲有：《十五貫》中的況鍾、《朱買臣休妻》中的朱買臣、《關漢卿》中的關漢卿、《呂后篡國》中的陳平、《李太白與楊貴妃》中的李白；常演的折子戲有：《太白醉寫》中的李白、《獅吼記·跪池》中的蘇東坡、《琵琶記·吃糠·遺囑》中的蔡公、《浣紗記·寄子》中的伍員、《繡襦記·打子》中的鄭儋、《洪母罵疇》中的洪母等。曾是江蘇省第四、五、六屆政協委員，中國共產黨江蘇省六屆代表大會代表、主席團成員。創作改編整理的劇本有：《朱買臣休妻》、《李太白與楊貴妃》、《漁家樂》（與劉毅合作）。

姚繼蓀 一九三八年生，蘇州人，原名姚欣蓀，國家一級演員。初中畢業後，於一九五五年末考入蘇州市戲曲訓練班，攻丑、副，師承華傳浩、徐子權、王傳淞等。表演著力刻劃人物，鬆弛詼諧，醜中蘊美，有內存深度，唱腔委婉動聽，情從衷出。代表作有：《艷雲亭・痴訴・點香》中的諸葛暗、《蝴蝶夢・說親・回話》中的大蝴蝶、《義俠記》中的武大郎、《水滸記・活捉》中的張文遠、《漁家樂・相梁・刺梁》中的萬家春、《繡襦記・教歌》中的蘇州阿大、《望湖亭・照鏡》中的顏大，現代戲《活捉羅根元》中扮演小狗子等，成功地運用傳統戲曲身段塑造人物，受到好評。多次獲得表演獎項，二○○二年因長期潛心崑劇藝術事業成績顯著，獲文化部表彰。

范繼信 一九三九年生，蘇州人，原名范敬信，國家一級演員。一九五四年入蘇州民鋒蘇劇團學藝，應丑兼淨，師承徐凌雲、徐子權、王傳淞、華傳浩、沈傳焜等。戲路寬，主演的劇目有：《十五貫》中的婁阿鼠、《風箏誤》中的戚友先、《絞綃記・寫狀》中的賈主文、《躍鯉記・蘆林》中的姜詩、《如是觀・掃秦》中的瘋僧等，也偶演《荊釵記・見娘》中的老夫人、《漁家樂・相梁・刺梁》中的萬家春、梁冀等。在導演方面也頗有成績，曾執導崑劇《牡丹亭》、《琵琶記》、《玉簪記》、《焚香記》、《繡襦記》、《西施》、《李慧娘》、《關漢卿》等。

288

參考書目

甲、劇本

元雜劇《朱太守風雪漁樵記》，簡稱《漁樵記》；見於（明）臧晉叔《元曲選》，常見版本有《續修四庫全書》（上海：上海古籍出版社，一九九五年，一七六一冊）所收明刻本影印本；臺灣中華書局據明刻本校刊之《元曲選》（臺北：一九九六年）；王季思主編：《全元戲曲》（北京：人民文學出版社）據《元曲選》之排印本（附校記）；王學奇主編：《元曲選校注》（石家莊：河北教育出版社，一九九四年，全劇校注）；王季思等：《元雜劇選注》（北京：北京出版社，一九八〇年，選注第二折）；王起主編《中國戲曲選》（北京：人民文學出版社，一九九二年，選注第二折）。

《爛柯山》傳奇：《綴白裘》收入〈寄信〉、〈相罵〉（初集卷三），〈逼休〉、〈癡夢〉（二集卷三）、〈悔嫁〉（五集卷四）、〈北樵〉、〈潑水〉（十二集卷二）等共七折。

《朱買臣休妻》：阿甲、姚繼焜整理劇本，收入文化部振興崑劇指導委員會、中國崑劇研究會編、王文章主編：《蘭苑集萃：五十年來中國崑劇演出劇本選》，（北京：文化藝術出版社，二〇〇〇年）。

乙、曲譜

葉堂：《納書楹曲譜》，外集卷一收入《漁樵記》之〈逼休〉、〈寄信〉兩折曲目曲詞，外集卷

二收入《爛柯山》之〈前逼〉、〈癡夢〉、〈潑水〉三折曲目曲詞，補遺卷三收入《爛柯山》之〈悔嫁〉一折曲目曲詞。常見版本有《續修四庫全書》（上海：上海古籍出版社，一九九五年，一七五六及一七五七冊）據乾隆刻本之影印本。

怡庵主人：《六也曲譜》，收入《爛柯山》之〈前逼〉、〈悔嫁〉、〈癡夢〉、〈潑水〉四之曲目曲詞連唸白。有臺北中華書局據抄本影印之版本（一九七七年）。

怡庵主人：《崑曲大全》，收入《爛柯山》之〈北樵〉、〈前逼〉、〈逼休〉、〈寄信〉四折之曲目曲詞連唸白。有上海世界書局據抄本影印之版本（一九二五年）。

全國政協京崑室編：《中國崑曲精選劇目曲譜大成》（上海：上海音樂出版社，二〇〇四年），《朱買臣休妻》全劇之曲譜（五綫譜）、曲詞、唸白見於第四卷，頁一二三至一五〇。

丙、專著

丁修詢：《笛情夢邊：張繼青的藝術生活》，（南京：江蘇文藝出版社，一九九一年）。

中國崑劇研究會編：《張繼青表演藝術》，（南京：江蘇人民出版社，一九九三年）。

丁、文章

阿甲：〈從崑劇《爛柯山》談張繼青的表演藝術〉，原載《戲劇論叢》一九八三年第三輯，收入《戲曲表演規律再探》，（北京：中國戲劇出版社，一九九〇年），頁二二九至二四六。

鄔化志：〈論漁樵記〉，收入中國藝術研究所編：《戲曲研究》第三十四輯，（北京：文化藝術出版

社，一九九〇年），頁一四八至一六七。

鄢化志：〈「馬前潑水」考——《漁樵記》本事索隱〉，《戲曲藝術》二〇〇一年一期，頁五十至五十八。

張庚：〈從張繼青的表演看戲曲表演藝術的基本原理〉，原載《戲劇報》一九八三年第七期，收入《張庚文錄》第四卷，（長沙：湖南文藝出版社，二〇〇三年），頁四五六至四六一。

蕭振宇：〈關於「朱買臣故事」的話語體系比較〉，《戲劇文學》第二七一期，二〇〇五年第十二期，頁六八至七〇。

林葉青：〈從朱買臣休妻到《馬前潑水》〉，《藝術百家》總第八十六期，二〇〇五年第六期，頁十至十三。

黃宗潔：〈傳統戲曲的心理描寫：以朱買臣戲曲為例〉，《戲劇學刊》（臺北）第四期，二〇〇六年，頁七至二五。

戊、電影

《鳳冠情事》，楊凡導演，二〇〇三年，曾在二〇〇四年之香港國際電影節放映。